国家大剧院艺术通识课

跟着音乐大师去旅行

陈立 著

北京大学出版社

PEKING UNIVERSITY PRESS

图书在版编目（CIP）数据

跟着音乐大师去旅行/陈立著. —北京：北京大学出版社，2024.4
（国家大剧院艺术通识课丛书）
ISBN 978-7-301-34888-8

Ⅰ.①跟… Ⅱ.①陈… Ⅲ.①古典音乐－研究－西方国家 Ⅳ.①J605.5

中国国家版本馆CIP数据核字（2024）第045095号

书　　　名	跟着音乐大师去旅行
	GEN ZHE YINYUE DASHI QU LÜXING
著作责任者	陈　立　著
责 任 编 辑	张亚如
标 准 书 号	ISBN 978-7-301-34888-8
出 版 发 行	北京大学出版社
地　　　址	北京市海淀区成府路205号　100871
网　　　址	http://www.pup.cn　　　新浪微博：@北京大学出版社
微信公众号	通识书苑（微信号：sartspku）　科学元典（微信号：kexueyuandian）
电 子 邮 箱	编辑部 jyzx@pup.cn　　　总编室 zpup@pup.cn
电　　　话	邮购部 010-62752015　发行部 010-62750672　编辑部 010-62753056
印 刷 者	北京九天鸿程印刷有限责任公司
经 销 者	新华书店
	787毫米×1092毫米　16开本　20印张　210千字
	2024年4月第1版　2024年4月第1次印刷
定　　　价	158.00元

"国家大剧院艺术通识课"丛书
编辑委员会

主　编: 王　宁

副 主 编: 宫吉成

执行主编: 马荣国　周雁翎

编　委: 张立群　裘江泓　曾　帅　郑诗楠　张亚如

艺术指导: 陈　立

统筹策划: "走进唱片里的世界"艺术普及教育品牌

序言 |Preface|

　　法国著名思想家、作家蒙田说："旅行是一种颇为有益的锻炼，心灵在旅行中不断地进行观察新的未知事物的活动。"每一次远行，都是对心灵的一次涤荡和更新。

　　旅行，可以有很多种方式和目的，也各有其风格和品位。陈立先生的《跟着音乐大师去旅行》，让我们看到了旅行的另一种可能——每一个承载文化美学和艺术硕果的土地，都有着属于它们的音乐符号；当旅行与古典音乐碰撞，跟随着音乐大师的步伐，我们将看到更多别样的艺术美景。

　　《跟着音乐大师去旅行》是陈立继《画布上的声音：世界名画与名曲》后，推出的另一部音乐文化力作，也是国家大剧院与北京大学出版社合作出版的"国家大剧院艺术通识课"丛书的最新成果。在《画布上的声音：世界名画与名曲》中，陈立以诗意的笔触勾画出绘画与音乐复杂而幽微的关联，而在《跟着音乐大师去旅行》中，陈立则化身"文化向导"，带我们走进音乐与旅行交织的奇妙世界。

　　作为深耕古典音乐领域的著名音乐评论家，陈立曾采访过上百位世界音乐大师，并多次受邀赴国外担任大型世界级音乐会的现场转播主持人，其中包括世界著名的德国柏林除夕音乐会、柏林森林音乐会、奥地利萨尔茨堡音

乐节、捷克布拉格之春音乐节、奥地利维也纳新年音乐会、英国伦敦逍遥音乐节等，对欧洲各音乐文化圣地有独特的体验和细致的考察。对陈立而言，音乐就像阳光、空气和水一样，他对音乐与人生的深度理解，涵养了他开阔的胸怀和世界的视野。

在《跟着音乐大师去旅行》中，陈立将其深厚的音乐造诣和修养，与敏锐的文化眼光和独到的考察体悟融合起来，深入挖掘这些音乐文化圣地的音乐特色和文化脉络，并以娓娓道来的诗意语言，为读者呈献了一场新颖别致的艺术盛宴。比如，在其生花妙笔之下，读者不仅可以观赏威尼斯隽美如画的风光，还可以乘着威尼斯独有的"贡多拉"小船，追随音乐大师门德尔松、李斯特、奥芬巴赫等的步伐，在悠扬的船歌里，体味独特的音乐文化。书中还讲述了威尼斯、维瓦尔第、假面具这些看上去有些风马牛不相及的语汇背后潜藏的历史渊源，以及威尼斯即兴喜剧里展现的鲜活的威尼斯人生活底色和精神面貌。一个由音乐带动着的、不一样的威尼斯跃然纸上。

同样，伦敦、柏林、慕尼黑等现代之都，因为音乐大师的导引和音乐文化的浸染而呈现不一样的文化光辉；维也纳、萨尔茨堡、莱比锡等音乐之都，也因为浸润作者切身的音乐体悟和发掘而呈现出更深刻的精神魅力。

语言的尽头是音乐的开始。可以说，音乐是一种通行天下、不需要被翻译的世界性语言。而孕育出深厚音乐文化的古都，必然有着同样深厚的文化土壤。《跟着音乐大师去旅行》不仅让我们饱览了缤纷多样的音乐美景，感受雨果所说的"音乐是思维着的声音"的深邃意涵，还以音乐之美拨动文化之弦，将各地的历史、艺术文化、人文地理等融入其中，带领我们感受时光沉淀下来的文化质感。在这本书中，陈立以艺术家的修养、收藏家的眼光和文化传播者的热忱，悉心甄选出各地文化中极具特色的丰富内容。从萨尔茨堡莫扎特巧克力、维多利亚英伦下午茶、柏林巴迪爱心熊，到黑森林咕咕钟、喜姆娃娃、威尼斯玻璃工艺，展现出一幅灿烂多姿的欧洲人文历史画卷。

　　此外，数百幅精美画作和照片，以及二维码里呈现的经典音乐片段和有趣的文化故事，更增添了这本书的艺术魅力。书稿图文并茂，音画交融，随着经典音乐响起，一趟别开生面的艺术之旅就此开始。

　　"国家大剧院艺术通识课"丛书由国家大剧院精心策划，旨在通过一系列展示中国当代文化精神风貌及具有国际视野、世界意义的原创精品力作，传播及弘扬经典文化，为大众普及艺术知识，让艺术以其潜移默化的方式，润物无声地滋养人的心灵。希望《跟着音乐大师去旅行》一书，以丰盛的内容为读者提供心灵的艺术滋养。

国家大剧院院长

精神在别处

音乐文化艺术之旅

　　远行、旅游，最大的收获是感悟。只有你经历了，你才有铭心刻骨的感受。感受的过程，就是人成长的过程。

　　旅行，是我们用眼去观察这个世界、用心去体验不同生活的一种方式。旅行有很多种方式和需求，有人喜欢去观赏自然风景，有人喜欢去感受异域文化；没有人的自然风景虽然很美，但如果有了人则会更美，因为有了人的地方才会被赋予文化，那些古老的城堡、皇宫宝殿、书籍音乐、节庆集会、啤酒咖啡、博物收藏，都因有了文化才使得其具有独特的审美品味与精神内涵。

　　美国著名哲学家、作家亨利·戴维·梭罗曾说："旅行的真谛，不是运动，而是带动你的灵魂，寻找到生命的春光。"由此，"文化的内涵决定着旅游的品位、精神价值和人文含量"。旅行既是看别处，更是找自我。

目录 |Contents|

第 **1** 站

伦　敦

　　如果一个人厌倦了伦敦，他也就厌倦了生活。因为伦敦有生活能赋予人的一切。

—— 英国作家塞缪尔·约翰逊

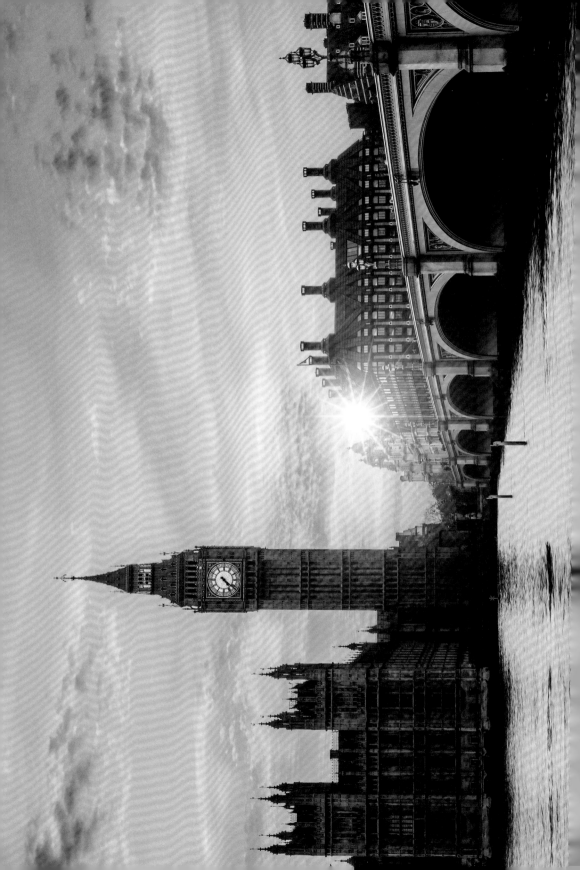

扫描二维码
聆听配套音乐

英国是由英格兰、苏格兰、北爱尔兰和威尔士共同组成的联合王国，全称"大不列颠及北爱尔兰联合王国"，是一个具有多元文化的国家。英国是世界上第一个工业化国家，有一流的教育体系。在 18 世纪至 20 世纪早期，英国曾是世界上最强大的国家，经过两次世界大战，到了 20 世纪下半叶渐渐失去昔日的荣光。但现在英国仍是一个拥有巨大影响力的政治、经济、文化及军事强国。

伦敦是英国的首都，是政治、经济、文化、金融中心，是全世界博物馆、图书馆、剧场和体育馆数量最多的国际大都市之一。对于喜爱音乐的人来说，如果是在七八月份到伦敦，则会赶上英国著名的音乐盛事 —— 逍遥音乐节。

左页图 伦敦

逍遥音乐节

逍遥音乐节（Promenade Concert）简称"Proms"，自 1895年由亨利·伍德爵士创办以来，已经有一百多年的历史了。逍遥音乐节是音乐历史上最古老，也是全球规模最盛大的一个音乐节。音乐节的宗旨是举办世界一流的音乐会，提供价格低廉的门票，向英国公众，特别是年轻人普及古典音乐。

"逍遥"一词，意指观众在音乐厅欣赏音乐会时，不必身着正装，可以边吃东西边观赏，甚至还可以随意走动。当音乐演奏到高潮部分时，观众不仅可以随意大声跟着唱，还可以像看球赛一样呐喊欢呼，这与传统古典音乐会形成了鲜明的对比，而这也恰恰成为逍遥音乐节吸引观众的最大特点。

逍遥音乐节于每年夏天七月中旬开始，历时两个月，于九月中旬结束，为时八个星期，每天都有古典音乐会。在每年音乐节举行的近百场音乐会中，还有许多针对儿童的专场。

1895 年，第一届逍遥音乐节在英国女王音乐厅举办。自1927 年开始，英国广播公司（BBC）承接了音乐节的主办权，音乐节的主场也从此固定在辉煌的皇家阿尔伯特音乐厅。一百多年来，逍遥音乐节只在第二次世界大战期间因德国对伦敦的空袭而停办了两年，其余年份年年如期举行。音乐节吸引了众多世界一流音乐家和交响乐团前来献艺，更吸引了世界各地的古典乐迷打着"飞的"前来观赏。

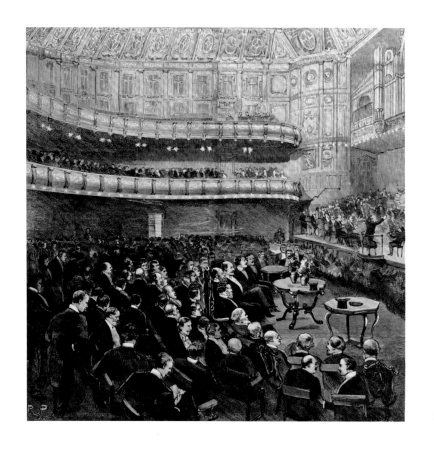

19世纪逍遥音乐节

　　逍遥音乐节的一大特点是票价低廉。为了让更多工薪阶层劳动者有机会欣赏世界顶级乐团与艺术家的表演，在皇家阿尔伯特音乐厅举办的音乐会，每场5200张门票中都会有1000余张站票出售；站票早年为5英镑一张，现在为8英镑。观众虽手持站票，却可以站在音乐厅的最佳位置欣赏世界顶级交响乐团的演出，一睹世界名团与著名音乐大师的风采。

　　逍遥音乐节一直秉持提供高质量的古典音乐会和票价低廉的传统，随着时代的发展和文化潮流的变化，它还扩展了音乐

的种类和范围，既有传统交响乐、歌剧、室内乐等，也有现代爵士乐、电影音乐和世界音乐。音乐节的主场虽然设在伦敦市中心的皇家阿尔伯特音乐厅，但音乐节举办期间，在附近的海德公园里也设有露天分会场，人们随意地坐在公园草坪上，通过大屏幕的现场转播，同样可以实时欣赏音乐演出盛况。此外，苏格兰、威尔士和北爱尔兰也都设有分会场，音乐会期间，主会场与分会场之间频频互动，遥相呼应。经过百年的发展，逍遥音乐节已成为英国乃至全世界范围内最有影响力的音乐盛会之一。

每届音乐节最后一场音乐会的结束曲，是固定演奏英国作曲家埃尔加的名曲《威风堂堂进行曲》。这就如每年维也纳新年音乐会演奏《拉德茨基进行曲》、每届柏林森林音乐会演奏《柏林的空气》一样。因观众的情绪热烈，演奏都会返场数遍。1901 年至 1903 年间，埃尔加以"威风堂堂进行曲"为题作有五首管弦乐（作品编号 39，1—5），其中以第一首最为著名。1901 年，当作曲家在伦敦指挥《威风堂堂进行曲》（第一首）首演时，全场听众为之疯狂，纷纷起立大声喝彩，使音乐会无法继续，最后直到埃尔加将此曲又连续指挥演奏了三遍，听众的热情才得到满足。后来，英国国王爱德华七世向作曲家提议为它填上歌词，随后英国作家豪斯曼又为此曲写了抒情诗《希望和光荣的国土》，从此这首《威风堂堂进行曲》家喻户晓，其在英国的地位，几乎与国歌一样神圣。故此，英国王室的重大活动几乎都要演奏《威风堂堂进行曲》。

作曲家心中的伦敦

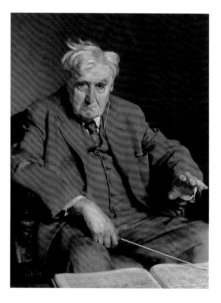

沃恩·威廉斯
（1872—1958）

音乐史中，有许多作曲家以"伦敦"为题材创作作品，著名的有英国作曲家沃恩·威廉斯的《第二"伦敦"交响曲》、埃尔加的管弦乐序曲《安乐乡》（又名《在伦敦城中》）和奥地利作曲家约瑟夫·海顿的12首《伦敦交响曲》。

《第二"伦敦"交响曲》是沃恩·威廉斯一生创作的九部交响曲中最著名的一部，作于1912—1913年间，后又经过长达二十年的修订，最终完成于1933年。这首交响曲融入了英国民间音乐元素，描绘了英格兰的景色，抒发了作曲家作为一个伦敦人对伦敦的深厚情感。这首交响曲共有四个乐章，与沃恩·威廉斯同时代的英国作曲家、著名指挥家阿尔伯特·科茨曾对沃恩·威廉斯的这部作品有过细致的解读。他这样描述第一乐章："伦敦在沉睡中，泰晤士河平静地流过这个城市；城市苏醒了，我们看见城市的各个部分，它的性格，它的幽默，它的活动。"

正如科茨所做的解读，《第二"伦敦"交响曲》第一乐章的序奏，其安详宁静的气氛是沉睡中的伦敦城的写照。随后传来模仿威斯敏斯特教堂钟声的竖琴声，琴声如风飘过，由此引

出一个热烈的乐段，仿佛是伦敦人开始了一天的生活，是早市的喧闹。随着喧闹声逐渐平静，音乐奏出一段沉思的主题，宛若来到昔日繁华而今日破败的阿德菲尔街区，令人不免慨叹岁月的无情。最后，第一乐章在回归令人兴奋的节奏与情绪中结束。

科茨对第二乐章的解读是："这里描绘的是一个名叫布鲁姆斯伯里的地区，湿漉漉、雾茫茫的暗淡黄昏，充斥着贫穷与悲剧。小酒店门外的老乐师在弹奏着一曲《芬芳的薰衣草》。"

熟悉伦敦的人都知道布鲁姆斯伯里这个地方，居住在这个地方的人既有落魄的贵族，也有赤贫的穷人，故而乐曲中既有对曾经富贵荣华而今破落衰败的悲叹，也有挣扎在穷苦生活中却仍对未来充满希望的期盼。第二乐章就是混合了这两种不同情感思绪的一首音诗。

科茨为第三乐章写下的文字是："我们必须想象自己在星期六晚上坐在教堂堤岸的一条长凳上，泰晤士河的河水平静地流过。"

交响曲的第三乐章是一首诙谐曲，在乐曲的前半部，既可以听到从泰晤士河边传来的夜晚集市的喧闹声，还仿佛可以看到和听到小商贩推着手推车、挎着篮筐沿街叫卖，以及女孩子们在手摇风琴的乐声中轻快地舞蹈。随着夜幕降临，喧闹声与舞蹈音乐渐渐消失，乐章的结束部趋于平静，音乐的色彩变得暗淡，如同是伦敦城笼罩在夜幕与浓雾中，唯有泰晤士河仍在黑夜中静静地流淌……

科茨对第四乐章的描述是："失业者和不幸的人，是对这

个城市一个残酷相的描绘。音乐以威斯敏斯特教堂的钟声结束，结束部分呈现出作为一个整体的伦敦的画面。"

诚如上述科茨的解读，沃恩·威廉斯在第四乐章里再现了第一乐章中的乐思，并稍加变化，使其以新的面貌出现。在这一乐章中，曾在第一乐章序奏中描绘伦敦城清晨景色的威斯敏斯特教堂的钟声再度出现，使得整部交响曲首尾呼应，但钟声在第四乐章再度呈现时，所描绘的则是沉浸在暮色中的伦敦城的美妙景象。

《第二"伦敦"交响曲》描绘了伦敦的景色和作曲家对它的感受。这部交响曲和声运用十分丰富，无论是和弦结构、和声进行，还是调式调性的运用，都显示出作曲家卓越的才华与精湛的创作技巧。它代表了沃恩·威廉斯音乐创作的最高成就。

爱德华·埃尔加
（1857—1934）

《安乐乡》是英国作曲家埃尔加于 1901 年创作的一首管弦乐序曲。"安乐乡"一词本是指中世纪时英国人理想中的世外桃源，后代指伦敦的风景名胜。幽默的英国人喜欢把伦敦城称为"安乐乡"。埃尔加的《安乐乡》是 20 世纪初伦敦街巷生活的写照，表达了作曲家对伦敦城的热爱。

《安乐乡》描写了一对在伦敦街头漫步的情侣。音乐开始表现的是街巷生活的气息，因为过于热闹，这对情侣希望能在附近的公园里找到安宁，但这种甜美的静谧却被

伦敦街头顽童的恶作剧打断。于是这对情侣只好回到街区，恰又遇上一支军乐队，乐队的演奏打破了甜美安乐的氛围，他们只得躲进教堂。但在教堂里，他们也不得安宁，只能再次回到大街上。这首乐曲首演后即获得了成功，后来成为埃尔加最流行的作品之一。

弗朗茨·约瑟夫·海顿（1732—1809）

除了英国本土作曲家沃恩·威廉斯以交响曲体裁写出了表现伦敦人文景致的著名的《第二"伦敦"交响曲》，其实早在18世纪，奥地利作曲家、有着"交响乐之父"美誉的海顿，也曾以"伦敦"为名创作有交响曲。与沃恩·威廉斯用音乐描摹和表现作曲家对伦敦的情感不同，海顿的《伦敦交响曲》是应伦敦好友、音乐会经纪人萨罗蒙的邀请，于1791年至1795年为音乐会演出所特别创作的一组交响曲的总称。

1790年，海顿供职的雇主埃斯特哈齐公爵去世，这对于已年近六旬的海顿来说，不仅日后的自由空间相对增大，还可以接受外来的邀约而自由创作。1791年与1794年，海顿便两次受邀前往伦敦旅居。当时英国在经历了资本主义的兴起后，伦敦已成为欧洲经济最发达的城市，这便与海顿所生活的封建专制的奥地利形成强烈的对比。在伦敦，海顿可以不受任何约束地去抒发自己的感情，于是他便在自由的状态下创作了这些作品。而随着新

兴资产阶级的兴起与公众音乐厅的建设，音乐已不再是被少
数贵族垄断的艺术，海顿的音乐激起了伦敦人的热情，伦敦
人纷纷涌入音乐厅欣赏海顿的作品，并给予最大的赞美，这
些都激发了海顿巨大的创作热情，并取得了丰硕的成果。这
12 首冠以"伦敦"之名的交响曲，代表了"交响乐之父"海
顿一生 100 余部交响曲创作的最高成就。这些音乐充满鲜明
的形象，表现的是普通人的日常生活画面，体现了海顿在长
期创作中积累的成熟技法，是其重新燃起的生活热情和真诚
欢乐的结晶。

12 首交响曲分别为：

Hob.1.93《D 大调第九十三交响曲》（1791）

Hob.1.94《G 大调第九十四"惊愕"交响曲》（1791）

Hob.1.95《c 小调第九十五交响曲》（1791）

Hob.1.96《D 大调第九十六"奇迹"交响曲》（1791）

Hob.1.97《C 大调第九十七交响曲》（1792）

Hob.1.98《降 B 大调第九十八交响曲》（1792）

Hob.1.99《降 E 大调第九十九交响曲》（1793）

Hob.1.100《G 大调第一百"军队"交响曲》（1793—1794）

Hob.1.101《D 大调第一百零一"时钟"交响曲》（1793—1794）

Hob.1.102《降 B 大调第一百零二交响曲》（1794）

Hob.1.103《降 E 大调第一百零三"擂鼓"交响曲》（1795）

Hob.1.104《D 大调第一百零四交响曲》（1795）

　　海顿创立了交响曲四乐章的形式。第一乐章采用最富戏剧性的奏鸣曲式，在乐章的开始通常会有一段缓慢庄严的引子。第二乐章为慢板，以抒情的方式展现了丰富的情感与内心体验。第三乐章多采用小步舞曲，除优雅的宫廷风格外，也时常采用带有乡间风格的舞曲。最后的第四乐章一般是对民间风俗性画面的描写。在海顿后期的交响曲创作中，他将丰富的生活内容与相当完善的艺术形式有机融合，使其作品成为古典主义时期的典范。

"它主人的声音"

 英国不仅有世界著名的作曲家、一流的交响乐团，还有世界闻名的唱片公司。凡是喜欢音乐的朋友，对这幅"小狗听喇叭"图应该都不陌生，因为这个图案曾被用作英国著名的 EMI 唱片公司的商标。EMI 公司是自留声机诞生以来，以商业模式出版唱片的第一家唱片公司。随着留声机的普及，这个有趣的标识也变得广为人知。

 作为世界上历史最悠久的唱片公司，EMI 的历史可以说就是整个唱片业的发展史。在一百多年里，EMI 录制出版了不计其数的古典音乐唱片，为古典音乐的传播普及做出巨大的贡献。

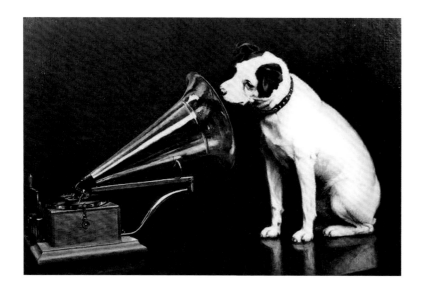

EMI 唱片公司商标

各个时期杰出的演奏家为 EMI 留下了大量珍贵的录音，包括歌唱大师卡鲁索、吉利、夏里亚宾、卡拉斯、毕约林、施瓦茨科普夫等，小提琴大师克莱斯勒、布希、蒂博、海菲兹、米尔斯坦、西盖蒂、梅纽因、内弗、奥伊斯特拉赫、帕尔曼等，大提琴大师卡萨尔斯、费尔曼、罗斯特罗波维奇、杜普雷、托特里埃等，指挥大师富特文格勒、克伦佩雷尔、卡拉扬、切利比达克、比彻姆、朱里尼、穆蒂、滕斯泰特等，钢琴大师科尔托、鲁宾斯坦、施纳贝尔、里帕蒂、费舍尔、吉塞金、科瓦塞维奇等，这些璀璨明星的表演艺术，体现了 20 世纪音乐的最高水平。

正是由此，EMI 唱片公司成为英国的一个文化标识，世界音乐唱片工业的一面旗帜。关于 EMI 公司商标的来历，还有一个有趣的故事。人们都习惯将这个商标称为"小狗听喇叭"，其实它的真实名字叫"它主人的声音"（His Master's Voice）。1884 年，一位名叫马克·波洛的英国设计师，退休后来到伦敦，投靠弟弟弗朗西斯。一个冬日的夜晚，马克在街边发现一只流浪的小狗在寒风中瑟瑟发抖。好心的马克便把这只小狗抱回收养，给它取名为"尼佩尔"。三年后，马克因病去世。葬礼上，悲伤的弟弟弗朗西斯发现小狗尼佩尔不知何时也尾随到了墓地。

在整理哥哥的遗物时，弗朗西斯发现哥哥的一台留声机，其中还有哥哥录制的一段语音。当他播放哥哥的声音时，发现原本蜷伏在地上的小狗似乎感觉到了什么，突然站起来循声而至。当它发现声音是从留声机喇叭里发出来的时候，便歪着头蹲在喇叭前，专注地聆听着。此后，每当弗朗西斯用留声机播

放哥哥的声音时，小狗尼佩尔总会守在喇叭前一动不动地侧头倾听。

弗朗西斯被眼前的景象所深深地感动，于是他用画笔记录下这感人的一幕。画作完成后，弗朗西斯为这幅画取名为"它主人的声音"。后来这幅画作被 EMI 唱片公司买下，用作公司的商标。

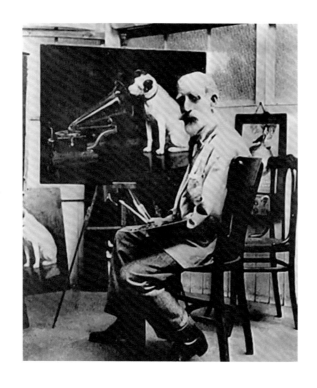

弗朗西斯在绘制
《它主人的声音》

在正式使用这幅画作为公司商标时，EMI 公司在宣传海报中如此写道："这幅动人的画作体现了音乐中最美好的一切！"这便是音乐的无穷魅力。

伦敦西区：世界戏剧中心

　　每当夜幕降临，伦敦城最热闹最繁华的地方就是英国戏剧业精粹的汇聚地——西区（West End）。伦敦西区不是指地理上的西伦敦，而是特指伦敦著名的戏剧休闲文化中心。英国伦敦西区是与美国纽约百老汇齐名的世界戏剧中心，二者代表了英语世界中商业戏剧表演的最高水平。伦敦共有 100 多座剧院，

伦敦西区

其中有 40 多家剧院坐落于西区。伦敦西区每晚灯火通明，人声鼎沸，热闹非凡，每个剧场都在上演着各类剧目，其中最受人们欢迎的便是音乐剧。因此，英国伦敦西区与美国纽约百老汇便成为音乐剧的代名词。音乐剧是起源于 20 世纪初叶的一种戏剧表演形式，因其通俗易懂，并且涵盖了各种艺术表现形式（美声歌剧、通俗歌曲、摇滚音乐、芭蕾、爵士舞、现代舞、杂技等），很快便风靡世界。音乐剧富于引人入胜的戏剧情节，其变幻莫测的舞台布景、优美动听的音乐旋律、亲切感人的演唱风格以及和现场观众近距离甚至零距离的接触（许多音乐剧的舞台设计都将观众置于戏剧情节之中，如《猫》《歌剧魅影》《狮子王》等），使观众在观剧时仿佛身临其境，不觉沉醉其中，由此，音乐剧成为当今世界人们最易接受和喜爱的艺术形式之一。音乐剧自开创以来，一直是以英美两国为龙头，在伦敦西区，当说是以英国作曲家安德鲁·劳埃德·韦伯的音乐剧最为火爆。

安德鲁·劳埃德·韦伯（1948—　）

韦伯是英国著名音乐剧作曲家，写有《猫》《艾薇塔》《歌剧魅影》《约瑟与神奇彩衣》《耶稣基督巨星》《日落大道》等十余部音乐剧，获得七次托尼奖、七次奥利弗奖、三次格莱美奖，1988 年荣膺英国皇家音乐学院院士头衔，1992 年被英国

女王册封为骑士。韦伯的音乐剧不仅是西区各剧院常年上演的经典剧目，更成为吸引世界各地的游客到英国旅游的法宝。

音乐剧《猫》

《猫》是韦伯音乐剧创作中最经典的一部，自1981年首演以来，因老少皆宜，成为音乐剧中的常青树，也是最具票房号召力的一部音乐剧，创造了几十亿美元票房。所以到伦敦，能看一场《猫》，英伦之旅才算完美。

音乐剧《猫》是韦伯根据艾略特的诗作《老负鼠的猫经》改编而成的。音乐剧以被拟人化的猫的众生相，展现了世态炎凉与人情冷暖。可能有些人没看过音乐剧《猫》，却一定听过《猫》剧中那首脍炙人口的经典歌曲《回忆》。这首《回忆》不仅旋律动听，而且歌词感人，很多人都是被这首歌曲感动后，才去剧院观看演出。可以说，一首《回忆》成为《猫》这部音乐剧最具诱惑力的广告。

《回忆》这首歌曲最初在剧中是没有的，当《猫》剧即将上演的时候，导演特雷沃·努恩感觉该剧似乎还缺点什么。尽管该剧的演出调动了一切可能使用的声、光、电手段，并设计了劲舞场面，但经过认真思考，导演还是觉得这部剧在音乐上缺少一首能将剧情发展推至高潮、能够打动人心的灵魂唱段。于是他把这个想法告诉了作曲家韦伯，并希望他能在最短的时间里写出一首好歌来。

　　韦伯回到家后，冥思苦想了一整夜，终于在第二天清晨前写好了一段动人的音乐。为什么将其说成是音乐而不是歌曲呢？这是因为当时韦伯写出的乐曲还没有一句歌词。当韦伯在钢琴前为导演特雷沃演奏完这首乐曲后，特雷沃激动地站起身来对在座的各位说道："请大家记住这个时刻，一首绝妙非凡的歌曲将由此诞生！"之后，特雷沃亲自为这首乐曲填上了动人的歌词。《回忆》这首歌曲被安排由剧中上了年纪、失去魅力的老猫格里泽贝拉演唱，显得格外动人。

　　格里泽贝拉年轻时曾是猫家族中最漂亮、最诱人的猫，在她生命最辉煌的时候外出闯荡。历经了世间沧桑之后，格里泽贝拉于年老珠黄、丑陋无比时回到猫家族中，不想却遭到众猫的唾弃。昔日美好时光不再，对故里和亲人的眷恋思念使她感伤万分。在月光下，格里泽贝拉唱起了这首动人心弦的《回

老猫格里泽贝拉演唱《回忆》

忆》。凄婉的歌声平息了所有猫对她的敌意，同时也唤起了众猫对她的深切同情。《回忆》在剧中成为点睛之笔，诉说着爱与宽容的主题。每当音乐剧演出到此时，观众都会被这首歌曲感动得热泪盈眶。

　　歌曲《回忆》为音乐剧《猫》的成功奠定了坚实的基础，这首歌曲最早与最权威的演唱者是伊莲·佩姬。

　　伊莲·佩姬是当今音乐剧历史上具有崇高地位的艺术大师。

这位享有"音乐剧女神"称号的英国音乐剧巨星，曾经录制过20多张个人专辑，拥有8张黄金唱片和4张白金唱片，荣获过HMV唱片终身成就奖、英国国家戏剧协会终身成就奖、大英帝国女王勋章及劳伦斯·奥利弗奖最佳女主角等众多荣誉。

正是伊莲·佩姬充满深情的演唱使得这首歌曲成为大众传唱的永恒经典，使得音乐剧《猫》的戏剧魅力得以最大程度地展现，可以说是伊莲·佩姬一曲《回忆》让音乐剧《猫》在全世界家喻户晓。作为经典歌曲，40多年来它被翻译成多种语言演唱、被改编成各种器乐曲演奏，各类版本竟达数百种，足见其深远的影响力。

关于伊莲·佩姬饰演《猫》剧中的格里泽贝拉这一角色，还有一段颇有些神奇的经历。那是1981年的一天夜晚，伊莲·佩姬参加完聚会在开车回家的路上，她习惯性地打开了收音机，这时收音机中正在播放好友韦伯即将公演的新剧《猫》中的那首《回忆》，这是电台为音乐剧所做的推广宣传。当时播放的《回忆》还只是一首器乐曲，并没有歌词，那优美的旋律和略带感伤的情调瞬间触动了伊莲·佩姬的心弦，使她情不自禁地深深爱上了它。

作为一位音乐剧演员，当听到一支动人的旋律时，内心会是多么兴奋与激动！虽然她被这优美的旋律所深深感染，但心中难免有一些失落：剧中这么动听的旋律，为什么韦伯竟然没有选她来演唱？伊莲·佩姬与韦伯交情甚好，早年韦伯音乐剧《艾薇塔》中的庇隆夫人，便是经伊莲·佩姬饰演大获成功，其中伊莲·佩姬演唱的那首《阿根廷不要为我哭泣》更是为听

众耳熟能详，成为经典。

伊莲·佩姬在车上听完这首乐曲后，便加大油门，想赶快回家用录音机录下这么美的旋律，因为广告每隔不久便会重播一次。

当伊莲·佩姬回到家，在院门口停好车，疾步通过花园向房门走去时，黑暗中脚下不知被什么软软的东西给绊了一下，于是她停下脚步回头望去，发现刚才触碰到的是一只浑身脏兮兮、看上去很瘦弱的流浪黑猫，这让伊莲·佩姬顿生怜悯之情。正当她在黑暗中寻找猫的踪影时，没想到那只猫也在不远处驻足回望，四目相对的那一瞬间，伊莲·佩姬想起儿时母亲曾对她说过的一句英国古老谚语："如果你在黑夜中行路时遇到一只黑猫，就意味着你要交上好运。"想到此，她便收留了这只流浪的黑猫。

第二天清晨，当伊莲·佩姬和那只流浪黑猫还一起沉浸在梦乡时，一阵急促的电话铃声把她吵醒了。伊莲·佩姬睡眼蒙眬地接起了电话，只听电话那头传来音乐剧《猫》的制作人麦金托什紧张而略显结巴的声音。麦金托什说剧场昨晚排练时发生了事故，剧中的女一号在排练时不慎摔伤，不能再演出了，但是这部新剧离公演只有不到一个星期的时间了，因此情况万分危急。麦金托什对伊莲·佩姬说，韦伯拜托他，希望能请佩姬看在多年老朋友的面上拔刀相助，救场出演女一号。

虽然当时《猫》这部音乐剧离首演只有几天的排练时间了，但佩姬坚信自己能够成功。这可真是天赐良机，就这样她成了《猫》音乐剧公演时的首位女一号。

伊莲·佩姬所饰演的角色格里泽贝拉，在全剧中戏份并不多，演唱也只有这首《回忆》，但这个角色却直接关系到全剧的成败，可以说《回忆》是整部音乐剧的"戏核"。伊莲·佩姬的演唱为《回忆》赋予了沧桑与辛酸的感觉，使得这部音乐剧的思想深度得到了大幅的提升，成为一部富有寓意、主题严肃的音乐剧，这支不朽名曲从此也被深深地打上了她的印记。

时至今日，尽管演绎该角色的演员无数，却无人能够超越伊莲·佩姬。1998年，作曲家韦伯决定将音乐剧《猫》拍成电影，虽然几乎所有的角色都已不是当年首演时的演员了，但韦伯坚持格里泽贝拉这个角色非伊莲·佩姬莫属，如果伊莲·佩姬不答应演唱《回忆》，他将放弃拍摄电影的计划。由此可见伊莲·佩姬在韦伯心中的地位之高了。正是由于伊莲·佩姬的加盟，《猫》音乐剧被拍成电影后，便成为当时欧美最受欢迎的音乐剧影片。

如今，《回忆》经过时间的考验，已成为经典名曲。动人的歌词和优美的旋律给人们留下了永久的记忆。那只曾带给伊莲·佩姬好运的黑猫，后来一直陪伴在她的身边，幸福地度过了它的余生……音乐剧《猫》也成为伦敦西区音乐剧场的永久保留剧目。

格林尼治天文台与《行星》组曲

　　格林尼治是位于泰晤士河畔、距离伦敦城约 8 公里的一座小山峰，凡是从海上经过泰晤士河河口进入伦敦的船只，都必须从这里经过。因其特殊的地理位置，15 世纪初，英国王室将其作为防守伦敦的要塞，并在这里设置了炮台和瞭望塔，用以监视泰晤士河上的舰船。这里风景秀丽，依山傍水，王室在此修建了许多宫殿。周边繁茂的山林草地便成为王室养鹿、放鹰和打猎的御苑，当时的国王曾把格林尼治称为"逍遥宫"。

格林尼治天文台

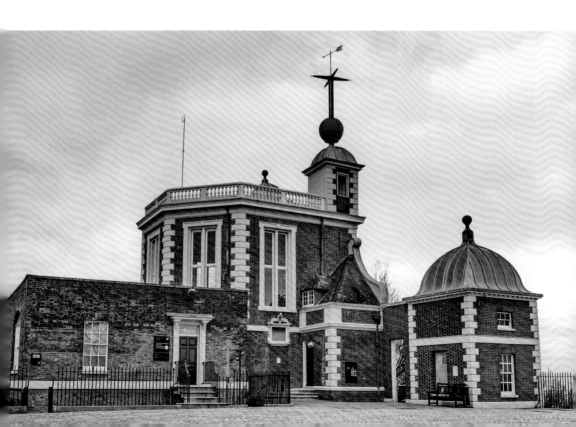

1675 年，英王查理二世决定在格林尼治建造一个综合性天文台。这是缘于当时英国的航海事业发展非常迅速，那时英国正在谋求跨越大洋扩张势力，但海上航行只能凭借日月星辰来判断船只所处的纬度，而无法确定其经度。英王相信研究星象能为远洋航海提供保障，因此建立皇家天文台的最初目的，就是发展航海与天文学，寻求确定经度的办法。1767 年，经过几十年的研究，格林尼治的皇家天文学家们摸清了主要天体的准确位置和运行规律，并制成了早期的海图，由此英国的海员可以根据天象中星星的位置确定船的方位。

1835 年以后，格林尼治天文台在杰出的天文学家埃里的领导下，得到扩充并更新了设备。他首创利用"子午环"测定格林尼治平太阳时，该台成为当时世界上测时手段较先进的天文台。为了协调时间的计量和确定地理经度，1884 年，在华盛顿召开的国际经度会议决定以通过当时格林尼治天文台埃里中星仪所在的经线，作为全球时间和经度计量的标准参考经线，称为 0°经线或本初子午线。

格林尼治天文台的地面上铺设了一条镶

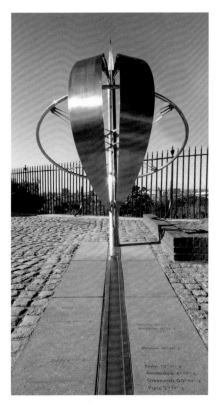

格林尼治天文台（旧址）本初子午线

嵌在大理石带中间的笔直铜线，这条铜线就标示着本初子午线。此后，不仅各国出版的地图以这条线作为地理经度的起点，世界各地也都以此作为"世界时区"的起点。全球时间被划分为 24 个标准时区，每个时区跨越15 经度，相差 1 小时。1924 年，格林尼治天文台第一次通过英国广播公司向太空播发时间信号，使世界无线电听众可以根据这一时间信号校正自己的钟表。

第二次世界大战后，随着城市人口的增加、工业化的发展，伦敦的空气受到严重的污染，这对星空观测极为不利，由此格林尼治天文台被迫于 1957 年迁往英国东南沿海的赫斯特蒙苏。迁到新址后的天文台仍叫英国皇家格林尼治天文台，但新格林尼治天文台并不在 0° 经线上了。

星空的浩瀚神秘也激发了作曲家的创作灵感。英国当代作曲家霍尔斯特于 1916 年创作了一部七个乐章的《行星》组曲，组曲中的每个乐章分别以太阳系八大行星中除地球外的七个星球命名。由于霍尔斯特在创作《行星》组曲时，冥王星还没有被发现，因此《行星》组曲中便没有关于冥王星的乐章。

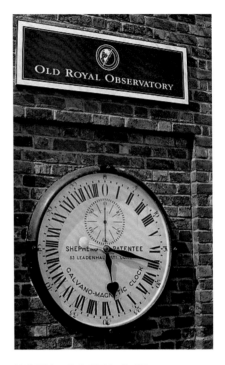

格林尼治天文台世界标准时钟

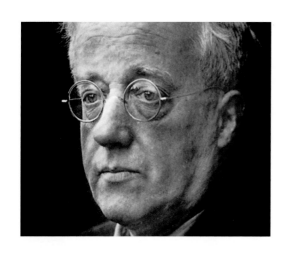

古斯塔夫·霍尔斯特（1874—1934）

霍尔斯特创作的《行星》组曲气势宏大，音响瑰丽，是音乐会上经常演奏的经典作品。七首乐曲，每首都以一颗行星的名字作为标题，并附有一个富有诗意的副标题。它们是：第一乐章：火星——战争的使者；第二乐章：金星——和平的使者；第三乐章：水星——飞行的使者；第四乐章：木星——欢乐的使者；第五乐章：土星——老年的使者；第六乐章：天王星——魔术师；第七乐章：海王星——神秘主义者。"七大行星"各具特色，音乐色彩极为绚丽。《行星》组曲成为霍尔斯特的重要代表作。

《行星》组曲篇幅浩大，用以演奏的乐队，编制也异常庞大，其中还使用了一些在交响曲演奏中很少使用的乐器，如低音长笛、低音双簧管、低音单簧管、低音大管、次中音大号，以及管风琴和众多的打击乐器等。在组曲的最后一个乐章中，作曲家甚至还特别加有一段六声部的女声合唱。如此众多乐器的庞大组合，自然也使得音乐产生出丰富的音响色彩，以至当全体乐队演奏时便会产生一种地动山摇的宏伟气势。正是由于演奏这部作品需要超常规的庞大交响乐队，因此尽管这部组曲非常著名，却很少演奏，有时只是演奏其中的某几个乐章。

《行星》组曲完成于1916年。在这部作品中，作曲家非常注重对本民族的音乐旋律、节奏的使用，并在此基础上融入其

他民族的音乐元素。作曲家把这些元素巧妙地结合在一起，使这首作品在体现民族性的同时，不失其生动性与神秘性，深刻地反映出作曲家深厚的文化内涵。《行星》组曲以其独到、新颖的思维，富于理性的创作，奠定了作曲家霍尔斯特在 20 世纪音乐史中的重要地位。

　　霍尔斯特创作这部组曲时，冥王星还没有被发现。因此，霍尔斯特只描绘了地球之外的七大行星。后来，冥王星被发现，并一度被认为是太阳系的第九大行星。人们觉得霍尔斯特的这部组曲缺少冥王星不免是个遗憾。于是 2000 年，霍尔斯特女儿的朋友、音乐研究专家科林·马修斯在对《行星》组曲进行多年研究后，他便模仿霍尔斯特的音乐风格和创作手法，为《行星》组曲续写了第八乐章"冥王星"。续写版的第八乐章标题为"冥王星 —— 新生者"。虽然在音乐史中大多数的"续作"都有画蛇添足之嫌，但这版由科林·马修斯创作的第八乐章，却可以说在风格模仿上做到了"以假乱真"的地步。

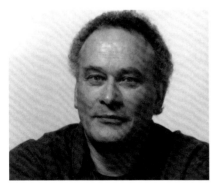

科林·马修斯（1946—　　）

马修斯续写《行星》组曲唱片

续写版的《行星》组曲于2000年5月11日，由著名指挥家长野健指挥英国哈雷管弦乐团在曼彻斯特举行世界首演。2006年8月，英国指挥大师西蒙·拉特指挥柏林爱乐乐团在萨尔茨堡音乐节的演出引起轰动，媒体好评如潮。英国著名的EMI唱片公司还将这场演出的实况录制成唱片，世界发行。

然而，就在音乐界对科林·马修斯续写的这首《冥王星——新生者》大加赞扬之时，非常具有戏剧性的事发生了，就在这部新版《行星》组曲在萨尔茨堡音乐节演出大获成功之后不久，2006年8月24日，在捷克首都布拉格召开的第26届国际天文学联合会大会上传来消息：经过近8天的会议讨论，与会代表424人经过几轮的激烈论辩，以多数票通过的方式决定将冥王星"开除"出行星之列。

将冥王星"开除"出行星之列的理由是，国际天文学联合会对行星的定义进行了重新确定，符合行星定义的星体要满足三个核心条件：位于围绕太阳运行的轨道上；有足够大的质量使自身接近于球形；已经清空了其轨道附近的其他天体。由于冥王星处于柯伊伯带，其轨道上布满了其他天体，不能满足行星的第三个核心定义，而被重新划分为"矮行星"。

此决议一经公布，立即引起世界哗然。因为这不简单只是天文学内部的事情，这一改变也涉及其他学科及整个世界文化教育，因此备受瞩目。

就在冥王星被表决剔出行星之列的议案通过不到48小时，2006年8月26日，12名天文学家便联名在英国的《自然》杂志上公开发表了《抗议冥王星降级请愿书》，并严正质疑数百位天

文学家通过投票表决的方式让冥王星离开"行星宝座"的做法。

　　虽然这次"降级事件"至今已经过去十多年了，但有关冥王星是否应该降级的激烈争论却仍然在天文学界内部继续。但是不论如何，科学归科学，艺术归艺术，正如作曲家霍尔斯特生前所说过的话一样：《行星》组曲与天文学并无关系。故此，听听科林·马修斯所续写的《冥王星——新生者》，还是非常有趣的。

打卡伦敦

不可不知的文化知识点

☑ 英国王室与传奇的英国女王

☑ 白金汉宫皇家卫队换岗仪式

☑ 亮丽的街头风景：伦敦形象标识

☑ 国花中的英国历史

☑ 维多利亚英伦下午茶

☑ 舌尖上的英国：英式美食

扫描二维码阅读
有趣的英国故事

第 2 站

布拉格

当我想以一个词表达音乐时,我找到了维也纳,当我想以一个词来表达神秘时,我只想到了布拉格。

——德国哲学家尼采

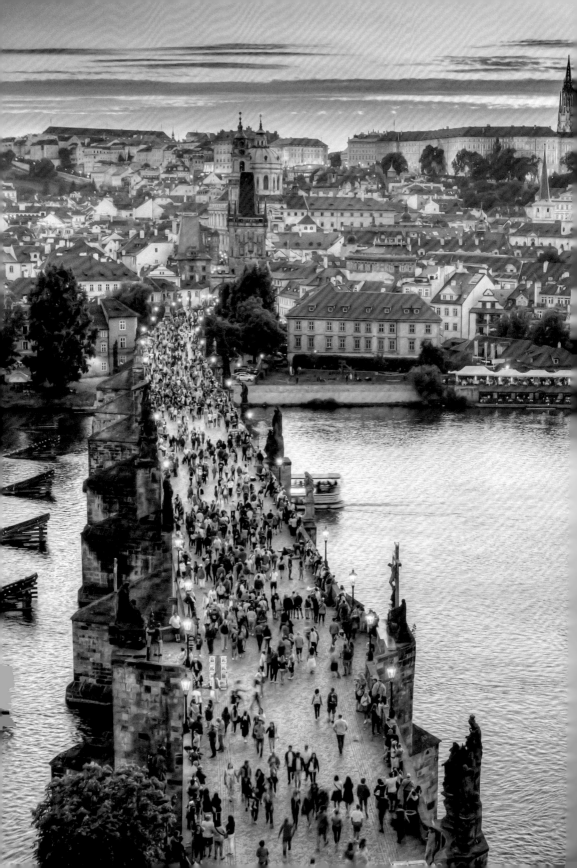

扫描二维码
聆听配套音乐

"不是女人不浪漫，只是未到布拉格。"有人说捷克首都布拉格的浪漫风韵是从历史深处吹来，也有人说是源自波希米亚人的浪漫性格。位于波希米亚州、伏尔塔瓦河流域的布拉格，是一座欧洲历史名城。伏尔塔瓦河蜿蜒奔流，河上的查理大桥被浓厚的艺术氛围所浸染，几百年的老建筑随处可见，它们一起构成了这座城市迷人的景象，无处不洋溢着古典浪漫的气息。

布拉格城始建于公元 9 世纪，拥有众多历史时期、各种风格的建筑，从罗马式、哥特式、文艺复兴、巴洛克、洛可可、新古典主义、新艺术运动风格到立体派和超现代主义风格，其中以巴洛克和哥特式风格的建筑占优势。布拉格的建筑给人整体上的观感是顶部变化特别丰富，并且色彩绚丽夺目，她有着"千塔之城""金色城市"等美称，被认为是欧洲最美丽的城市之一。尼采认为布拉格是神秘的代表，歌德说她是欧洲最美的城市。在这美丽迷人的表象之下，布拉格还是一座充满浓厚人文精神的城市，想寻找这些，就不能只是做个匆匆的过客，而要进入到这座城市的内心，用心去细细地体味……

左页图 布拉格

布拉格之春音乐节

1992 年，布拉格被联合国教科文组织列入世界文化遗产名录。布拉格历史上曾有许多音乐、文学、美术领域的杰出人物在此活动，如作曲家斯美塔纳、德沃夏克、苏克，作家哈谢克、卡夫卡、哈维尔、米兰·昆德拉，画家慕夏等。20 世纪中叶以来，每年一度的"布拉格之春音乐节"，更成为世界上最著名也是最重要的音乐盛会之一。

布拉格之春音乐节是一个已有 70 多年历史的著名音乐节，以演出交响乐、室内乐为主，后来又加入了一些国际比赛的项目。1946 年第二次世界大战刚刚结束不久，在时任捷克斯洛伐克总统爱德华·贝奈斯的支持下，成功举办了第一届布拉格之春音乐节，由此延续至今。

布拉格之春音乐节以坐落在市中心的斯美塔纳音乐厅为主会场。音乐节期间，音乐厅的舞台上悬挂着捷克国旗，以及带有音乐节标识（小提琴音孔形状的 f 标识）的蓝色旗帜。除了斯美塔纳音乐厅，市内还有许多分会场，同时举办音乐会和相关活动。

在布拉格之春音乐节期间，还有一个传统，即庆祝"美丽的五月"。政府特别组织和鼓励市民将采集来的紫丁香、七叶树等当地植物，布置在街道两旁。音乐节期间，整个城市都由这些植物装饰起来，就像个大花园，洋溢着节日的气氛，散发着

**Pražské jaro/
Prague Spring**

布拉格之春音乐节
标识

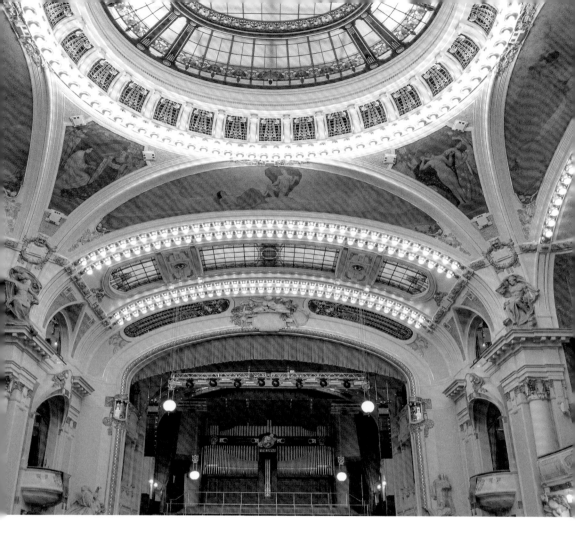

迷人的芳香。

斯美塔纳音乐厅

布拉格之春音乐节的演出曲目以捷克作曲家为主，歌唱家、演奏家、乐团也以捷克人为多，每年开幕式的第一场演出都是斯美塔纳的交响诗套曲《我的祖国》，具有很强的民族性。

捷克的母亲河：斯美塔纳《我的祖国》

贝德瑞赫·斯美塔纳
（1824—1884）

贝德瑞赫·斯美塔纳是捷克民族乐派的创始人，被誉为"捷克音乐之父"。斯美塔纳1824年出生，很小便显露出了非凡的音乐才能。他的音乐老师是捷克卓越的音乐家约瑟夫·普罗克什。斯美塔纳不仅在老师那里获得了良好的音乐启蒙，更在老师的教育下深深懂得作为一个捷克人，首先要热爱自己的祖国。

几百年来，波希米亚一直是奥地利君主的领地。当时的捷克在奥地利的统治下，捷克人民倍感屈辱与压抑，反抗压迫的民族精神始终鼓舞着年轻的斯美塔纳。斯美塔纳在青年时期便积极投身反对奥地利统治、争取自由独立的革命运动，终其一生，他创作了大量具有鲜明爱国主义思想的音乐作品。

斯美塔纳音乐的最大特点是将欧洲音乐的优良传统和创作技巧与捷克民族民间音乐的精神和特色紧密结合。由此，浓郁的波希米亚乡土风格便成为他音乐创作的一个主要特征。斯美塔纳对起源于波希米亚乡间的波尔卡舞曲有着深厚的感情，他希望通过自己的音乐创作，将这些具有浓郁捷克民间气息的乡村舞曲予以艺术化。斯美塔纳的作品，无论是在思想主题上，还是在情感、旋律、色彩上，都堪称是彻底捷克化的。

　　在斯美塔纳一生众多的作品中，交响诗套曲《我的祖国》是他最杰出的代表作，这部作品创作于 1874—1879 年间，被认为是捷克民族交响音乐的起点，在世界音乐史上享有崇高的地位。《我的祖国》充满了爱国主义的热情，作曲家以捷克的历史、人民的生活与捷克民间的神话传说为背景，以六个乐章的形式展现了他对自己祖国的无限热爱与赞颂。磅礴的气势、绚丽的色彩以及诗一般的意境，使其成为歌颂捷克民族的伟大篇章。

　　交响诗套曲《我的祖国》分为六个乐章。第一乐章《维谢格拉德》，描写了古代捷克的光荣历史。第二乐章《伏尔塔瓦河》，描写纵贯捷克的伏尔塔瓦河风光。第三乐章《莎尔卡》，描写的是民间传说中的女英雄。第四乐章《捷克的森林与原野》，生动描写了祖国的自然风光。第五乐章《塔波尔》和第六乐章《布拉尼克山》，描写的是捷克人民反抗压迫者的斗争。其中，以第二乐章《伏尔塔瓦河》最为著名。

穿越布拉格的伏尔塔瓦河

伏尔塔瓦河是捷克最长的一条河流，全长约 435 千米，流域面积近 3 万平方千米。伏尔塔瓦河是捷克的历史见证，她孕育了伟大的捷克民族，被誉为捷克的母亲河。斯美塔纳的这首《伏尔塔瓦河》，初听，似是对一条河流的形象描写，但透过音乐的表象，作曲家更深一层的含意，是通过这首乐曲，来展现捷克民族悠久光辉的历史……

《伏尔塔瓦河》乐曲一开始，先是由两支长笛交替演奏出流动的音符，表现出伏尔塔瓦河的源头是来自山谷中的两股清泉。随后，多种乐器开始加入，仿佛两股山泉逐渐汇成一条奔流的小溪。这时，小提琴奏出了一个非常优美的旋律，这段旋律好像歌唱一样，形象地表现出两股山泉汇成的小溪已经逐渐变成一条奔涌、宽广的大河。随着河水的水流越来越大，水势越来越急，音乐展现了伏尔塔瓦河波涛翻滚、奔腾汹涌的壮丽景象。

这时，一座村庄出现在河岸边，从村庄中传来了波尔卡舞曲的乐声，这是农民们在婚礼上欢乐地跳舞呢。波尔卡是一种起源于捷克民间，带有浓郁乡土气息的舞蹈，波尔卡的节奏活泼跳跃。斯美塔纳是第一位将当时流行于乡村的波尔卡舞曲运用到交响曲中的作曲家。

充满乡村气息的波尔卡舞曲乐声随着河水的流淌，渐渐消失了。伏尔塔瓦河流入一个宽广的湖，原来的激流现在平静了许多。夜幕降临了，音乐开始弥漫出一种奇幻的色彩，明亮的月光下，一群水仙女在水面上嬉戏。水仙女存在于捷克古老的民间传说中，她们生活在湖底，每当月亮升起的时候，便升到水面上来，在月光下翩翩起舞，梦想有朝一日变成人，邂逅一

位年轻英俊的王子……

短暂的平静过后，伏尔塔瓦河又向前涌流，河水穿过峡谷，激流冲击着石坎和峭壁，发出雷鸣般的声响。最后，伏尔塔瓦河变成一条波涛滚滚的大河，奔腾着流向远方……

虽然很多人在欣赏斯美塔纳的《我的祖国》时，都会被作曲家优美的旋律、形象的描写与对祖国的热爱之情所深深打动，但实际上很多人并不了解斯美塔纳是在一种什么样的境遇下创作出这部伟大的音乐作品。

在创作这首作品时，斯美塔纳也同贝多芬一样，遭遇了双耳失聪的厄运。耳聋对于一位音乐家来说，是多么悲惨与残酷，而斯美塔纳的耳聋比贝多芬更严重，也更痛苦。耳聋日夜不停地折磨着斯美塔纳的内心，这一病症后来竟然引发了精神病，斯美塔纳被送进了疯人院。

然而就是在这样的痛苦状态下，斯美塔纳在神志清醒时，坚持写作。创作这部《我的祖国》时，正值捷克人民反抗奥匈帝国统治、追求民族独立运动的情绪高涨时期，强烈的爱国主义情怀在作曲家的心中激荡，因而斯美塔纳不顾身体残疾，在完全没有听觉的情况下，将心中流淌的音乐付诸笔端，创作出这部颂扬捷克伟大民族精神的不朽篇章。如果没有对祖国如此深情的热爱，是无论如何也写不出这样动人心魄的音乐的。

1884 年 5 月 12 日，斯美塔纳走完他的一生，病逝于布拉格精神病院，享年 60 岁。斯美塔纳去世后，被安葬在维谢格拉德城堡的捷克名人公墓——高堡墓园中。为纪念这位伟大的音乐家，布拉格之春音乐节将每届音乐节开幕日期定在 5 月 12

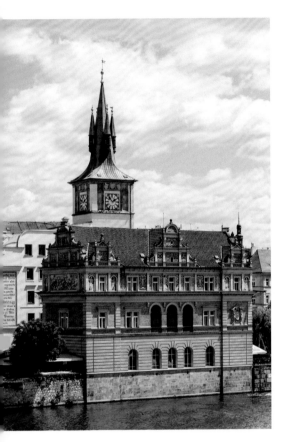

伏尔塔瓦河畔的斯美塔纳故居
（现斯美塔纳博物馆）

日。当天上午十点，在位于高堡墓园的斯美塔纳墓前，在小号手吹响前奏曲之后，时任布拉格市长宣布该年度音乐节开幕。当天下午三点，在布拉格大学大讲堂宣布本届音乐节的节目内容，晚上八点，总统夫妇到达位于市中心的斯美塔纳音乐厅主会场，之后，全体起立奏捷克国歌，继而演奏斯美塔纳的全套交响诗《我的祖国》，以此表达捷克人民对祖国的热爱。

到布拉格旅行时可以参观一下位于伏尔塔瓦河畔的斯美塔纳故居。站在斯美塔纳故居的窗前，凝望着窗外流淌的伏尔塔瓦河，耳畔响起交响诗《伏尔塔瓦河》的主旋律，相信此时任何人都会对这首作品有更加深刻的理解。

斯美塔纳博物馆门票

布拉格之思：德沃夏克的浪漫与乡愁

安东宁·德沃夏克是继斯美塔纳之后，捷克伟大的作曲家，捷克民族乐派的主要代表人物。德沃夏克在一生的音乐创作中，始终把民族性这一重要因素放在首位，无论是在歌剧、交响乐还是室内乐作品中，他都努力地将民族性、抒情性和欧洲古典音乐传统紧密结合起来，尽可能达到完美的境地。德沃夏克一生作品众多，体裁广泛，共创作了 12 部歌剧、11 部神剧和清唱剧、9 部交响曲、5 部交响诗、6 部协奏曲、32 首室内乐重奏曲，此外还有大量的钢琴曲、小提琴曲、序曲和歌曲等作品。

安东宁·德沃夏克
（1841—1904）

德沃夏克所代表的民族乐派，不仅是音乐史上重要的一页，而且在欧洲各地文化与精神的交流上，也创造了不可磨灭的功绩，广受人民的爱戴。《第九"自新世界"交响曲》与《b 小调大提琴协奏曲》是德沃夏克交响曲、协奏曲创作的经典之作。

1892 年，德沃夏克受美国纽约音乐学院的邀请，远渡重洋出任音乐学院院长。在美国期间，他深受黑人灵歌、印第安民谣的感染，于是在后来的创作中，德沃夏克将这些美国音乐的元素与波希米亚的民族风格相融合，创作了著名的《第九"自新世界"交响曲》。

《第九"自新世界"交响曲》的第二乐章被称为"思故乡"。为什么会有这样一个名字？这是因为德沃夏克在旅居美国期间，非常思念祖国、思念故乡，有感而发，便写出了这首带有浓浓思乡之情的乐曲。第二乐章由英国管吹奏出的主题旋律，充满了对故乡的眷恋思念之情。这支非常优美而略带忧伤的曲调，成为整部交响曲中最动人的一个乐章，被誉为所有交响曲中最为动人的慢板乐章。

继《第九"自新世界"交响曲》之后，德沃夏克又创作了一首大提琴协奏曲，这首大提琴协奏曲与《第九"自新世界"交响曲》一样，充满了浓浓的思乡之情，因此被认为是第九交响曲的姊妹篇。

1893 年创作的《第九"自新世界"交响曲》大获成功，德沃夏克深受美国人的欢迎，物质生活待遇也非常优厚，但这无法使他抑制内心对祖国和家人的深切思念。就在这时，他相继接到父亲和初恋情人病故的噩耗，这让他毅然决定 3 个月后任职期满不再连任纽约音乐学院院长的职务而返回祖国。

出于对祖国和家人的无限思念，德沃夏克心潮翻滚，乐思泉涌，他决定写一首作品用以抒发此时的心怀。采用什么体裁创作，是交响曲，还是独奏曲或者协奏曲？开始时他并没有想好。一天，德沃夏克去听了一场大提琴音乐会，他被大提琴丰富的表现力和如泣如诉的艺术感染力深深打动，于是便决定以大提琴协奏曲的方式来创作。德沃夏克从 1894 年 11 月 8 日开始创作，1895 年 2 月 9 日完成，前后仅用了 3 个月的时间，这就是《b 小调大提琴协奏曲》。

　　《b 小调大提琴协奏曲》不仅是德沃夏克的代表作之一，也是音乐史上少数几部广受世人喜爱的大提琴协奏曲杰作之一。在德沃夏克所创作的杰出作品中，交响曲和协奏曲体裁明显多于歌剧和交响诗，德沃夏克这种创作倾向越到后期越为明显。德沃夏克将丰富的旋律性创意、炽热的情感和后天对古典音乐结构的探索，完美地结合在了这首《b 小调大提琴协奏曲》中。

　　德国作曲家勃拉姆斯在听了这首作品之后，非常感慨地说："我怎么连大提琴协奏曲能写成这么美、表现力如此丰富都不知道？如果知道的话，我也很早就写一首了。"有意思的一个现象是，德沃夏克这部大提琴协奏曲问世一百多年以来，尽管世界上又有很多作曲家受他影响以大提琴协奏曲这种体裁创作音乐，但至今没有一部作品能够在艺术性上达到如此高度，因此德沃夏克的这首《b 小调大提琴协奏曲》被公认为音乐史上大提琴音乐的一个里程碑。

　　德沃夏克《b 小调大提琴协奏曲》的第二乐章是一个充满温情和具有歌唱性的慢板乐章，乐曲的旋律流畅，带有几分田园风味。在这个乐章中，有两段抒情旋律的应用是德沃夏克特意安排的，这两段旋律是德沃夏克从他创作的另外两首作品中摘录出来的。一段选自《圣经歌曲》，应用在这里是为了悼念去世的父亲。另一段则出自他早年创作的一首名叫"请不要打扰我"的艺术歌曲，这是为了怀念去世的妻妹，也就是他的小姨子约瑟芬娜。德沃夏克的这位妻妹，曾是德沃夏克青年时代的恋人，这位年轻美貌的姑娘对德沃夏克一生的创作影响很深。

在德沃夏克刚从音乐学院毕业，在乐队中担任演奏员时，他邂逅了年轻漂亮、气质优雅的约瑟芬娜，德沃夏克对她产生了爱慕之情。在爱情的驱使下，德沃夏克便谱写了一首艺术歌曲献给约瑟芬娜，以寄情思。虽然后来出于种种原因两人没能成婚，但德沃夏克和约瑟芬娜一生友谊深厚。在写作《b 小调大提琴协奏曲》的慢板乐章时，德沃夏克便特意将自己早期创作的艺术歌曲，也就是约瑟芬娜最喜爱的那首《请不要打扰我》的旋律融进了这个乐章之中。协奏曲的第二乐章，是德沃夏克充分发挥大提琴这种歌唱性乐器的表现力，并将其和作曲家旋律天赋相结合的一个十分杰出的乐章，音乐充满了浓郁的波希米亚情调。在乐曲奏出第一段悼念父亲的主题后不久，大提琴便独奏出了约瑟芬娜所喜爱的那支歌曲的旋律，优美动人。

无论是《第九"自新世界"交响曲》的第二乐章，还是《b 小调大提琴协奏曲》的第二乐章，都深刻地体现了德沃夏克对祖国捷克无限的热爱和对故乡亲人的深切思念。这两首作品至今都是世界音乐舞台上，德沃夏克最受听众欢迎的名曲佳作。

莫扎特与布拉格

如果说捷克人除捷克作曲家外还对其他国家的作曲家有所偏爱，那么这就当数奥地利作曲家莫扎特了。天才音乐大师莫扎特虽是奥地利人，但捷克的布拉格人却对他怀有一份特殊的感情，称莫扎特为"布拉格的音乐家"。这是为什么呢？原来，早在 200 多年前布拉格人就已真诚地爱上了莫扎特。1786年，莫扎特的歌剧《费加罗的婚礼》在布拉格上演，演出场场爆满，轰动欧洲。评论家评论说："布拉格的观众有着很高的音乐修养，他们要比维也纳的观众更能欣赏莫扎特的天才。"这就不难理解为什么布拉格瓦茨拉夫大街一些店铺橱窗曾经贴出这样的字幅："是布拉格人发现了莫扎特的天才。"

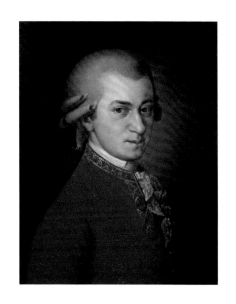

沃尔夫冈·阿玛迪乌斯·莫扎特（1756—1791）

也正是缘此，1787 年莫扎特在布拉格创作出描写贵族奢靡生活的歌剧《唐璜》，并将此部歌剧献给了布拉格。当时莫扎特还在布拉格斯塔沃夫斯克剧院亲自指挥这部歌剧的首演，演出获得巨大成功。为此，剧院大门左侧的墙壁上特别镶嵌了一个纪念铭牌，牌上刻有如下的字样："1787 年 10 月 29 日首演莫扎特歌剧《唐璜》。"

唐璜是中世纪西班牙一个专爱寻花问柳的花花公子，他厚

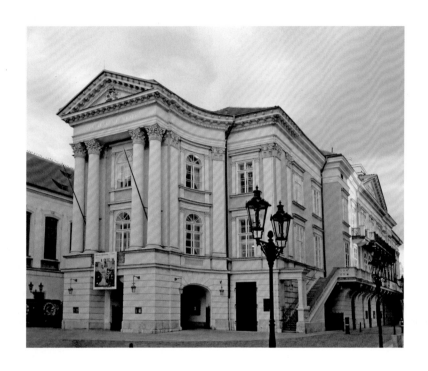

莫扎特指挥首演歌剧《唐璜》的布拉格斯塔沃夫斯克剧院

颜无耻，但又勇敢、机智、不信鬼神。唐璜利用自己的魅力欺骗了许多姑娘，最终被鬼魂拉进了地狱。唐璜的故事在欧洲文豪的笔下已经流传了近 400 年，从莫里哀、拜伦到普希金、大仲马、梅里美……莫扎特根据达·蓬特的脚本创作的歌剧《唐璜》，改变了其在传说故事中的反派形象，将其塑造为蔑视习俗、大胆浪漫的人。

莫扎特非常喜爱布拉格这座美丽的城市，除歌剧《唐璜》外，他还创作了一首著名的《布拉格交响曲》，以作美好的纪念。最开始这首交响曲并没有名字，只有编号，即《D 大调第三十八交响曲》。后来，布拉格的一家剧院在得知莫扎特新创

右页图 唐璜在勾引少女泽林娜

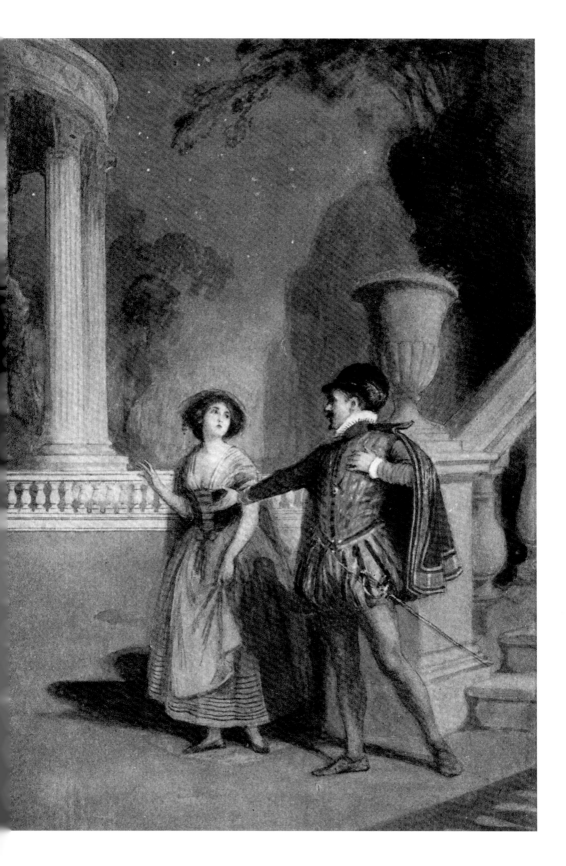

作了一首交响曲后，便立刻邀请莫扎特来演出。于是就在当年，莫扎特在布拉格亲自指挥了这首交响曲的首演。

莫扎特这首《D大调第三十八交响曲》优美动听的旋律，让布拉格的听众如醉如痴。当交响曲演奏完毕，全场的听众都激动地起立欢呼，以雷鸣般的掌声为莫扎特喝彩。布拉格人将莫扎特像神一样崇拜，莫扎特在布拉格期间也受到了犹如国王般的礼遇。为了感谢布拉格人民的厚爱，莫扎特便特意将这首交响曲命名为"布拉格交响曲"，以感谢布拉格人的知遇之恩。

《布拉格交响曲》在结构上与当时传统的古典交响曲有一个不同，它不是由四乐章组成，而是仅有三个乐章，在慢板乐章之后便直接进入了末乐章。正是由于布拉格与莫扎特有着知己之缘，故此，莫扎特的作品在每年的布拉格之春音乐节中都会有为数不少的演出场次。

现在，布拉格是上演莫扎特音乐最多的城市，莫扎特的歌剧还被制作成捷克传统木偶剧演出，深受人们喜爱。

捷克国剧 —— 木偶戏

　　木偶戏是布拉格最有名的文艺表演之一，从 16 世纪开始，木偶戏就成为捷克最受欢迎的一种娱乐活动，并在 17—18 世纪时达到了高峰。由此，捷克把木偶戏定为"国剧"。外国人到布拉格一定要欣赏木偶戏，否则就应了当地那句话 ——"不看木偶戏就等于没有到捷克"。

　　木偶分为多种，有杖头木偶、提线木偶、布袋木偶、皮影木偶等。制作材料过去多为木材，现在则采用布、纸、塑料、树脂等新型材料。木偶戏的表现形式丰富多样，有木偶音乐剧、人偶剧、即兴表演木偶剧、

样式多样的捷克木偶

童话面具木偶剧等。布拉格最多的是提线木偶，木偶的四肢和头部被线提起来，这些线最终在木偶头部上方的总控制轴交汇，人们利用这一控制轴操纵木偶。每一个木偶都由5—8条线控制，并不是随便谁都能表演得那样传神！在布拉格，没有人不为这些活灵活现的木偶人心动。也只有在捷克，才能真正感受到木偶戏的瑰丽与神奇。莫扎特曾说："只要用点心，你会发现木偶的灵魂，不只是在木偶，还有那丰富幽默的肢体语言与顺畅无碍的想象空间。"

捷克木偶的历史可以追溯到中世纪，布拉格市中心的广场上赫然立着一块牌子，上面完整记载着捷克木偶的前世今生："最初的木偶很简陋，仅源于给孩子讲故事的需求，渐渐地，那些没条件进剧院的成年人开始用它来自娱自乐，于是木偶开始变得愈发精致。"但捷克人视木偶为瑰宝的深层原因，是木偶

木偶戏逐渐成为捷克人建立民族自信的重要方式

与捷克民族复兴间那千丝万缕的关系。

据史料记载，15 世纪初，随着罗马教廷将捷克宗教改革先驱扬·胡斯作为异教徒处以火刑，罗马教廷与胡斯教徒的矛盾激化至顶点。后来，捷克宗教改革势力被击败，哈布斯堡王朝的天主教势力开始了对捷克三百多年的统治，捷克不仅彻底丧失了主权，民族文化也几乎全部被消灭：德语替代捷克语成为官方语言，人民被迫改奉天主教，剧院只能上演德语剧目。1774 年，奥地利女皇玛丽亚·特雷莎在波希米亚大兴办学之风，限定德语教学，此后捷克的大学过去使用拉丁语教学的课程全部改为德语。不久，神圣罗马帝国皇帝约瑟夫二世又颁诏，能够使用德语也成为准入高中的门槛。根据史料记载，至 18 世纪末期，捷克语仅在社会最底层的贫民阶层中使用。

捷克人担心自己民族的语言会因此而消失，于是，在民间

布拉格的木偶戏剧院

偷偷用捷克语来表演木偶戏逐渐成为捷克人建立民族自信的重要方式，大人们时常在自家桌上为孩子们表演木偶戏。木偶戏之风从此时悄然兴起，残疾军人、退休教师、小贩成了最初的民间艺人，他们乐此不疲地走街串巷即兴表演。尽管这些木偶戏艺人常常食不果腹，甚至沦为乞丐，但他们坚信自己的表演既能为生活在贫苦和压迫中的人们带来快乐，还可使自己民族的语言得以保留绵延。木偶戏渐渐成为最受捷克人欢迎的娱乐活动，表演场所也从乡村小广场延伸至客栈酒馆以及农舍民居。作为民族重生的见证者，这些形态各异的木偶人成为捷克人民族精神的寄托，而木偶戏也随之毫无疑问地成为捷克人心中的国剧！

打卡布拉格

不可不知的文化知识点

- ☑ 《好兵帅克》与"帅克酒馆"
- ☑ 充满神秘传说的天文钟
- ☑ 慕夏与《斯拉夫史诗》

扫描二维码阅读
有趣的布拉格故事

第 **3** 站

柏 林

柏林, 总是变化无常。这座城市的身份, 建基于变化之上, 而非基于稳定。没有一座城市像它这般, 循环往复于强大兴盛与萧瑟衰败之间。没有一个首都如它这般, 遭人憎恨, 令人惶恐, 同时又让人一往情深。

——英国作家罗里·麦克林

扫描二维码
聆听配套音乐

柏林位于德国东北部，是德国的首都，也是德国的政治、文化、交通及经济中心。柏林是一座古老的城市，曾是普鲁士王国、魏玛共和国和第三帝国的首府。

德国是古典音乐的国度，而柏林作为首都，这座历史悠久的古城孕育了灿烂辉煌的音乐文化，世界顶级的乐团和久负盛名的剧院散落在城市各处，优美的音乐之声萦绕在城市的各个角落。当下，柏林每周大大小小的音乐会达上百场，除了在专门的音乐厅、教堂、博物馆、咖啡厅、厂房，甚至街头巷尾，都有各式各样的"音乐会"上演。

左页图 柏林

柏林城市文化的闪亮名片
—— 柏林爱乐乐团

柏林爱乐乐团标识

对于音乐爱好者来说，来柏林旅游，最大的享受，莫过于在柏林亲耳聆听一场世界著名的柏林爱乐乐团演出的音乐会。全世界虽有无数的交响乐团，但柏林爱乐乐团可以说是这众多交响乐团中的金字塔尖！柏林爱乐乐团，虽算不上历史最悠久的乐团，却因无与伦比的高品质演奏而成为当今世界最为杰出的交响乐团。

柏林爱乐乐团始建于 19 世纪初，原名本杰明·比尔瑟管弦乐团。建团初期，乐团有 70 余名乐手。1882 年，因内部纠纷，乐团中的 54 名乐手在一位名叫赫尔曼·沃尔夫的演出经纪人带领下脱离此团，自行组织了新的乐队，这就是后来名噪世界乐坛的柏林爱乐乐团。

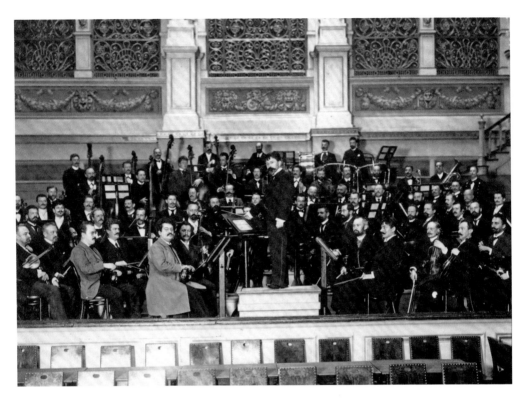

柏林爱乐乐团创建
初期照片

　　柏林爱乐乐团创建不久，李斯特的前女婿汉斯·冯·彪罗
于 1887 年接掌执棒，将柏林爱乐乐团的演奏水平大幅提升。随
后乐团在匈牙利著名指挥家尼基什长达 27 年的统领下，跻身世
界一流交响乐团行列。此后，乐团又在富特文格勒、切利比达
克、卡拉扬等著名指挥大师的严格训练下，以及众多杰出的客
席指挥长期严谨的指导下，演奏水平达到了最高表现水准。然
而，乐团虽然在 20 世纪 80 年代末卡拉扬去世之时，已经在世
界乐团排行榜上雄踞榜首，但此时乐团的音色与风格，还是以

汉斯·冯·彪罗
（1830—1894）

阿瑟·尼基什
（1855—1922）

威廉·富特文格勒
（1886—1954）

塞尔吉乌·切利比达克
（1912—1996）

赫伯特·冯·卡拉扬
（1908—1989）

演奏情感色彩浓郁厚重的德奥作品而著称。

　　1989年，意大利指挥家克劳迪奥·阿巴多接任柏林爱乐乐团音乐总监。在阿巴多任职期间，他对乐团进行了大胆的改革，其中既有音乐风格上的变化，也有人事安排上的调整。首先，阿巴多正式打破柏林爱乐乐团百年来不聘任女演奏家的传统（虽然卡拉扬指挥生涯晚期也开始聘任女演奏家，但仅为个别），阿巴多不仅聘任了大批优秀的女演奏家，而且还让她们

担任了乐团各个声部的主要职务。
此外，乐团人员大换血将近五分之
三，使演奏家的平均年龄趋于年轻
化。阿巴多这样做的原因，是希望
改变卡拉扬时代乐团厚重夸张的音
响风格，使乐团的演奏变得更为顺
畅灵活。不仅如此，通过加大对现
代作品的演奏，乐队的整体音色变
得极为亮丽。在阿巴多执掌柏林爱
乐乐团的 12 年间，他将乐团的整体
水平又提升了一个台阶，使乐团的
演奏更加适应现代审美的需要。

克劳迪奥·阿巴多（1933—2014）

　　随着阿巴多在柏林爱乐乐团的
任职期满，英国指挥家西蒙·拉特
成为柏林爱乐乐团新一代音乐总监。
西蒙·拉特是一位非常全面的指挥
家，在继承前辈古典音乐传统的同
时，他更加注重对当代作曲家作品
的演奏与推广，从这一点不难看出，
西蒙·拉特是想通过演奏大量现代
作品而迅速提高乐队的应变能力，
使柏林爱乐乐团在世界乐坛风云变
幻的时期，仍能保持霸主的地位，
可谓用心良苦。

西蒙·拉特（1955—　　）

基里尔·加里耶
维奇·佩特伦科
（1972—　）

　　2019 年，俄裔奥籍指挥家基里尔·加里耶维奇·佩特伦科
接任西蒙·拉特，成为柏林爱乐乐团新任音乐总监。

　　百余年来，柏林爱乐乐团历经诸多指挥大师的调教以及多
种音乐风格的转换，现在已从过去单纯擅长诠释经典德奥古典
风格作品的"德国乐团"，成功转型为能够演奏各类作品、适
应不同音乐风格的"世界乐团"。故此，柏林爱乐乐团被称为柏
林城市文化的一张闪亮名片。

　　柏林爱乐乐团每年除去常规的音乐季演出外，还有三场风
格不同、形式特殊的音乐会。三场音乐会的名称是"柏林爱乐欧
洲圣城巡演音乐会""柏林森林音乐会"和"柏林除夕音乐会"。
这三个系列音乐会由于演奏的作品风格不同、欣赏受众的层面各
异，因此形成独有的品牌效应，吸引着众多的音乐会听众。

柏林爱乐欧洲圣城巡演音乐会

　　柏林爱乐欧洲圣城巡演音乐会是柏林爱乐乐团三大系列音乐会中，较为强调艺术品位的音乐会，因为它既不用像柏林除夕音乐会那样注重节庆欢乐的氛围，也不像柏林森林音乐会那样曲目通俗、娱乐大众，柏林爱乐欧洲圣城巡演音乐会以全部演奏音乐史中的经典作品而蜚声世界。正是这一定位以及在欧洲各国的巡演，使得这些欧洲国家的音乐爱好者可以不出国门，就能欣赏到世界上最杰出的柏林爱乐乐团最经典、最高水平的音乐会演出。

　　柏林爱乐欧洲圣城巡演音乐会的创立是为了纪念柏林爱乐乐团的建立。虽然柏林爱乐乐团的艺术水准目前在世界古典乐坛上名列首位，但追溯它的历史，比起那些欧洲老牌乐团来说却要短了许多。即便是在德国本土，它也要比有着 400 多年历

柏林爱乐欧洲圣城
巡演音乐会

史的德累斯顿国家管弦乐团和有着 200 多年历史的莱比锡布商大厦管弦乐团都年轻。然而，柏林爱乐乐团在 140 多年的锐意经营和几代指挥大师的不懈努力下，目前已经成为享誉全球、被公认为"世界第一"的交响乐团。

为了纪念柏林爱乐乐团诞生的历史时刻，也为了推进欧洲音乐"一体化"的进程，柏林爱乐乐团在 1991 年 5 月 1 日发起组织了首届柏林爱乐欧洲圣城巡演音乐会，当年以此冠名的首场音乐会的演出地点定于捷克的首都布拉格。音乐会高水平的演奏立即轰动欧洲乃至世界，由此柏林爱乐欧洲圣城巡演音乐会便作为一项传统的音乐项目被保留下来，每年一度，延续至今。其每年开幕的时间都固定于 5 月 1 日，地点则选择在欧洲各国的历史文化名城，指挥和加盟演出的独奏家都是世界级的艺术家。柏林爱乐乐团每年的这场音乐会已被当作一项非常重要的文化交流活动，届时音乐会演出也通过电视的现场直播方式在全欧洲进行播放。这样就使得在现场或通过电视转播观赏音乐会的观众，不仅能够欣赏到世界一流的音乐演出，而且还能够观赏到欧洲不同城市的著名建筑与自然美景，领略丰富多彩的欧陆风情。这种风格独特的音乐会使观众们耳目一新，由此柏林爱乐欧洲圣城巡演音乐会很快便成为欧洲非常重要和极具影响力的一项音乐活动。迄今为止，它的足迹已经遍及捷克布拉格、法国巴黎、德国迈宁根、瑞典斯德哥尔摩、波兰克拉科夫、西班牙马德里、意大利威尼斯、英国伦敦、俄罗斯圣彼得堡、希腊雅典、匈牙利布达佩斯、奥地利维也纳等欧洲几十座历史名城。

柏林森林音乐会

　　从飞机上鸟瞰柏林，她被茂密的森林以及湖泊、河流环抱，仿佛沉浸在一片绿色的海洋中。柏林拥有全德国最大的城市森林，面积约有 29000 公顷。柏林森林音乐会，顾名思义，便是在柏林城区的一处森林里建成的露天剧场中所举行的音乐会。

　　每年的夏季，柏林爱乐乐团都会在这里举行柏林森林音乐会。与柏林除夕音乐会一样，每次音乐会都有一个主题明确的标题，如"法兰西之夜""舞曲与狂想曲之夜""美国之夜""意大利之夜""西班牙之夜""世界返场曲之夜""蓝色狂想曲之夜"等。

　　柏林森林音乐会由柏林爱乐乐团于 1984 年创办，至今已有 40 年的历史。其间，许多世界著名指挥大师都曾在此登台献艺。柏林森林音乐会演出场地的全称是"瓦尔德尼森林剧场"，这座森林剧场是大自然的造化，也可以说是大自然送给音乐爱好者的一件礼物。该露天剧场的所在地原来是一片森林，但由于自然生态的变迁，此处逐渐形成了一块约 30 米深的盆地。1935 年，有人发现了这块地方，在大胆的创意和艺术性的修整之下，形成了一个可以容纳几万人的露天剧场。最初，它只是供大型宗教仪式和演出之用。1982 年，这一露天舞台被装上了一个巨大的白色顶棚，并设有 88 排环形坐席，可同时

柏林瓦尔德尼森林
剧场

容纳约 23000 名观众就座，加上其周围的自然森林景观，成为一个可以举行大型户外音乐会的理想场地。此后，这里便随着柏林爱乐乐团一年一度的"森林音乐会"而很快名扬世界。此外，在这里举办音乐会，听众不必像到音乐厅那样西装革履、正襟危坐，而是可以非常随意地带上毛毯、野餐盒，或躺或坐在剧场中。当夕阳西下时，一边听着世界上著名乐团的精彩演奏，一边点燃自己带来的小蜡烛，与家人在烛光下共同品尝美酒佳肴，情调格外别致，心情也非常惬意。不仅如此，瓦尔德尼森林中的鸟鸣虫叫和湿润清新的空气更会让听众感到轻松和快乐。

柏林森林音乐会虽然是在露天剧场演出，但是听觉效果却

极其出众。别看这么大的场地需要用音箱辅助扩声，可由于德国先进的音响扩声技术，通过音箱发出的声音不仅能够很好地还原舞台的真实效果，而且还音后的声压感与层次感也极佳。即便是坐在远离舞台的最后一排，也不会因距离远而产生声压不足的感觉；与之相反，即便坐在音箱附近，也不会产生震耳欲聋的感觉。这也许就是能容纳 23000 名观众的森林剧场，无论买什么位置，票价都是统一价位的原因。而这些只有当你置身于瓦尔德尼森林剧场之中时，才能真正体会到其中的无尽奥妙！

柏林森林音乐会

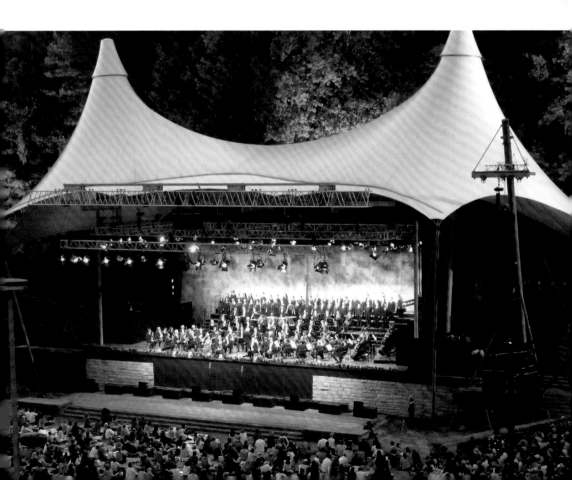

尽管柏林森林音乐会观众人数众多，但其现场的安静程度却丝毫不亚于在室内音乐厅聆听音乐。音乐会演奏时，这里只能听到悠扬的音乐在森林上空回荡，而只有当每首乐曲结束，热情而慷慨的掌声响起时，人们才意识到这里竟然还有着那么庞大的爱乐队伍。热情的观众在情感激荡的音乐感染下，愉快地鼓掌、晃动，令森林剧场出现更加热烈、欢快的场面。而当夜幕降临时，在观众席中点燃的一束束小烟花，有如夜空中的繁星，晶莹闪烁，倍显柏林森林音乐会的独特魅力。

与传统的维也纳新年音乐会一样，每届柏林森林音乐会的最后一首返场曲必定也要演奏一首固定的音乐作品。维也纳新年音乐会演奏的是具有浓郁维也纳风格的老约翰·施特劳斯的《拉德茨基进行曲》，而柏林森林音乐会演奏的则是柏林人最引以为豪的《柏林的空气》。空气既看不见也摸不到，为什么以空气来作为乐曲的标题呢？这是因为柏林城所处的特殊地理位置——整座城市被广袤的自然森林环抱，其空气中的含氧量极高，而正是柏林这得天独厚的森林大氧吧的清新空气，使得柏林人的身体健康获得了极大的保障。因此，19世纪作曲家保尔·林克便以"柏林的空气"为名创作出此曲。该曲曲调轻松、节奏热烈、情绪欢快，既表现了柏林人乐观向上的天性，也体现了他们对美好生活的真情赞美，深受人们的喜爱。此后，这首《柏林的空气》就有如柏林市歌一样在一些重大的场合和节庆的音乐会中演奏。而每当柏林森林音乐会最后演奏到这首乐曲时，观众的情绪也被点燃。全场观众

起立，随着激荡的音符和跳跃的节奏，或吹口哨，或击掌节拍，或欢呼雀跃，或摇摆舞蹈，而指挥和乐队也总是以不同的形式表演一些令人忍俊不禁的噱头，引得全场哗然大笑。此时音乐会的现场，不论是柏林爱乐乐团还是 23000 名观众，全都融入音乐给人带来的无限欢乐之中，这种景象是在任何音乐厅中都不可能出现的，"古典也流行"在此得到了真正的验证。

柏林除夕音乐会

柏林除夕音乐会是柏林爱乐乐团每年迎新年时最受听众欢迎的一场音乐会，也是全世界众多新年音乐会中水平最高的一场音乐会。在每年的新年到来之际，世界上很多地方都会举行各种类型的音乐演出。在众多的新年音乐会中，最为著名的莫过于维也纳新年音乐会和柏林除夕音乐会了。

众所周知，维也纳爱乐乐团与柏林爱乐乐团都是世界顶级乐团，但两大乐团也是最大的竞争对手。每年元旦，维也纳新年音乐会通过电视进行全球转播，因而在两大乐团的竞争中，维也纳爱乐乐团明显占了上风。对此，柏林爱乐乐团自然不甘落后：你维也纳新年音乐会不是在 1 月 1 日举行吗？那我就早你几个小时，于除夕演奏！

维也纳新年音乐会以曲目通俗为大众所喜闻乐见，而柏林除夕音乐会则是以主题鲜明而备受乐迷们青睐。柏林除夕音乐会自 20 世纪下半叶创办以来，如今已经成为全世界古典音乐爱好者们每年岁末的一个音乐盛典。音乐会在每年 12 月 31 日德国时间 17 时 15 分（即北京时间 1 月 1 日 0 点 15 分）开始，由柏林爱乐乐团在柏林爱乐音乐大厅演奏。

纵观柏林除夕音乐会的历史，几乎每一届柏林除夕音乐会都有器乐和声乐两部分的内容安排，这样可以满足更广泛听众的需求。另外，音乐会除由柏林爱乐乐团时任音乐总监、首席

指挥亲自执棒外，还经常邀请一些世界最优秀的指挥家、歌唱家和演奏家参加演出，这就使得柏林除夕音乐会具有"世界级"的艺术水准。柏林除夕音乐会每年一个主题，如"威尔第之夜""卡门之夜""伟大的终曲""瓦格纳之夜""美国百老汇音乐剧之夜"，等等。近年来，音乐会中添加的音乐剧选曲与爵士音乐的演奏，更成为 21 世纪以来最大的欣赏热点。由于是祝贺新年的演出，柏林爱乐音乐大厅内特别加装了色彩缤纷的彩灯。演出时，不同灯光色彩的变化，使音乐会充满了喜庆的气氛。

柏林爱乐音乐大厅

柏林除夕夜

　　德国人过新年是由柏林除夕音乐会奏响前奏，随后的盛大酒会，以及勃兰登堡门前的歌舞狂欢，又将节日的氛围推向了高潮。最后，在 0 点钟声敲响的瞬间，官方燃放的焰火更将新年的欢乐气氛推涌至顶点。

柏林城

　　讲完了柏林享有世界声誉的交响乐团及三大品牌音乐会，再来说说这座孕育了深厚文化的柏林城。柏林是一座古老的城市，始建于1237年。建城时，由于统治者萨克森公爵阿尔布雷希特的绰号叫"大熊"，因此一只站立的黑熊便成为柏林城的城徽。城徽纹章是在白色的盾牌上绘有一只站立行走的黑熊，黑熊拥有红色的爪子和舌头，在熊图案盾牌的上方是由葡萄叶状花纹装饰而成的皇冠。时至今日，熊依然是柏林城市的象征，因此在柏林的城徽和各种纪念建筑物上都能见到它的踪影。

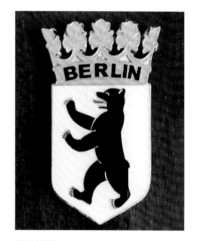

柏林城徽

　　1701年，选帝侯弗里德里希三世在普鲁士自封为国王，史称"腓特烈一世"，柏林遂成为普鲁士王国的首府。在他的统治下，柏林在中世纪的老城区，以雨后春笋般的速度建成了很多著名的建筑物，组成了后来被称为"腓特烈城"的新城区。

　　从19世纪初开始，柏林再次进行大规模扩建。建筑师朗汉斯和申克尔修建了众多新古典主义建筑，如国家剧院、远古博物馆、国立美术馆、勃

腓特烈一世（1657—1713）

兰登堡门、菩提树下大街，以及博物馆岛等建筑，因此柏林获得了"施普雷河畔的雅典"称号。1810年，柏林洪堡大学创立；普鲁士开始了工业化进程，在柏林建立起西门子等工厂。1871年，柏林成为德意志帝国的首都。20世纪初，柏林已经在工业、经济和城市建设上达到了与伦敦、纽约和巴黎相当的水准，成为又一个世界性的政治、经济和文化中心。

1933年1月，希特勒成为德国总理，同年2月27日发生了国会纵火案。1936年在柏林举办了第11届奥运会，纳粹德国将其作为展示自己的橱窗。1938年柏林发生了打砸抢犹太人财产的事件，纳粹开始迫害犹太人。法西斯政权迅速崛起，对内极权统治，对外侵略扩张、争霸世界。于是以1939年9月1日德国侵略波兰为导火索，第二次世界大战在欧洲爆发。希特勒幻想通过战争使自己成为欧洲帝国领袖，并在战后将柏林建设成欧洲帝国的首都，更名为"日耳曼尼亚"。

随着第二次世界大战艰苦激战，最终由英国、美国、法国、苏联、中国、澳大利亚、加拿大等国组成的同盟军打败了德国、意大利、日本为主的法西斯力量。1945年4月，苏联红军包围柏林。随后的攻克柏林之战，便成为历史关键的转折点。战役于1945年4月16日发起，苏军先后突破奥得河、尼斯河防线，25日形成对柏林的包围。随后，苏军在对柏林的强攻中采取多路向中心突击的战术，经过激烈巷战，于4月27日突入柏林中心区，29日苏军开始强攻帝国大厦。看到战局全面崩溃，希特勒于30日在总理府地下室自杀。5月1日，苏联红军将胜利的旗帜插在了勃兰登堡门和帝国大厦楼顶，5月2日德军卫戍司

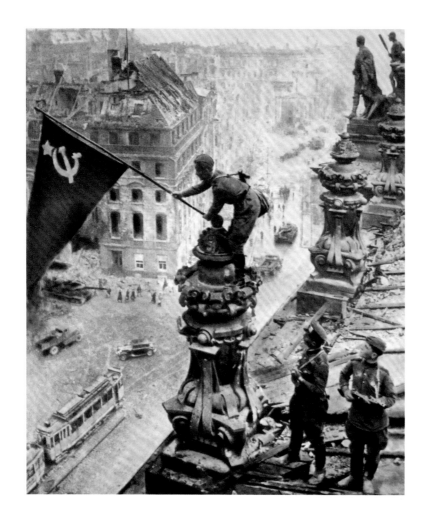

1945 年 5 月 1 日，苏联红军将胜利的红旗插在柏林帝国大厦楼顶

令魏德林将军率部投降，5 月 9 日德军统帅部代表凯特尔元帅在柏林签署向苏军和盟国远征军无条件投降书。

攻克柏林标志着德国法西斯政权的彻底灭亡，人类灾难的终结，是全世界反法西斯战争胜利进程的重要里程碑。惨烈的战争也令柏林城遭到了毁灭性的破坏。

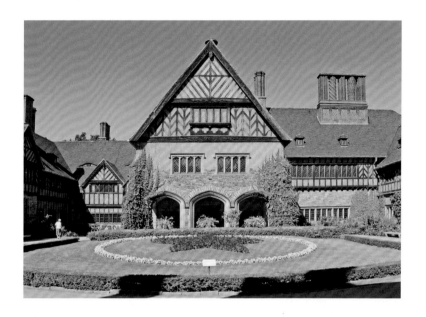

波茨坦会议会址

1945 年 7 月 17 日至 8 月 2 日，盟约国的主要国家苏联、美国、英国三位领导人斯大林、杜鲁门和丘吉尔在柏林西郊的波茨坦举行三国首脑会议。这次会议的主要目的是商讨对战后德国的处置和解决战后欧洲问题的安排。

根据波茨坦会议上所达成的共同协议，各国的占领将有助于使德国实现非军事化、非纳粹化、非中央集权化和民主化。

随后，战败的德国被盟军分成了四个占领区域并实施了行政与军事的接管。苏联占据了德国的东部，美国占领了南部，英国接管西北，法国则管理着西南。

虽然当时的柏林城位于苏联占领区内，但美国与英国、法国也占有部分街道的管理权，因此出现一个特殊的现象：柏林

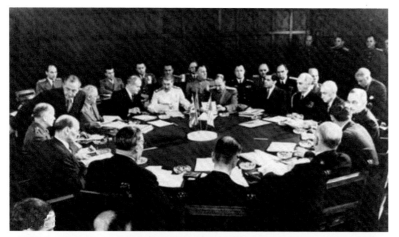

战胜国苏、美、英
首脑在柏林近郊的
波茨坦举行会议，
共同商讨分区管理
德国等问题

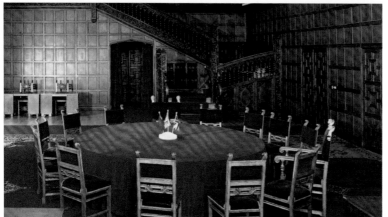

英、美、苏三国首
脑就是在这张圆桌
上分割了柏林乃至
德国

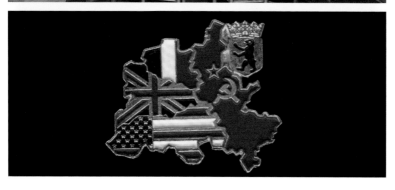

柏林城分割示意图

被分区占领与管理。

　　由于美、苏两个超级大国间的利益冲突，后来各占领区在行使权利的时候形成了各自为政的形态。由于与苏联在德国的前途问题上达不成一致的意见，西方国家决定分裂德国。美英法在占领区合并发行了新的货币——德国马克，随后，成立了"德意志联邦共和国"（简称"西德"）。对此，苏联代表则宣布退出盟国管制委员会，以示抗议。作为报复，苏联方面也以同样的方式建立了"德意志民主共和国"。与"西德"相对，德意志民主共和国简称为"东德"。

1948 年美英法占领区发行了不同面值的德国马克纸币

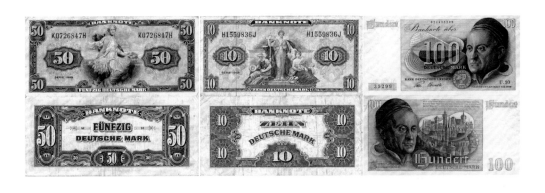

柏林墙与极具历史意义的纪念音乐会

在西德地区，1948 年进行的货币改革取得了预期的效果，经济逐步稳定发展，人民的生活水平也得到了很大程度的提高，而东德与其相比则明显地落后了许多。随着两个德国在经济上的差距越来越大，很多东德人开始向西德迁移。到 1961 年 8 月，几乎每天都有约 2000 人脱离东德。为此，东德领导层决定竖起柏林墙以阻止东德人的外迁。

最开始，这项计划是极其秘密的。1961 年 8 月 13 日凌晨，当家住柏林贝尔瑙大街的居民们一觉醒来的时候，突然发现，就在自己的家门口，全副武装的士兵正在忙碌地拉起一道道铁丝网。这一天，可以说东德士兵创造了一个奇迹，他们仅用了

柏林墙

1961 年 8 月 13 日
凌晨，柏林贝尔瑙
大街的居民一觉醒
来，突然发现在家
门口，全副武装的
士兵拉起一道道铁
丝网

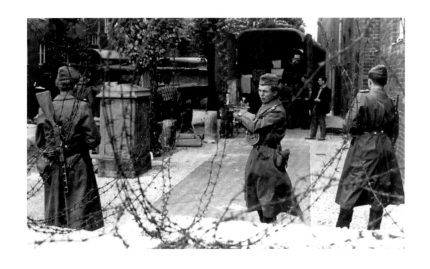

六个小时就在东西柏林之间竖起一道长达 46 千米的用铁丝网和水泥板做成的临时屏障。

当困惑的居民们开始意识到士兵的用意时，他们的第一个念头就是逃跑。但此时，从前门或楼房一层的窗户中逃走已经是根本不可能的，因为所有临界的出口都被堵死了。绝望中，居民们只得从更高楼层的窗户向外跳下去。尽管西德方面出动了许多消防队员用高架云梯接走了一些居民，但还是有二十多人不是在跳楼的过程中摔死，就是被东德边防军开枪打死。

而被困在东柏林贝尔瑙大街的居民，就只得站在楼梯的顶端，伤心欲绝地向自己的亲人挥手道别……

从被封锁的屋子逃跑显然已经是不可能的了，于是有人便想其他办法。此后有三十多人通过一家面包店下挖掘的狭窄黑暗的地道到达了西柏林，还有一些人则冒着生命危险采用各种

离奇的手段和工具越境，其中就有热气球和带秘密隔间的汽车等。尽管方式多样，然而只有个别人能够侥幸成功，大部分人则死在了逃亡的途中。

为了阻止东德人继续逃往西德，东德当局下令拆除了与西德接壤大街上的许多建筑，并建起了一条宽达 200 米的无人隔离区，而原来用石砖替代最初铁丝网砌成的简陋墙体，后来也全部改为坚实的钢筋水泥墙。

隔离区内不仅铺设了电网、路障，而且每隔不远处还设有

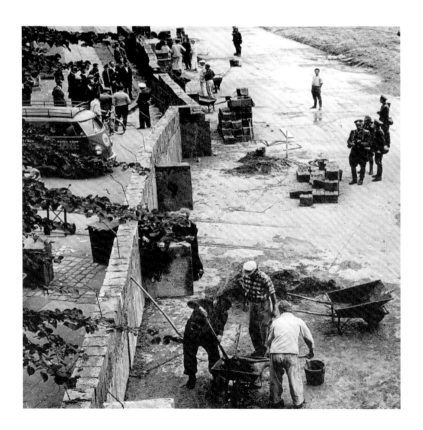

为阻止东德人逃往西德，东德当局下令拆除柏林墙周边的建筑，并以坚实的钢筋水泥替代原先的石砖简陋墙体

瞭望塔，塔上有哨兵 24 小时严密地监视，塔下则有牵着警犬的士兵在警惕地巡逻。此后，柏林墙经过不断的修整和完善，终被建成了一座真正无法逾越的人工屏障。

柏林墙全程长约 155 千米，高约 4 米。东西柏林这一隔绝，就长达 28 年。随着时间的推移，两德人民统一祖国的愿望越来越强烈，呼声也越来越高涨。1989 年 10 月 9 日，东德爆发了 7 万人的大游行，10 月 18 日东德领导人昂纳克宣布辞职。11 月 4 日，又有将近 100 万人涌向柏林街头，要求国家统一。此后，令人震惊的一幕出现了，许多人爬上了柏林墙并坐在墙的上面，而看守柏林墙的士兵们竟然对此置若罔闻。要知道在此前，别说爬墙，只要是有人企图接近柏林墙，东德士兵就会开枪射击。据记载，在过去的 28 年中，曾经有 200 多人被射杀在这堵墙下。

被柏林墙围住的勃兰登堡门

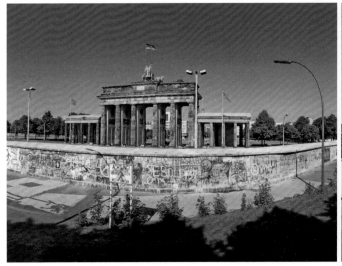
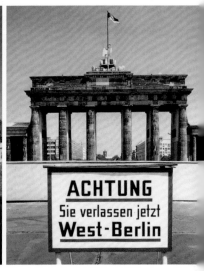

　　1989 年 11 月 9 日清晨，民众用铁锤砸在画满涂鸦的柏林墙上所发出的巨大声响，震惊了全世界。此后，随着柏林墙的部分倒塌，该晚 9 点 15 分，曾经饱受分离痛苦的贝尔瑙大街的居民们成为第一批自由进入西柏林的东柏林人。这一天成为历史的转折点，也为后来真正的祖国统一拉开了序幕。这座隔离了东西柏林 28 年之久的柏林墙，终于在机器的轰鸣声中被彻底拆除。

　　1990 年 8 月 31 日，联邦德国政府和第一次经过自由选举产生的民主德国政府在柏林著名的菩提树下大街签署了正式的两德统一协定，将每年的 10 月 3 日定为德意志统一日。从此，被分裂了数十载的德国终于获得了国家与民族的统一。

　　为了庆祝柏林墙的拆除，1989 年 12 月 25 日圣诞节的夜晚，柏林特别邀请美国著名指挥大师伦纳德·伯恩斯坦执棒，指挥

今日拆除了柏林墙的勃兰登堡门

一支大型交响乐团和合唱团演出了德国作曲家贝多芬的宏伟音乐篇章《第九"合唱"交响曲》。这场音乐会，由来自东德和西德，以及美国、英国、苏联与法国的多支交响乐团、合唱团（德国巴伐利亚广播合唱团、德国柏林广播合唱团、德国德累斯顿爱乐儿童合唱团、德国巴伐利亚广播交响乐团、德国德累斯顿国家管弦乐团、苏联列宁格勒基洛夫歌剧院管弦乐团、英国伦敦交响乐团、美国纽约爱乐乐团、法国巴黎管弦乐团）数百人联袂参加，体现了世界大同的理念。

这场音乐会的演出在欧洲以及世界许多国家都进行了电视现场实况转播，取得了轰动性的效果。演出在一种热烈、奔放

美国著名指挥大师伦纳德·伯恩斯坦（1918—1990）执棒，指挥一支大型交响乐团和合唱团演出贝多芬的宏伟音乐篇章《第九"合唱"交响曲》

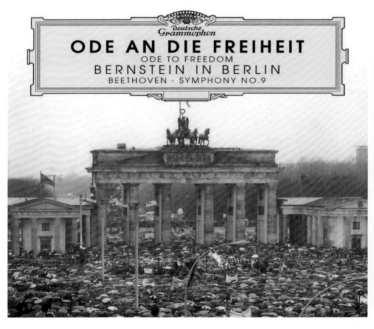

的气氛中进行，每位演奏家和现场的听众都感受到这不是一次普通的音乐会，它融进了德国人民太多太复杂的内心情感，同时它也蕴含了更加深刻的现实意义——民族与国家的完整和统一。当乐曲的最高潮、贝多芬根据德国伟大诗人席勒的长诗《欢乐颂》所创作的第四乐章唱响之时，全场每一位听众的眼中都噙满了泪水，心情无比激动。这样庞大的演出阵容，这样激动人心的时刻，为这段难忘的历史留下了一个永恒的记忆。

 # 德国国歌

德国国歌乐谱

海顿

　　很少有人知道德国国歌的旋律源自哪里。实际上，它出自奥地利作曲家海顿1797年创作的第七十六号之三、标题为"皇帝"的弦乐四重奏的第二乐章。

　　海顿是维也纳古典乐派的杰出代表，18世纪欧洲最著名的音乐家之一。莫扎特、贝多芬都曾拜在他的门下学习音乐。海顿一生作品数量浩繁，体裁广泛，涉及声乐、器乐各个领域，尤其对交响曲和弦乐四重奏的形成、完善和发展有着突出的贡献。他不仅确立了交响曲四个乐章的体裁形式，而且对弦乐四

重奏在形式和结构上的重新定义起到了非常重要的作用。海顿 弦乐四重奏
是被世人公认的"交响乐之父"和"弦乐四重奏奠基人"。

《皇帝》四重奏是海顿 80 余首弦乐四重奏中最著名，也是最
动听的一首，尤其是其中的第二乐章，非常优美动人。第二乐章是
一个如歌的抒情慢板乐章。在这一乐章里，海顿采用了他此前创作
的一首作品《上帝保佑弗朗茨皇帝》中的旋律作为主题，这个主
题旋律如颂歌般优美，这便是这首弦乐四重奏"皇帝"标题的
由来。

正是因为这段旋律充满了颂歌般的神圣感，它被定为奥匈
帝国国歌。后德国自由主义诗人奥古斯特·海因里希·霍夫
曼·冯·法勒斯雷本根据海顿的这段旋律创作了诗歌《德意志
之歌》，1922 年，《德意志之歌》被首次定为德国国歌的歌词。
1952 年，西德政府定此曲为国歌。两德统一后，1991 年 8 月 19
日，它又被正式确认为德国国歌。

打卡柏林

不可不知的文化知识点

☑ 从交通标识到民族统一和谐的象征符号

☑ 柏林巴迪爱心熊

扫描二维码阅读
有趣的柏林故事

从德累斯顿到
莱比锡

谁没有见过德累斯顿,谁就没有见过美!

——德国艺术史家温克尔曼

扫描二维码
聆听配套音乐

德累斯顿是德国萨克森州的首府，是欧洲一座国际化、多元化和充满活力的文化大都市，有着无尽的艺术瑰宝，是德国最具艺术吸引力的城市之一，被联合国教科文组织授予"世界文化遗产城市"称号。

　　其独特的文化和历史背景吸引了众多艺术家，巴赫、韦伯、瓦格纳、理查·施特劳斯等德国著名音乐家都曾在这座城市工作与生活过。

左页图　德累斯顿被誉为"易北河畔的佛罗伦萨"

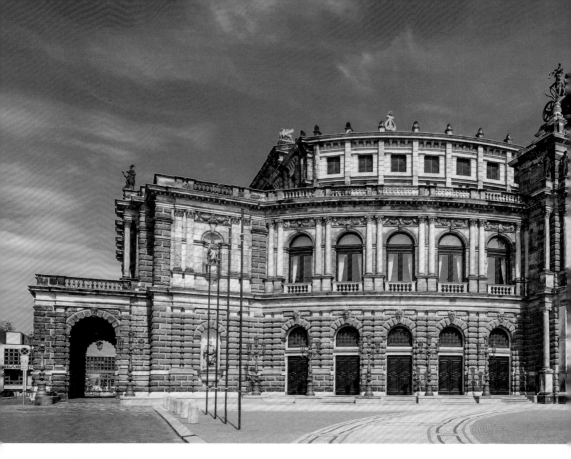

德累斯顿森帕歌剧院

 森帕歌剧院与德累斯顿音乐节

 德累斯顿有着享誉世界、历史悠久的交响乐团和歌剧院。虽然现在的德累斯顿森帕歌剧院落成于 1841 年，仅有 180 多年，但由于拥有 400 多年历史的德累斯顿国家管弦乐团驻团于此，森帕歌剧院由此成为全世界最具传统、享有盛誉的歌剧院。贝多芬 1823 年曾在对话录中这样写道："大体而言，德累斯顿管弦乐团（即现德累斯顿国家管弦乐团）是欧洲最好的乐团。"

DRESDNER
MUSIKFESTSPIELE

德累斯顿音乐节标识

　　历史上，很多作曲家的作品在这座歌剧院首演，其中便有瓦格纳的歌剧《黎恩济》《飘泊的荷兰人》《唐豪瑟》。作曲家理查·施特劳斯更是与歌剧院有着密不可分的联系，他的二十一部舞台作品中有九部是在这座歌剧院世界首演，其中包括《莎乐美》《厄勒克特拉》与《玫瑰骑士》等著名歌剧。

　　德累斯顿不仅有着举世无双的艺术瑰宝、宏伟壮丽的古建筑，还拥有极具国际吸引力的音乐节。德累斯顿音乐节创办于 1978 年，每年举办一届，是欧洲规模最大、最著名的古典音乐节之一。音乐节自创办以来，很快就取得了巨大的成功。在首届为期 16 天的音乐节里，便有超过 10 万名观众参加了 140 场

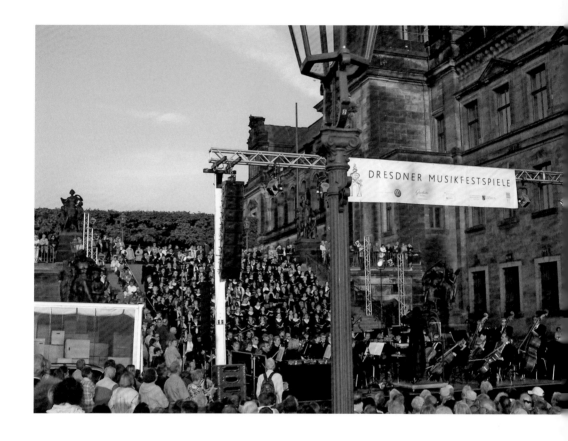

德累斯顿音乐节演出

活动。在过去的几十年里，德累斯顿通过音乐节搭建起与来自不同国家的艺术家，以及世界各地音乐爱好者进行文化对话的桥梁。

　　在往年的音乐节里，世界众多著名的交响乐团都曾在此演出，如柏林爱乐乐团、维也纳爱乐乐团、纽约爱乐乐团、伦敦爱乐乐团、米兰斯卡拉管弦乐团、德累斯顿国家管弦乐团、莱比锡布商大厦管弦乐团、慕尼黑爱乐乐团等，许多世界音乐大师纷纷在此登场。

音乐节演出活动数量众多，种类非常丰富。除了管弦乐、室内乐以及独奏、歌剧、芭蕾等古典体裁，还有爵士乐、摇滚乐和流行音乐等。

音乐节每年都会有约 1500 位音乐家参加演出，分别在多个音乐厅、歌剧院等举办音乐会。近年更是创下有 15 万来自欧洲及世界各地的游客专门到访德累斯顿观赏音乐节的纪录。

德累斯顿是德国十大主要城市之一，历史上曾是萨克森王国和波兰的首都，拥有长达 800 余年的繁荣史，孕育出灿烂的文化艺术，俨然一座露天博物馆。故而，德累斯顿有着"易北河畔的佛罗伦萨"美誉，是欧洲最美的城市之一。

德累斯顿艺术的繁荣，是在 17 世纪末到 18 世纪初奥古斯特二世统治时期发展起来的。奥古斯特二世是神圣罗马帝国-萨克森选帝侯与波兰国王。奥古斯特二世崇拜法国国王路易十四，他对凡尔赛宫的华丽排场与路易十四的绝对王权极为仰慕，因此终生以路易十四为偶像。在使德累斯顿成为璀璨艺术之都的同时，他也建立了萨克森的绝对君主制。

奥古斯特二世（1670—1733）

巴赫与莱比锡巴赫音乐节

　　莱比锡是德国萨克森州另一座重要的城市。莱比锡以音乐闻名，这里曾是德国许多著名音乐家生活、工作的地方，如巴赫、门德尔松、舒曼、勃拉姆斯、瓦格纳，故此，莱比锡被誉为音乐之城。

左页图 莱比锡

　　伟大的作曲家巴赫，1723 年起在莱比锡的圣托马斯教堂任管风琴师，在此期间，巴赫创作了 250 首以上的教堂康塔塔，以及《马太受难曲》《b 小调弥撒》《哥德堡变奏曲》《音乐的奉

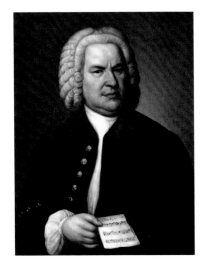

约翰·塞巴斯蒂安·巴赫
（1685—1750）

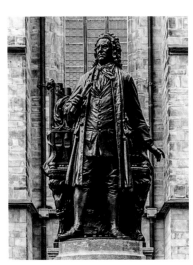

圣托马斯教堂门前的巴赫像

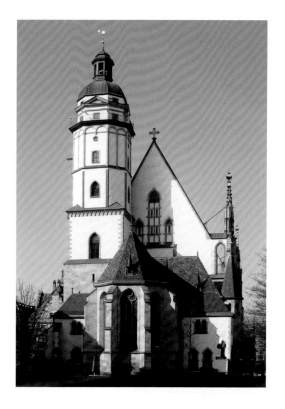

圣托马斯教堂

献》《赋格的艺术》等大量作品。他的《圣乐》和《耶稣受难曲》就是在莱比锡首演的。巴赫在圣托马斯教堂工作了 27 年，直到去世。

圣托马斯教堂是莱比锡最大的教堂之一，建于 1212 年，最初是罗马建筑风格，后又改建，融合了哥特式和巴洛克风格以及一些文艺复兴的元素。

巴赫的音乐创作构思严密，感情内在，富于哲理性与逻辑性，在德国民族音乐的基础上，集 17 世纪以来，尼德兰、意大利和法国等国音乐之大成，是巴洛克音乐发展的顶峰。

巴赫所信仰的德国北方新教是他的艺术基础，在音乐创作中，他把路德派新教的众赞歌和教会乐器管风琴当作自己音乐构思的核心，但又因受到资产阶级启蒙思想的影响，他的宗教作品明显突破了教会音乐的规范，具有丰富的世俗情感和大胆的革新精神。

1740 年，巴赫患眼疾，在他生命的最后几年近乎完全失明。1750 年 7 月 28 日，巴赫因眼部手术后的并发症于莱比锡逝世，享年 65 岁。巴赫去世后，被安葬在他工作了 27 年的这座圣托马斯教堂中。

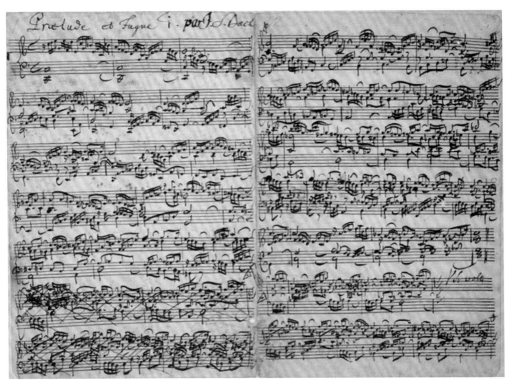

巴赫手稿

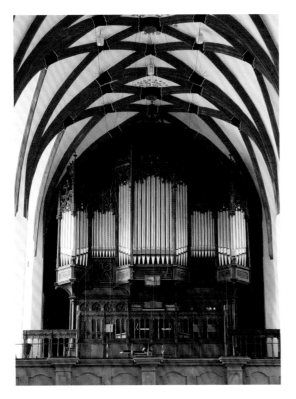

巴赫在圣托马斯教堂使用的管风琴

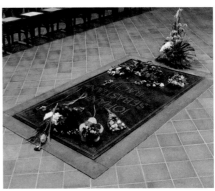

圣托马斯教堂中的巴赫墓

作为巴赫生活时间最长与创作作品最多的城市——莱比锡，自然也有一个以纪念巴赫为主题的音乐节。莱比锡巴赫音乐节每年七月在莱比锡市举行，每届音乐节开幕音乐会都是由巴赫曾长年任职的莱比锡圣托马斯合唱团做开幕首演。随后音乐节中将有一百余场各种类型的音乐演出，音乐节的闭幕演出，也都是固定在圣托马斯教堂演唱巴赫的《b小调弥撒》。

莱比锡旧市政厅前
巴赫音乐节广告

2000年是巴赫逝世250周年，因此这一届的音乐节便格外引人注目。音乐节为此在莱比锡广场上，特别举行了一场名为"24小时的巴赫"纪念演出。秉着"伟大的音乐有时候并不一定需要深奥"的理念，这场音乐会以熔古典、爵士和摇滚为一炉的全新方式，向人们精彩诠释了巴赫的经典名作。音乐会由众多当今国际乐坛著名音乐家参与演出，包括有着"天使歌喉"的爵士音乐家博比·麦克费林、当红小提琴家吉尔·沙汉姆、红遍欧美的国王合唱团、著名的德国铜管乐团、国际顶级的莱比锡布商大厦管弦乐团，将严谨神妙的音乐变得丰富有趣。音乐会吸引了众多观众，在全天24小时不间断的演奏中复活了巴赫。

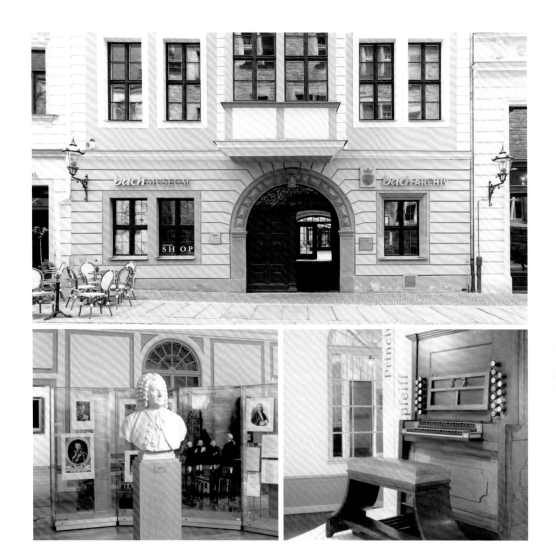

在圣托马斯教堂对面不远处，便是巴赫故居，现为巴赫纪
念馆。教堂与故居纪念馆记录了巴赫在莱比锡的活动。

巴赫故居

今日巴赫作品出版卷帙浩繁，巴赫曾以管风琴演奏大师享
有盛名，但作为作曲家，巴赫生前仅是在一个相当小的圈子里
知名，巴赫的音乐在他去世时也并未获得广泛的流传和认可度，
其印刷的作品更是少见，可以说巴赫去世后近一个世纪都被
忽视。

门德尔松与莱比锡

巴赫的作品再次显现于世间、闻名于世，不得不感谢莱比锡的另一位伟大音乐家门德尔松。门德尔松通过他祖母收藏的巴赫《马太受难曲》手稿，发现了巴赫作品的重要意义。此后，门德尔松开始研究和整理巴赫的作品，并在 20 岁时指挥演奏了巴赫的《马太受难曲》，将巴赫的伟大揭示出来，为这位"音乐之父"的作品得以复生做出了最重要的贡献。

门德尔松与歌德是忘年交，歌德在听了门德尔松为他演奏的巴赫作品后，对巴赫作品给予极高评价。歌德说："欣赏巴赫的音乐，感觉自己好像没有耳朵，也没有眼睛，更没有其他器官，因为根本就不需要它们，内心自有一股律动源源流出。"

门德尔松出生在一个富裕的犹太银行家家庭里，母亲是钢琴家，门德尔松的钢琴启蒙便是由母亲教导。门德尔松在一个养尊处优又有文化修养的环境中成长，其艺术修养非常全面。除音乐外，门德尔松还是一位风景画家。在他短短 38 年的生命中，共留下了 300 多幅画作。作为一位作曲家，门德尔松的音乐也如同他的绘画，以精美、优雅、华丽著称，故此他被誉为"音乐的风景

费利克斯·门德尔松·巴托尔迪
（1809—1847）

门德尔松绘画作品

画家"。

门德尔松在莱比锡创作了大量的作品，还于1835年成为莱比锡著名的布商大厦管弦乐团的指挥。门德尔松从26岁起担任该乐团的首席指挥，把生命中的最后12年完全奉献给这个乐团，使其成为欧洲第一流的演奏团体。

莱比锡布商大厦，又称莱比锡布业会馆，最初是用于布匹交易的地方。1743年，莱比锡市民在这里成立了一个民营乐团。1780年，莱比锡市民建议将布商大厦中的一层改建为音乐厅。在市政府的资助下，音乐厅建成，1840年乐团公有化，隶属莱比锡市政府。莱比锡布商大厦管弦乐团是世界最著名的交响乐团之一。乐团最荣耀的历史就是1835年伟大的作曲家门德尔松出任了该乐团的指挥。门德尔松任职期间创作了众多的音乐作品：《第三"苏格兰"交响曲》《d小调第二钢琴协奏曲》《e小调第三钢琴协奏曲》、戏剧配乐《仲夏夜之梦》等，他最著名的《e小调小提琴协奏曲》也是在这期间创作，并于1845年在莱比锡布商大厦音乐厅首次演出。

门德尔松《e小调小提琴协奏曲》的创作始于1838年，作曲家时年29岁。这首协奏曲是门德尔松专为当时乐团的首席小提琴家斐迪南·大卫所作。

门德尔松的这首《e小调小提琴协奏曲》充满了柔美的浪漫情绪和均匀齐整的形式美，小提琴的处理手法精妙绝伦，旋律优美，技巧华丽，达到了登峰造极的境界。它不仅是门德尔松最杰出的作品，也是德国浪漫乐派诞生以来最优美的小提琴作品。

右页图 莱比锡布商大厦音乐厅外景和内景

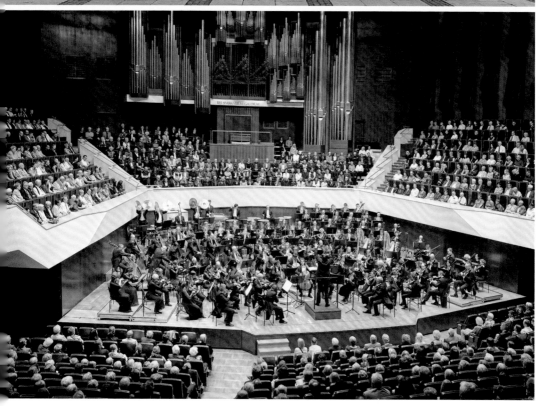

1845 年 3 月 13 日，门德尔松《e 小调小提琴协奏曲》在莱比锡布商大厦音乐厅由斐迪南·大卫担任独奏首演，演出大获成功。然而，由于当时门德尔松身体状况欠佳，未能以作曲兼指挥的身份出现在舞台上。

门德尔松的这首小提琴协奏曲与贝多芬、勃拉姆斯和柴科夫斯基的小提琴协奏曲并称为世界四大小提琴协奏曲。然而，与另外三位音乐家的协奏曲相比，它有着许多独特之处。

第一，调性不同。不同的调性会使音乐产生不同的情绪色彩。贝多芬、勃拉姆斯、柴科夫斯基三位作曲家的小提琴协奏曲都采用了 D 大调。D 大调的特点是明朗辉煌，具有阳刚气质。而门德尔松则采用的是气质阴柔的 e 小调，这便使音乐产生出一种奇特的形态与魅力。

第二，门德尔松有几个非常巧妙的独特设计：去掉乐曲中的一些矛盾对立因素，使音乐更加流畅连贯。一般而言，协奏曲总是存在几个对比的因素，一是独奏乐器与乐队之间的对比，

门德尔松乐谱手稿

二是主题与主题之间的对比，三是乐章与乐章之间的对比。而这些对比因素在这部协奏曲中都被巧妙地化为无限的和谐，成为一种纯粹的声音流动。所以概括地说，这部协奏曲所表现的就是纯粹、优美与和谐。

莱比锡音乐学院

门德尔松对莱比锡的另一个贡献是于 1843 年创办了莱比锡音乐学院。这是当时全德国第一所音乐学院，也是欧洲最负盛名的音乐学府之一。学院以培养国际最高水准的音乐艺术家为己任，每年音乐学院都会在学院内的音乐厅或莱比锡市区举办数百场音乐会。德国另一位伟大的作曲家舒曼，便是应门德尔松的邀请，来此任教。

门德尔松故居

对于音乐爱好者来说，来到莱比锡，门德尔松故居是必须要去的打卡地。门德尔松故居位于德国莱比锡市中心，这栋建筑整体呈古典主义晚期风格。

故居中的起居室还摆放着当年门德尔松用过的家具、钢琴，此

门德尔松故居入门处

门德尔松故居中的
部分房间

外，还有举行小型音乐会的沙龙音乐厅，以及大量水彩画和书
信。在这里，门德尔松曾从多个方面推动了 19 世纪上半叶欧洲
音乐文化的发展。1847 年，门德尔松在这栋房子里辞世，终年
38 岁。如今，这座故居仍是一个重要的音乐交流平台，每周会
定期在此举行音乐沙龙活动。

舒曼与莱比锡

　　音乐大师舒曼与莱比锡的关系，也非常
密切。舒曼就是在这里走上音乐之路的。舒
曼最初来到莱比锡并非缘于音乐，而是受母
亲指令到这里学习法律。莱比锡是全德音乐
文化的中心，这里聚集了许多优秀的艺术
家，各种艺术活动都非常丰富。具有强烈艺
术家气质的舒曼，一到莱比锡就被这里活跃
的艺术空气所吸引。在学校里，枯燥的法律
课程令他感到索然无味，而音乐却使他感
到格外亲切。舒曼几乎每天都在从事音乐
活动。

罗伯特·舒曼（1810—1856）

　　为了达到高超的钢琴演奏水平，他拜当
时著名的钢琴教师弗里德里希·维克为师。
两年后，舒曼在音乐艺术上的造诣使他声誉
大振。他公开举行的演奏会得到了音乐界的
普遍认可。他终于说服母亲，选择了音乐艺
术作为自己的人生事业。

　　1830 年，舒曼搬进了维克老师的家中
潜心学琴，也由此与老师的女儿克拉拉相
爱，但他们的爱情遭到了维克的坚决反对。

弗里德里希·维克（1785—1873）

罗伯特·舒曼与克拉拉·舒曼（1819—1896）

舒曼与维克、克拉拉

维克在这一方面对舒曼十分残酷，以致使他患上抑郁症。直到1840年，经莱比锡法院裁决，一对有情人才终成眷属。艰难曲折的爱情经历，使舒曼创作出了一系列著名作品：《童年情景》《a小调钢琴协奏曲》《第一"春天"交响曲》等。舒曼的音乐创作十分注重人物内在感情的描写。他喜欢标题音乐，并经常描写一些梦幻的世界，充满了浪漫主义色彩，因此他被人们称为"音乐诗人"。舒曼的《第一"春天"交响曲》便是在门德尔松指挥下于1841年3月31日在莱比锡布商大厦音乐厅首演，并大获成功。

打卡德累斯顿与莱比锡

不可不知的文化知识点

☑ 茨温格宫与梅森瓷

☑ 德累斯顿王宫

☑ 德累斯顿圣母教堂

扫描二维码阅读
有趣的德国故事

从慕尼黑到
新天鹅堡

一个人只有见过慕尼黑才有资格说他见过德国。

——巴伐利亚国王路德维希一世

扫描二维码
聆听配套音乐

慕尼黑是德国巴伐利亚州的首府、德国的第三大城市，是德国主要的经济、文化、科技和交通中心之一。这里有着如画的自然美景、多样化的建筑和文化杰作，是欧洲最受欢迎的旅游胜地之一。

慕尼黑位于德国南部阿尔卑斯山北麓的伊萨尔河畔，分为老城与新城两部分。慕尼黑名称的原义是僧侣之地，该城有近 300 座教堂和修道院，因此该市的市徽图案是一位修道士。

慕尼黑市徽

德国是音乐大国，慕尼黑又是德国的音乐重镇，有 70 余家剧院与众多的乐团。除了闻名于世的歌剧院、音乐厅、交响乐团，大众的音乐生活更可说是丰富多姿。在城市的广场、路边，到处都可看到、听到街头艺术家的歌唱与演奏，有些演奏的水平之高，令人咋舌。

左页图　德国巴伐利亚州首府 —— 慕尼黑

慕尼黑三大乐团

作为久负盛名的音乐之城，慕尼黑闻名世界的乐团有：巴伐利亚广播交响乐团、慕尼黑爱乐乐团、巴伐利亚国家歌剧院管弦乐团。

巴伐利亚广播交响乐团是德国最杰出的交响乐团之一。1949年由指挥家欧根·约胡姆创建并担任首任指挥。20世纪杰出的作曲家理查·施特劳斯，指挥大师克劳斯、伯姆、克伦佩雷尔等人曾先后指挥过该乐团。

巴伐利亚广播交响乐团

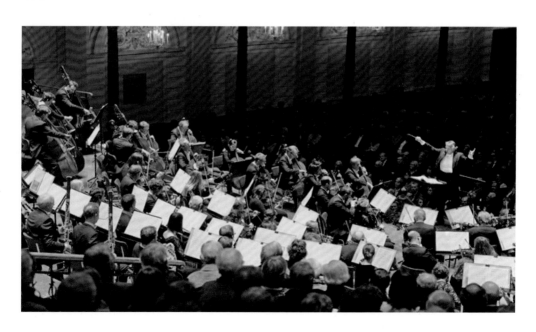

巴伐利亚广播交响乐团创建者约胡姆于 1949 年至 1960 年担任乐团首任首席指挥，不仅完成了乐团的初建工作，还带领乐团进行了国外首场演出，使乐团在国际上建立了声誉。

捷克指挥家拉斐尔·库贝利克于 1961 年至 1979 年出任乐团首席指挥。期间，他拓展了乐团的保留曲目，并多次率领乐团出国访问演出，为乐团形成广泛的世界影响起到了不可低估的作用。

英国指挥家科林·戴维斯爵士于 1983 年至 1992 年担任首席指挥，在所有保留曲目中，主要代表作是贝多芬的《庄严弥撒》。戴维斯以指挥此曲开始了他在乐团的任期，也以指挥此曲而结束在巴伐利亚广播交响乐团的任职。

美籍法裔指挥家洛林·马泽尔是现今世界上最杰出的指挥大师之一，于 1993 年至 2002 年出任巴伐利亚广播交响乐团首席指挥。他高效率、专注的工作使乐团在技术上达

欧根·约胡姆（1902—1987）

拉斐尔·库贝利克（1914—1996）

科林·戴维斯（1927—2013）

洛林·马泽尔（1930—2014）

马里斯·扬松斯（1943—2019）

西蒙·拉特

到了无懈可击的水平，令巴伐利亚广播交响乐团成为当今世界上最出色的乐团之一。

2003 年，拉脱维亚指挥家马里斯·扬松斯开始担任巴伐利亚广播交响乐团的首席指挥。他致力于演出更广范围的曲目，以此体现乐团对各种作品出色的演绎能力。在其担任首席指挥期间，乐团的季票订购人数翻了两倍。因其杰出的指挥艺术，2018 年他与乐团的合约被延长至 2023—2024 音乐季，但遗憾的是，2019 年 12 月，扬松斯因急性心力衰竭去世。

英国指挥大师西蒙·拉特曾任柏林爱乐乐团首席指挥，他于 2023 年起，执掌巴伐利亚广播交响乐团，合约为期 5 年。

巴伐利亚广播交响乐团创建初期，20 世纪著名作曲家理查·施特劳斯曾亲自指挥过乐团。可以说，巴伐利亚广播交响乐团演奏的理查·施特劳斯的作品，是有其真传。

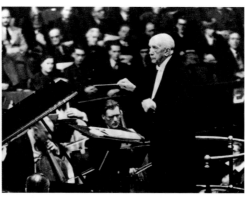

理查·施特劳斯
（1864—1949）

慕尼黑爱乐乐团被视为诠释德奥作品最正统的乐团之一，成立于 1893 年。这个积淀丰富的百年老团，历史上涌现过很多重量级的作曲家和指挥家。

慕尼黑爱乐乐团曾先后与作曲家、指挥家马勒，指挥家瓦尔特、魏因加特纳、切利比达克等大师合作，马勒的第四、第八交响曲与《大地之歌》都是由该乐团首演。

慕尼黑爱乐乐团

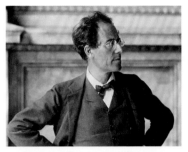

古斯塔夫·马勒（1860—1911）

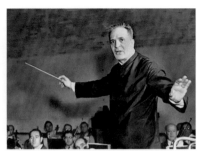

布鲁诺·瓦尔特（1876—1962）

保罗·费利克斯·冯·魏因加特纳
（1863—1942）

塞尔吉乌·切利比达克

奥地利作曲家、指挥家马勒于1885年在莱比锡指挥门德尔松的清唱剧《圣·保罗》，获得巨大的成功，后在莱比锡、布拉格、布达佩斯、维也纳等地歌剧院任指挥。作为作曲家，马勒一生作有九首编号的交响曲、一部交响性声乐套曲《大地之歌》，以及一首编号第十的未完成交响曲，其中，《第四交响曲》是马勒最受欢迎的一部交响曲。这部通俗易懂的交响曲，旋律典雅清新，风格明朗抒情，是马勒饱含戏剧性与悲剧性理念创作的系列交响曲中，鲜有的一首富有浪漫主义幻想色彩的作品，因此有人称这部作品有如"田园诗"般美妙。马勒《第四交响

曲》于 1901 年 12 月 25 日在慕尼黑首演，由马勒亲自指挥。

　　巴伐利亚国家歌剧院是一座宏伟的古典主义建筑。在这个充满历史气息的地方，曾经上演了许多堪称歌剧世界之光的著名作品。莫扎特年仅 6 岁便在慕尼黑登台演出，此后他的歌剧《假扮园丁的姑娘》和《伊多梅纽斯》也是于慕尼黑

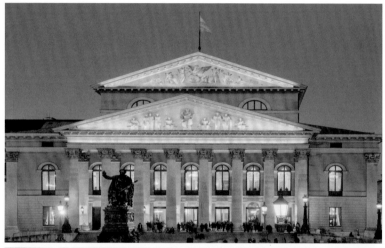

巴伐利亚国家歌剧院
外景和内景

首演。瓦格纳有 5 部作品首演于慕尼黑，其中于他生前上演的有《特里斯坦与伊索尔德》《纽伦堡的名歌手》《莱茵的黄金》和《女武神》。理查·施特劳斯更是与这座歌剧院联系紧密，理查·施特劳斯曾于 1894 年到 1896 年担任宫廷乐队指挥，他晚年创作的《和平之日》和《随想曲》也是在这里首演。巴伐利亚国家歌剧院的演出以丰富的剧目、一流的演员和管弦乐团以及兼顾传统与前卫的导演作品著名。这里每年上演 40 多部歌剧和 20 多部芭蕾舞剧，还有众多交响音乐会和独唱音乐会。

"瓦格纳之城"：拜罗伊特

19 世纪，在巴伐利亚最活跃、最著名的音乐家，当数理查德·瓦格纳。瓦格纳是德国歌剧史上一位举足轻重的人物。他前承莫扎特、贝多芬的歌剧传统，而后开启了后浪漫主义歌剧作曲潮流，同时，他还是一位诗人，把诗歌和音乐有机结合，形成一种自称为音乐戏剧的艺术形式。瓦格纳的歌剧多以德国民间传说为题材，19 世纪德国浪漫主义歌剧在他手中达到最高水平。

理查德·瓦格纳（1813—1883）

瓦格纳人生的高光时刻是在巴伐利亚州的拜罗伊特小城，在这里有一座专为他歌剧演出而建的拜罗伊特剧院，这座剧院由瓦格纳亲自参与设计，剧院只上演瓦格纳的歌剧。瓦格纳之所以有如此荣耀，还要感谢一位对他有知遇之恩的国王，这位国王便是巴伐利亚的路德维希二世国王。

路德维希二世少年时，有一次观赏了瓦格纳的一部歌剧，歌剧讲述的是中世纪天鹅骑士罗恩格林的故事。观赏结束后，这位内心充满童话幻想的少年激动不已，由此，路德维希成为瓦格纳的忠实粉丝。19 岁时，路德维希登基成为国王，史称路德维希二世。

路德维希二世（1845—1886）与瓦格纳

手中有了权力和金钱，国王最先做的事之一，就是把自己的偶像瓦格纳请到慕尼黑。当时的瓦格纳生活窘迫，还欠下许多的债务。国王不仅将自己郊外的别墅让给瓦格纳居住，还替瓦格纳还清了此前所欠的所有债务，并允诺日后负担他所有的开销。

瓦格纳故居

不仅如此，为了能使自己的偶像创作的每一部歌剧都能顺利演出，路德维希二世还特别出资在拜罗伊特专为瓦格纳建造了一座剧院，这便是现在闻名世界的拜罗伊特剧院。

为了使剧院能更完美地体现瓦格纳的戏剧理念，剧院的设计全权交由瓦格纳。国王所做的一切，就是让瓦格纳"在美妙而纯净的艺术天空中尽情地舒展自己天才的翅膀"。这座建于

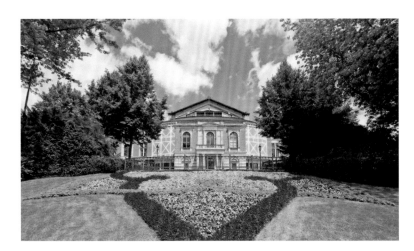

拜罗伊特剧院

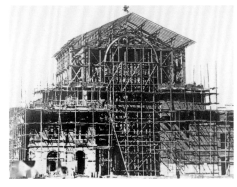

拜罗伊特剧院建筑
初期与设计图

　　1871—1876 年的拜罗伊特剧院成为瓦格纳戏剧的专属剧场。剧院的外貌并不特别，但内部结构非常独特。剧院有 1460 个座位，舞台宽大，乐池很深，观众席相对较远，根本看不见乐队，这些特点使瓦格纳歌剧的演出效果特别好。

　　路德维希二世是一位热爱艺术的君王，他非常喜爱瓦格纳的歌剧，尤其对《罗恩格林》情有独钟。《罗恩格林》是瓦格纳 1850 年首演的一部三幕浪漫歌剧，剧情取材于中世纪的古老

瓦格纳歌剧《罗恩格林》海报

天鹅骑士

传说。戏剧脚本与音乐都是由瓦格纳本人编写。路德维希二世被《罗恩格林》剧中所描述的骑士精神与天国场景所倾倒。15 岁时，路德维希在慕尼黑歌剧院第一次欣赏了瓦格纳的歌剧《罗恩格林》，那只带来金甲武士的白天鹅仿佛铸就了他浪漫的悲剧宿命。

罗恩格林是一位天国骑士，因其出行乘坐一艘由天鹅拉载的小船，故被称为"天鹅骑士"。瓦格纳的这部歌剧讲述的是：来自天国的圣杯骑士罗恩格林隐名帮助无辜受恶人诽谤的公主爱尔莎洗脱了罪名，并将企图抢夺爱尔莎继承权的仇人杀死，使爱尔莎的弟弟摆脱魔法恢复了人形。但这一切的前提条件是，在罗恩格林帮助爱尔莎复

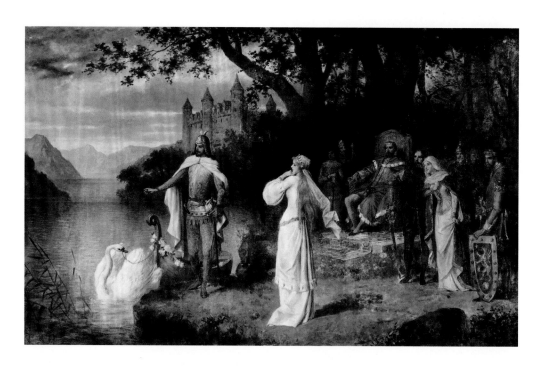

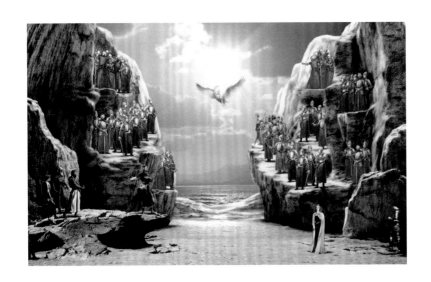

仇之后，罗恩格林成为爱尔莎的丈夫，同时爱尔莎要发誓永远
不得问起他的姓名和来历，因为圣杯骑士的来历在不为俗人所
知时，才会有除邪扶正的力量。

　　可是在复仇之后，爱尔莎因受坏人的挑唆，对罗恩格林起
了疑心，并忘记自己曾许下的誓言。在爱尔莎一再的追问下，
罗恩格林不得已向众人说出了自己的秘密。由于公主破坏了誓
言，罗恩格林身份暴露，他不能继续留在此地，必须重返天国
守护圣杯。这时，一只天鹅拉着一艘小船出现，骑士罗恩格林
遂乘船远去。爱尔莎则因伤心过度，魂归天国。

　　说起这部歌剧的名字，虽然很多人会觉得陌生，但相信几
乎没有人没有听过其中的音乐，这便是歌剧第三幕中那首耳熟
能详的《婚礼进行曲》。今天，这首乐曲已经成为全世界新人在
婚礼上奏响的经典曲目。

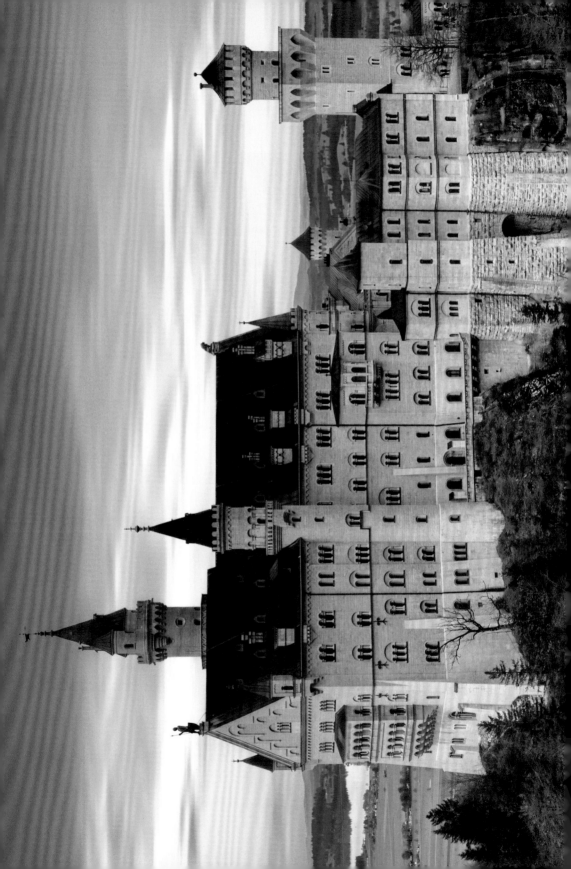

童话城堡：瓦格纳歌剧造就的新天鹅堡

　　路德维希二世沉迷于瓦格纳的《罗恩格林》，他常将自己幻想成天鹅骑士。为此，他不惜花费巨资模仿歌剧中的场景建造一座城堡。国王还特别邀请了剧院的舞美设计师专门为其绘制了建筑草图。

　　新天鹅堡建在高耸的山巅，这里有着连绵的山峦、宽阔的湖泊和无边的原始森林。夏季，绿野山坡漫步着成群的牛羊，冬季，白雪覆盖银装素裹，好一派隽美风光，犹如人间仙境，不由得让人对童话传说中有关魔法、国王、公主、骑士的美丽传说展开无尽遐想。

　　城堡设计共有 360 个房间，房间的设计以象征纯洁、高贵的天鹅为主题，与环绕城堡的碧波湖水、层叠山峦相互呼应，营造出有如梦幻般的仙境，国王将这座城堡命名为"新天鹅堡"。然而，就在这美丽和浪漫的背后，又有多少人知晓，这座城堡里隐藏着一个年轻国王的人生悲剧。

　　新天鹅堡是相对于旧天鹅堡而言的。路德维希二世出生于 1845 年 8 月 25 日，国王的童年和少年是在父亲的旧天鹅堡中度过的。父亲的老城堡中，无处不在的描绘中世纪传说与德意志历史的精美壁画，开启了他情感浪漫的精神世界。路德维希二世从小就醉心于诗歌、戏剧、音乐、绘画与建筑艺术，自己也曾写过不少歌颂善良战胜邪恶的剧本，对艺术的痴迷让他成为

左页图 新天鹅堡景观

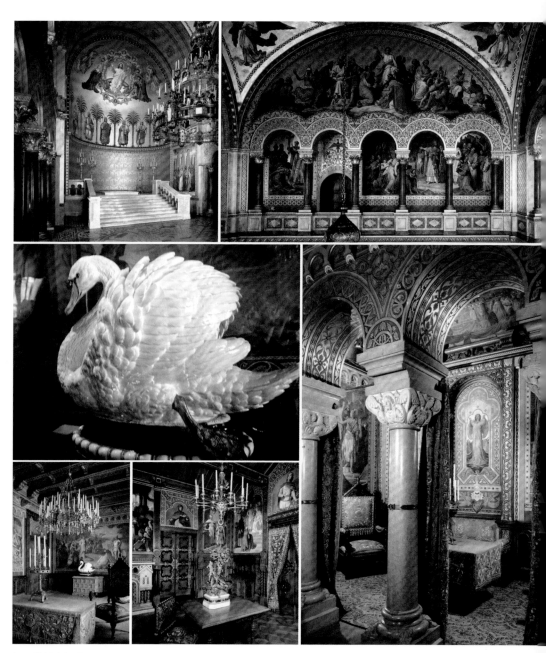

新天鹅堡内部分
厅堂与房间

作曲家瓦格纳的崇拜者。

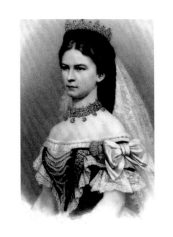

茜茜公主

尽管国王追求浪漫，他的情感
生活却充满了悲剧色彩。路德维希
二世的童年是与他年轻的表姑，后
来成为奥地利王后的茜茜公主一起
度过的。在他对爱情开始产生朦胧
的感觉时，茜茜美丽的倩影给年轻
的路德维希留下了难以磨灭的印记。
茜茜嫁到奥地利后，路德维希感觉
仿佛失去了一切，不仅因为他深爱
这位美丽的表姑，更因为茜茜公主
是这个世界上最了解他的人。

18 岁的路德维希与
26 岁的茜茜公主

在对表姑的情感破灭之后，路德维希的感情生活一片空白。虽然后来他在 22 岁那年对外宣布大婚，未婚妻是茜茜公主的妹妹，巴伐利亚公主索菲·夏绿蒂，但就在他们举行婚礼的前两天，年轻的国王却突然宣布解除这桩婚事，此后他一生未娶。

路德维希二世与索菲·夏绿蒂的订婚照

路德维希二世一生孤寂，虽然身为国王，却对政治毫无兴趣。尽管如此，他也恪尽职守地每日签署公文。对于宫廷中尔虞我诈的虚伪，及对他个人的人身攻击，他深恶痛绝。路德维希二世不满于自己徒有国王的头衔而实际却被议院架空，曾几次试图改变现状但最终都失败了，因而心灰意冷，尽力逃避政治。

此后，国王便沉迷于舞台剧的幻想之中。1868 年，他决定建造一座如同童话故事般的白色城堡，致力于创造自己的童话世界。城堡中的房间都是按瓦格纳歌剧中的场景设计，房间内的绘画也多为瓦格纳歌剧中的人物，国王希望在那里可以沉湎艺术，消除自己内心的苦闷与忧伤，幻想这座童话城堡能够成为他避开一切烦扰的人间天堂。为此，国王不仅亲自设计，还投注了大量的金钱。

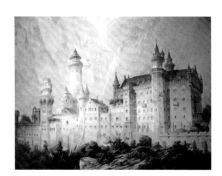
新天鹅堡设计图

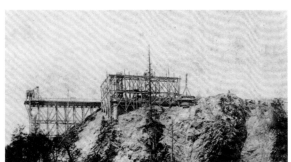
1869 年 9 月 5 日，新天鹅城堡奠基

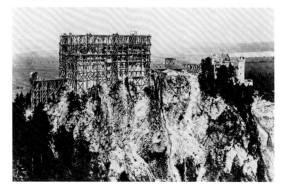
1881 年四周被脚手架围住的新天鹅堡工程

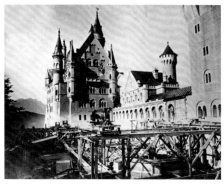
1886 年正在建设中的新天鹅堡

国王疏政引起了国民的强烈不满，朝臣借机兴风作浪。有苦难言的路德维希二世得不到世人的理解，更是将自己封闭起来，从此不再轻易露面，甚至出行都选择在更深人静的夜晚，以避人耳目。

然而，国王的收入并不足以支撑他建筑城堡的巨大开销，随后他开始贷款，由此债台高筑。内阁促使国王削减开支的努力遭到拒绝，于是他们联合王室几名成员谋划，通过宣布国王患有精神病不能再行使职权迫使其退位，从而达到夺取政权的目的。

路德维希国王经常孤独地在月夜下凝思，从新天鹅堡的阳台眺望远方的阿尔卑斯山与阿尔卑斯湖。1886 年 6 月 12 日，巴伐利亚政府特派委员会将路德维希二世软禁在新天鹅堡，翌日，

为避人耳目，路德维希二世经常深夜出行

国王和他的私人医生外出散步，便无声地消失在了黑暗的夜幕里……

第二天清晨，人们在湖中发现了国王和他私人医生的尸体。而恰在此前五天，巴伐利亚国家医药委员会刚刚宣布路德维希二世患有精神病，当时他只有 41 岁。关于国王的死因有着多种说法，有说自杀，有说谋杀，林林总总，至今仍是一个未解之谜。

路德维希二世去世后，历时 18 年的新天鹅堡工程随之停止，至此，仅有 14 个房间依照设计完工，其他的 346 个房间则因为国王的去世而未完成。国王给家人留下了 1500 万马克的债务，也给世人留下了一个未完的梦。多少年来，人们论及此事，还是将建造新天鹅堡斥为最愚蠢的举动。

然而，凡事都有它的两面性，当年路德维希二世遭世人反对，用生命换来的城堡，今天却不无讽刺地成为德国最赚钱的旅游景点，吸引着无数来自世界各地的游客。而影响了世界几代人的美国迪士尼动画片中的白雪公主城堡，便是以这座新天鹅堡为原型设计的。

打卡德国巴伐利亚州

不可不知的文化知识点

☑ 慕尼黑地标：新市政厅

☑ 宁芬堡宫

☑ 慕尼黑啤酒节

☑ 慕尼黑皇家啤酒馆

☑ 希特勒啤酒馆政变

☑ 酒肉穿行的德国餐桌

☑ 黑森林咕咕钟

☑ 喜姆娃娃——世界上最贵的瓷娃娃

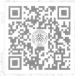

扫描二维码阅读
有趣的德国故事

第 **6** 站

萨尔茨堡

群山苏醒在 音乐的回声中

它飘过千年 依旧在回荡

我心沐浴在 音乐的回声中

随它歌唱出每一曲乐章

——电影《音乐之声》主题曲

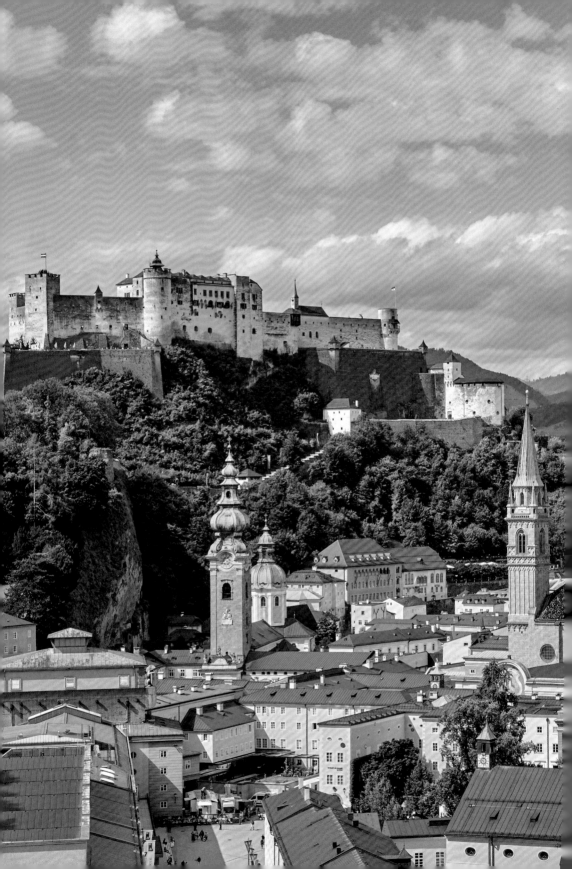

扫描二维码
聆听配套音乐

萨尔茨堡是奥地利西部的一座美丽小城，古老的城堡、宏伟的教堂和各种姿态美妙的雕塑，显示出其深厚的文化底蕴。

　　有如蓝丝带般的萨尔察赫河将萨尔茨堡城分成了两半，顺着萨尔茨堡城区向西南方向望去，即便是在炎热的夏季，远处阿尔卑斯山脉那依然被白雪覆盖的巅峰显得格外雄伟和壮观。而城区中许多精美的建筑构成了萨尔茨堡一道道美丽的风景线，每年到萨尔茨堡旅游的人数超过百万。

左页图 萨尔茨堡

莫扎特的故乡

　　萨尔茨堡风光如画，游人如织，城区里有一条名叫格特莱德街的繁华购物街，街道两旁的建筑大部分建于 13 到 16 世纪，这里的房屋虽然古旧，却颇为精致典雅。每座建筑的立面上都清楚地标有建造的年代，每家商铺的门檐上都挂有用铸铁打造

格特莱德街精美店铺招牌

出来的精美招牌。为了能让不认识德语的游
客了解店内销售的商品，招牌上大都附有标
识性的商品图案，各具特色的铸铁招牌争奇
斗艳，别有风趣。这里常年游客众多，熙熙
攘攘，热闹非凡。

虽然萨尔茨堡是一座人口仅有十几万的
小城，但因伟大的作曲家莫扎特出生在这里
而闻名世界。因此，来到萨尔茨堡，就不能
不去参观一下这位作曲家的故居——莫扎特
的故居便在格特莱德街 9 号。

当年担任萨尔茨堡大主教乐队指挥的莫
扎特父亲租住了这套房屋。1756 年 1 月 27 日，
莫扎特就诞生在这栋楼的三层房屋中。现在，
这座建筑已经被改建为莫扎特纪念馆，游客
来到这里可以看到许多珍贵文物，其中包括

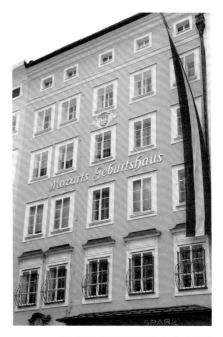

位于格特莱德街 9 号的莫扎特故居

莫扎特故居内景

莫扎特家族的画像、信件、乐谱手稿以及莫扎特当年所使用过的乐器。

在萨尔茨堡，城市中的许多建筑都是以音乐家的名字来命名的，如莫扎特广场、富特文格勒花园、卡尔·伯姆大厅、托斯卡尼尼广场、卡拉扬大街，众多广场中，自然是以莫扎特广场最为著名。

莫扎特广场位于市中心，每天有无数游客在此流连忘返。这个广场上仁立着世界音乐伟人莫扎特的全身雕像，是萨尔茨堡城中最著名的景点之一。莫扎特雕像由萨尔茨堡人捐建，于 1842 年 9 月 5 日落成，莫扎特的两个儿子出席了落成典礼。1996 年，萨尔茨堡老城被列入世界文化遗产名录，莫扎特雕像前面的地面上的刻字记录了这一历史时刻。

莫扎特广场

萨尔茨堡音乐节

莫扎特很小便显露出极高的音乐天赋。4 岁开始作曲，6 岁举办了第一场个人音乐会，8 岁写出了第一首交响曲，1768 年 12 岁时，他又创作出了一部歌剧——《装痴作傻》(*La Finta Semplice*, K.51，又译《伪装的傻子》)。试想，现在即便是音乐学院毕业的青年学生，也未必就具有独立创作交响曲与歌剧的能力，更何况当时的莫扎特，还是个乳臭未干的孩子。

正是由于莫扎特从小便表现出超凡的音乐天赋，父亲决定带小莫扎特和姐姐安娜去漫游整个欧洲，一方面是想让姐弟俩开阔眼界、增长些见

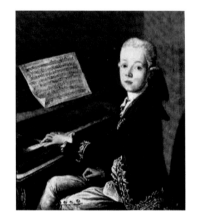

童年莫扎特

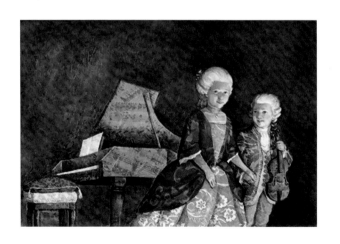

莫扎特与姐姐一起演奏音乐

莫扎特为奥地利女
皇特雷莎演奏音乐

识，另一方面也是想通过旅行演出，对他们进行宣传。当时姐姐安娜10岁，弟弟莫扎特6岁；姐姐弹钢琴，弟弟演奏小提琴。姐弟俩所到之处都引起巨大的轰动。在维也纳，他们甚至被请进皇宫进行表演，成为皇室的座上宾。

1772年，16岁的莫扎特结束了长达十年之久的漫游生活，回到故乡萨尔茨堡，在大主教的宫廷乐队里担任首席乐师。在萨尔茨堡期间，莫扎特创作了220余首不同题材与体裁的作品。

莫扎特乐谱手稿

莫扎特的音乐，大都具有清新、抒情的风格，极为注重和谐、规整，他主张感情不可以过于激烈，要适度，内容力求揭示人的内心世界及其体验。他在音乐创作上的主要表现手段是旋律，莫扎特的旋律柔顺、温和、甜美、真挚，这构成了莫扎特作品乐观和明朗的风格。

　　19 岁那年，莫扎特在萨尔茨堡一气写出了五首小提琴协奏曲。这五首小提琴协奏曲仅用了短短八个月的时间便创作完成。前两首稍显稚嫩，现在音乐会上最常被演奏的是后三首，被公认为莫扎特小提琴协奏曲的经典之作。由于这五首小提琴协奏曲都是莫扎特在萨尔茨堡创作的，因此被统称为"萨尔茨堡协奏曲"。这一时期正是莫扎特由少年步入青年，在音乐创作上逐渐走入成熟的时期。五首小提琴协奏曲有一个共同的特点，便是充满了生活的快乐和对未来的向往，优美的歌唱性使其美不胜收。

少年莫扎特在创作

《A 大调第五小提琴协奏曲》是莫扎特五首小提琴协奏曲中的最后一首，也是其中最著名的一首。莫扎特的这首小提琴协奏曲，在贝多芬的小提琴协奏曲出现之前，曾创下了一个演奏高峰，当时几乎没有哪位小提琴家没有演奏过它。很多人也许并不知道这首协奏曲还有个别称 ——"土耳其协奏曲"，这是因为莫扎特在这首协奏曲的第三乐章中特别运用了土耳其风格的旋律。实际上，莫扎特以土耳其风格创作的这首协奏曲第三乐章，要比那首人们耳熟能详的钢琴曲《土耳其进行曲》整整早了三年。

在 16 世纪、17 世纪时，奥斯曼土耳其疆域跨越欧、亚、非三大洲，波斯文化、希腊文化、东罗马帝国文化和伊斯兰文化在这里融合，其音乐风格也直接影响到了欧洲。

莫扎特《A 大调第五小提琴协奏曲》的第三乐章是一首小步舞曲速度的回旋曲。主题旋律直接由独奏小提琴奏出。随后，音乐风格突然转变，节拍也由此前优雅的 3/4 拍变为粗犷的 2/4 拍。富有土耳其民间风格的舞曲打断了刚才贵族沙龙典雅的小步舞曲。独奏小提琴也好像是从沙龙乐师的手中，瞬间传到了民间街头艺人这些即兴演奏家的肩头。这段音乐是莫扎特根据 18 世纪流行的土耳其音乐风格写成。独奏小提琴和乐队中的弦乐器以用琴弓敲打琴弦，描摹出如土耳其音乐中的锣鼓钹等打击乐器所发出的音响，演奏出极富异国情调的舞曲旋律。

随后，音乐突然被打断，贵族沙龙的小步舞曲再次奏响，优雅的旋律把听者的思绪从刚才的土耳其风情的民间场景又带回到了典雅的贵族沙龙。在小提琴优雅的旋律下，刚才好像是

做了一场"穿越"的梦，又好像是什么都没有发生……

在萨尔茨堡期间，21 岁的莫扎特还接连写出了两首长笛协奏曲。其中以《D 大调第二长笛协奏曲》最为著名，也是现在长笛演奏家们非常喜爱的乐曲之一。

莫扎特《D 大调第二长笛协奏曲》是 1777 年莫扎特由自己此前为萨尔茨堡宫廷乐队中的双簧管演奏家弗尔兰狄斯所作的《C 大调双簧管协奏曲》改编而成的。虽然是改编曲，但在这首协奏曲中，长笛的演奏特点得到充分发挥，时而抒情优美，时而愉悦活泼，时而作流畅的快速进行，时而与乐队形成对话，长笛技巧高超的华彩乐段和乐队华丽爽朗的音响效果为乐曲增添了许多特色。

莫扎特在萨尔茨堡任大主教宫廷乐长时期，他的才华并不受其雇主大主教的重视，因此创作大都只是些小规模的音乐作

莫扎特在创作

品，譬如小夜曲、嬉游曲一类的休闲助兴音乐。至于交响曲体裁的创作，莫扎特在很长一段时间趋于沉寂，好几年都没有新的交响曲问世。直到 20 岁出头，莫扎特才在父亲的督促下，于 1778 年创作出新的交响曲。因为对雇主的不满，莫扎特曾多次私下前往萨尔茨堡以外的城市，希望能在一个新的环境中谋求一个可以施展自己音乐才华的职位，以摆脱大主教的阴影。1778 年夏天，莫扎特和母亲一起来到法国巴黎，当地一个名为"神圣音乐会"的组织希望莫扎特为他们创作一部交响曲。莫扎特很快便完成了创作，这就是《D 大调第三十一交响曲》。因为这部作品是莫扎特在巴黎完成并首演的，于是人们便将这首作品称为"'巴黎'交响曲"。

说莫扎特是位天才，从以上说到的几首名作中便不难看出。这些作品仍是当今世界音乐舞台上久演不衰的名曲，却出自一个青年人之手，不能不令人惊叹！对此，莫扎特自己说："人们总以为我的艺术得来全不费功夫，实际上，没有人会像我一样花这么多的时间和心血来从事作曲；没有一位名家的作品我不是辛勤地研究了许多次。"所以，莫扎特的才华也是依靠自己的天赋加上勤奋和努力才得以最大程度施展。

虽然莫扎特以其天才获得了巨大的荣誉，但他的生活始终受到贫穷困扰。这主要是因为当时的社会，音乐家大多要靠王公贵族的供养，但莫扎特不想过寄人篱下、看人脸色吃饭的生活，他希望自己能成为一位独立艺

青年莫扎特

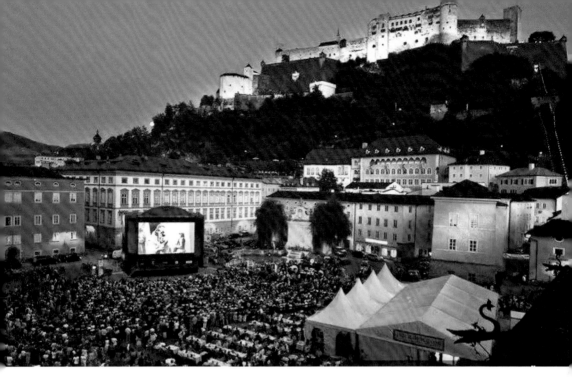

术家。由于不满主教的"苛政"，1781年，25岁的莫扎特毅然
辞去了宫廷乐长的职务，放弃可观的收入，离开萨尔茨堡前往
维也纳，从此走上了艰难的自由音乐家之路。此后，莫扎特再
也没有回到萨尔茨堡。

　　为了纪念莫扎特这位出生于萨尔茨堡的伟大作曲家，萨尔
茨堡全年都沉浸在各种音乐节的演出中。其中最著名的便是
"萨尔茨堡音乐节"。1877年，萨尔茨堡首次成功举办了"莫扎
特音乐节"，此后，每年七月至八月，这里都会举行为期五周
左右的夏季音乐盛会。随着规模的不断扩大、影响力的不断增
强，音乐节的演出从开始时纯粹演奏莫扎特的音乐逐渐扩展到
演奏欧洲众多作曲家的作品，并且其名称也从原来的"莫扎特
音乐节"改为现在的"萨尔茨堡音乐节"。进入20世纪，随着
越来越多的著名音乐家成为该音乐节的主要人物，萨尔茨堡音
乐节成为欧洲最著名的音乐节之一。

萨尔茨堡音乐节

萨尔茨堡音乐节标识

卡拉扬与萨尔茨堡复活节音乐节

每年的三月，在萨尔茨堡还有一个名为"萨尔茨堡复活节音乐节"的重要音乐节，这个音乐节由时任柏林爱乐乐团音乐总监的赫伯特·冯·卡拉扬于 1967 年创办。卡拉扬是 20 世纪音乐史中的传奇人物，他在 81 年的人生岁月中，缔造了一个非凡的音乐帝国。卡拉扬曾集欧洲几大顶尖乐团和歌剧院的统帅大权于一身，统领世界指挥领域长达三十余年之久，造就了无数的音乐神话。生前，卡拉扬拥有帝王般的权力，其影响力甚至超过国家元首。

卡拉扬也出生于萨尔茨堡，当他功成名就后，便想以自己的影响力为故乡奉献力量，于是创办了萨尔茨堡复活节音乐节。如果说早年间萨尔茨堡音乐节是维也纳爱乐乐团的主场，那么复活节音乐节便是柏林爱乐乐团的舞台。从 1967 年开始，每年三月，卡拉扬都率领柏林爱乐乐团驻扎复活节音乐节，此后每届音乐节的交响乐、室内乐、歌剧演出几乎都由柏林爱乐乐团的成员包揽。几十年下来，萨尔茨堡复活节音乐节也成为与萨尔茨堡音乐节平分秋色的重要音乐节。

卡拉扬是第一个真正意识到录音和影像载体对音乐传播具

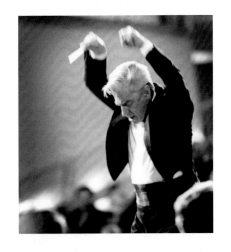

赫伯特·冯·卡拉扬

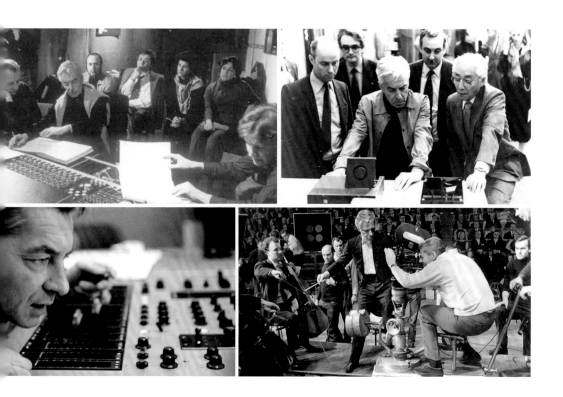

有极其重要作用的音乐家，他录有 800 多张唱片，销售量超过 1 亿 5000 万张，创造了古典音乐唱片销量的纪录。现代 CD 唱片的发明始于日本索尼公司，当时索尼设计的一张 CD 可容纳 90 分钟的音乐时长，但卡拉扬觉得以 60 分钟至 70 分钟容量最好，因为这是一部交响曲的长度。由于时长缩短，唱片的尺寸也随之缩小，便于携带。日本索尼公司听从了卡拉扬的意见，这便成就了今天的 CD 格式。此外，卡拉扬非常重视录音、录像的传播，演奏视频的每一个镜头都是他亲自导播，这样拍出来的音乐片可以完美地呈现他所要传达给观众的音乐意境。这

卡拉扬在录音录像

些载体的传播，大大扩展了古典音乐的受众群体。卡拉扬也被认为是 20 世纪世界上最具影响力的指挥大师。

此外，卡拉扬还非常关心青年音乐家的成长。为此，他于 20 世纪 60 年代末、70 年代初创立了卡拉扬基金会和柏林爱乐乐队学院，并以自己的名义举办青年指挥比赛。今天活跃于音乐舞台上的许多指挥大师，如捷杰耶夫、扬松斯、蒂勒曼，都是卡拉扬指挥大赛的获奖者。日本著名指挥家小泽征尔曾在回忆录中写到，对于当时还是学生的他，为了能正面看到卡拉扬指挥乐队时的细节、体会他对音乐处理的精髓，他和阿巴多、祖宾·梅塔便一起报名参加了卡拉扬指挥贝多芬《第九交响曲》合唱部分的合唱团。

不仅如此，卡拉扬还非常关心音乐美学、音乐治疗以及相关学科的研究。每年他都组办一次题为"人与音乐"的国际学术研讨会，涉及的主题有"音乐与哲学""音乐与自然科学""音乐与神经系统""音乐与数学""音乐与语言学""音乐体验与时代形态"等，影响都十分深远。

在萨尔茨堡格特莱德街莫扎特故居的对面，沿着小街步行不到十分钟，在小河大桥边，有一幢白色的四层楼房，这里曾是指挥家卡拉扬的故居，现在是一家私人银行的办公地。在楼房的墙壁和铁栅栏门上有卡拉扬故居的铭牌。在楼房的入口处有一座呈指挥姿态的卡拉扬全身雕像。由于这座四层楼房现为私人所有，所以游客只能在门口看一下。卡拉扬生前每年都要多次返回萨尔茨堡参加音乐节，晚年他在萨尔茨堡附近的小镇阿尼夫定居。

除音乐之外，卡拉扬的兴趣也非常广泛。他喜欢刺激性的活动，骑摩托、开跑车、驾游艇、开飞机，他样样在行。

卡拉扬故居

1989 年，卡拉扬率柏林爱乐乐团参加萨尔茨堡音乐节，7 月 16 日上午排练威尔第的歌剧《假面舞会》时突感不适，并于当日下午 1 点去世。两天后的一个雨天，卡拉扬悄然下葬……

卡拉扬出生于萨尔茨堡，去世后又魂归故里，被安葬在萨尔茨堡附近的阿尼夫小镇公墓中。一代音乐伟人的最后归宿在墓园中是最为简朴的，墓碑上竖立一个铁质镂空的十字架，低矮的墓碑上没有墓志铭，只刻有赫伯特·冯·卡拉扬与生卒年月日。如此简朴，和他生前的辉煌形成截然的对比。

 # 莫扎特巧克力

虽然莫扎特早年便因与主教的嫌隙从萨尔茨堡出走，并且至去世前都没有再回到过这里，但如今的萨尔茨堡，莫扎特的身影却无处不在。

今天的萨尔茨堡城中，随处可见莫扎特的画像，随处可闻莫扎特的音乐。莫扎特生前没有在这座城市享受到荣耀，却在他离世200多年后的今天，赫然成为这座城市的象征，甚至连巧克力也因贴上了莫扎特的标签而全球热卖，不能不说是一个绝妙的讽刺。

要说人们最熟悉、最常见的"莫扎特巧克力"，当数带红色莫扎特头像、用金纸包装的巧克力球。这种莫扎特巧克力在萨尔茨堡、奥地利首都维也纳及世界各大机场免税店都能见到，甚至连中国的一些大型超市里也能买到。

旅游产品莫扎特巧克力

真正的萨尔茨堡莫扎特巧克力——菲尔斯特莫扎特巧克力

若要告诉读者，这种巧克力并非最正宗的莫扎特巧克力，可能很多人会非常诧异。其实，真正的萨尔茨堡莫扎特巧克力并不是人们常见的金色锡纸上印有红色莫扎特头像的那种，而是银纸包装、印有蓝色莫扎特头像的菲尔斯特莫扎特巧克力。

真正的莫扎特巧克力诞生于 1890 年，当时即将迎来莫扎特逝世一百周年。为纪念这位伟大的音乐家，萨尔茨堡的甜点大师保罗·菲尔斯特便研发了一种有馅的巧克力球，并将其命名为莫扎特巧克力。这种巧克力一经面世，便因醇香滑润的口感深受大众的喜爱与欢迎。

保罗·菲尔斯特（1856—1941）

菲尔斯特创始于 1884 年的巧克力店

菲尔斯特莫扎特巧克力，使用经过特殊加工、纯净美味的杏仁膏和榛子膏作为夹心，外层再包裹以 100% 纯天然可可脂做成的黑色巧克力。除选料精致、全部手工制作外，菲尔斯特还为其专门设计了带有莫扎特头像的华丽外包装，彰显出美食与艺术的完美结合，因而莫扎特巧克力成为当时人们馈赠亲朋好友的上佳礼物。

1905 年，菲尔斯特的莫扎特巧克力在巴黎世界博览会上获得金奖。随后，萨尔茨堡的甜品店开始竞相模仿这种巧克力球。由于菲尔斯特此前缺乏版权意识，没有及时对自己创作的产品及其包装商标申请必要的法律保护，后来竟然引发了旷日持久

菲尔斯特莫扎特巧克力生产工艺

每一盒菲尔斯特莫扎特巧克力都会附有一张卡片，上面标注"原创萨尔茨堡莫扎特巧克力球"字样

萨尔茨堡菲尔斯特巧克力店

的关于谁是真正的莫扎特巧克力的版权之争。争执最开始是在萨尔茨堡食品业，后又蔓延至德国的巴伐利亚地区。争执不单涉及配方，还包括独家经销权、出口权，包装的形式和颜色，以及"莫扎特巧克力球"的标签，甚至包装上印制的"真正的""原创的"和"萨尔茨堡"等字样。最终，经过漫长的三次诉讼，1996 年，莫扎特巧克力真正的创始人的第四代传人诺伯特·菲尔斯特终于打赢了这场官司，赢回了版权，从此它成为唯一能够在产品上标识"原创萨尔茨堡莫扎特巧克力球"字样的生产商。

《音乐之声》的故事

　　萨尔茨堡闻名世界不仅因为这里是莫扎特的故乡，还因为一部风靡世界的音乐电影——《音乐之声》的故事发生地就在萨尔茨堡，电影中的场景也基本都是在萨尔茨堡拍摄的，因此很多游客都是随着故事主人公的足迹来探寻萨尔茨堡。

音乐电影《音乐之声》

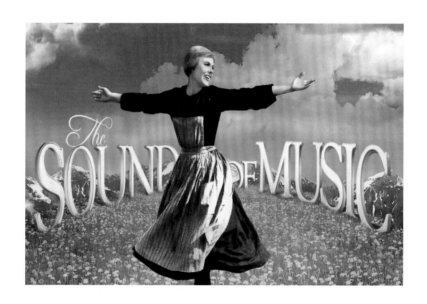

　　《音乐之声》是作曲家理查·罗杰斯和剧作家奥斯卡·哈默斯坦根据一位名叫玛丽亚·特拉普的奥地利姑娘写于1949年的自传体小说《音乐之声》改编的音乐剧。1959年11月16日，音乐剧《音乐之声》在纽约百老汇首演，获得巨大成功，后获

电影《音乐之声》主创人员，左起：
作曲家罗杰斯、剧作家哈默斯坦、编
剧霍华德·林赛萨和鲁塞尔·克劳斯

得了包括最佳音乐剧在内的八项托尼大奖。此后
至今的六十余年里，《音乐之声》被改编成十几种
语言在全球巡演，经久不衰。

　　此外，它还被拍成同名音乐电影。后又发行
了家庭录影带，成为最热卖的电影之一，而其原
声唱片也仅在几个月内便达到了黄金唱片的销量，
并且在销量排行榜上连续保持了 233 周。

　　《音乐之声》讲述的是发生在 20 世纪二三十
年代的一个真实故事。玛丽亚生长在奥地利的阿
尔卑斯山上，从小就是一个性格叛逆、爱爬山的
顽皮姑娘。1924 年，她志愿进入了萨尔茨堡修道
院，两年后，修道院院长发现玛丽亚并不适合当
修女，于是决定送玛丽亚到外面的世界，以便让
她知道自己是否真的想成为一名修女。

身着奥地利传统服装的玛丽亚·冯·特
拉普（1905—1987）

海军上校乔治·冯·特拉普（1880—1947）

玛丽亚被送到乔治·冯·特拉普男爵的家中做家庭教师，为期一年。特拉普是奥地利海军上校，妻子几年前过世，留下他一个人抚养七个孩子。出于丧妻之痛，上校不知不觉地和孩子们在情感上日渐疏远。

玛丽亚来到上校家，看到上校将孩子们以军队的方式进行编队，对于这一简单严厉又有些粗暴的做法，玛丽亚很不认同。于是，玛丽亚便想尽办法拉近上校与孩子们之间的关系。玛丽亚教孩子们音乐，期望用音乐的方式重建家庭和谐，用音乐给失去母爱的孩子们带来家庭的温暖。

玛丽亚用音乐成功地获得了孩子们的信任。在特拉普上校家服务期满后，玛丽亚要返回修道院。但孩子们舍不得玛丽亚，于是强烈要求他们的父亲设法留住玛丽亚。在和特拉普接触的一年中，玛丽亚也与其渐渐产生了爱情，最后两人于1927年结为夫妻，后又育有两个女儿。

由于世界经济崩溃，特拉普丧失了他的财产，此后只能靠唱歌来挣钱养家。1936年，特拉普第一次被邀请登上萨尔茨堡音乐节的舞台，之后就开始在奥地利以及全欧洲巡回演出。

1938年3月，纳粹军队开进奥地利，要将奥地利并入德国领土。同时纳粹也以软硬兼施的手段，希望胁迫具有丰富海上实战经验的特拉普上校加入德国海军，为纳粹德国效力。

上校拒绝了纳粹的要求，他宁可丢掉物质财产，也要留住尊严。于是，他带领全家乘火车离开了奥地利。此后，他们以

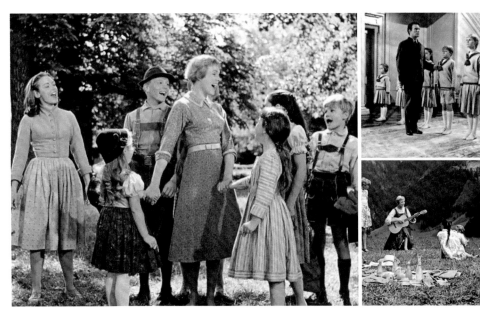

电影《音乐之声》剧照

1938 年纳粹入侵奥地利之前，玛丽亚与孩子们在
萨尔茨堡拍摄的最后一张照片

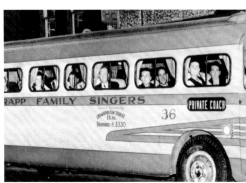

印有"特拉普家庭合唱团"字样的巴士

家庭组合的方式开小型演唱会来维持生计，直到最后拿到了美
国的签证，于 1939 年全家正式成为美国公民。

　　此后特拉普家庭合唱团开始了长达 16 年的全球巡回演出，
每到一地，他们精彩的演唱都获得了热烈的欢迎。由于孩子们
逐渐长大，也需要组建自己的家庭，于是特拉普家庭合唱团在
1956 年结束了他们的"职业生涯"。

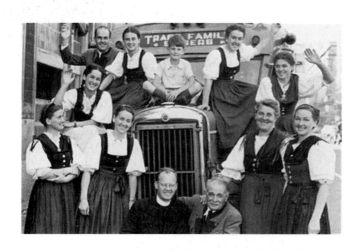

特拉普家庭合唱团
全体成员

如今，时光已经过去半个多世纪了，《音乐之声》依然是一部备受欢迎的电影。电影中的歌曲，如热情真挚的《音乐之声》、轻松诙谐的《孤独的牧羊人》、深情无限的《雪绒花》和欢乐有趣的《哆来咪》，以及充满童趣的《晚安歌》，都已成为经久传唱的世界名曲。

歌曲《音乐之声》是电影一开始，玛丽亚作为一个热爱自然、热爱音乐的姑娘，在美丽的群山中，面对大自然唱出的音乐心声。

《哆来咪》则是玛丽亚来到特拉普上校家担任家庭教师后，绞尽脑汁希望能和孩子们成为朋友，为孩子们唱的一首歌。此前的多位家庭教师都被孩子们的各种恶作剧搞得狼狈不堪，辞职离去。尽管孩子们也使用各种伎俩想逼走玛丽亚，但最终还是被玛丽亚真诚的心所感动。歌曲《哆来咪》是玛丽亚以生动娱乐的方式教给孩子们什么是音乐的一首歌。

《孤独的牧羊人》是影片中孩子们为欢迎父亲的朋友及伯爵夫人而在玛丽亚的指导下特别编排的一个木偶剧演出，音乐充满了童趣。

雪绒花是奥地利的国花，在奥地利象征着勇敢。歌曲《雪绒花》通过对雪绒花的赞美，表现了对大自然的热爱，对祖国、

家乡的依恋，以及对亲人、同胞和民族的深切祝福。而《晚安歌》则是特拉普上校举办的一场家庭晚会即将结束时，天真可爱的孩子们演唱的一首歌曲，他们以自己独特的方式为宾客们送上了一首"晚安歌"，祝来宾们晚安！

　　《音乐之声》是一部经久不衰的电影，不仅情节幽默诙谐，而且传播希望，宣传爱国心和家庭的力量。故事发生在萨尔茨堡，电影的所有外景也都是在萨尔茨堡取景。导演罗伯特·怀斯说：萨尔茨堡不仅仅是故事的发生地，更充满了爱与美的氛围。

　　1965 年 3 月 2 日，电影《音乐之声》在纽约首映，与当年音乐剧首演一样，大获成功。1966 年，《音乐之声》获得第 38 届奥斯卡最佳影片、最佳导演、最佳剪辑等五项大奖，成为当时世界的一个传奇。尽管至今已经五十多年过去了，它仍然在感动着一代代人。

电影《音乐之声》在萨尔茨堡的实景拍摄地

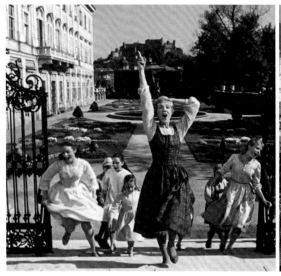

打卡萨尔茨堡

不可不知的文化知识点

☑ 不可错过的萨尔茨堡景点

- 霍亨萨尔茨城堡
- 天主教教堂
- 米拉贝尔花园
- 莱奥波尔兹克罗恩宫

扫描二维码阅读
有趣的萨尔茨堡故事

第7站

维也纳

（上）

到维也纳一定要小心，不然会踩着地上的音符的。

——德国作曲家勃拉姆斯

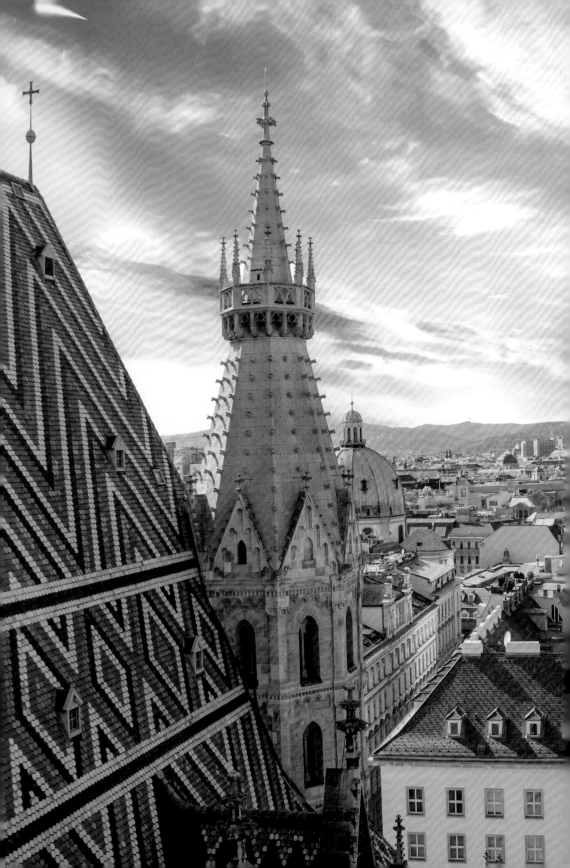

扫描二维码
聆听配套音乐

维也纳位于多瑙河畔，是奥地利的首都。在欧洲，几乎没有一座城市像维也纳这样洋溢着如此浓郁的音乐氛围，吸引了众多著名音乐家云集此地。维也纳是欧洲音乐的灵魂与核心，被誉为"世界音乐之都"。

18 世纪下半叶，海顿、莫扎特和贝多芬三位音乐大师，先后以维也纳为生活和创作的中心，形成了一个群体。由于他们都是在维也纳度过自己的创作成熟时期，因此在音乐史中，他们三人被称作"维也纳古典乐派"。这一乐派的主要特征是，力求反映人类普遍的思想要求，追求美的观念，强调风格的高雅，体现出乐观向上的进取精神。三位作曲家既有着共同的艺术理想和艺术风格，又保持着传承关系。

左页图　奥地利首都维也纳

海顿

莫扎特

贝多芬

"交响乐之父"海顿

在 200 多年前，音乐家并不像今天这样受人尊敬，被称为"艺术家"。那时的音乐家社会地位非常低下，要么穷困潦倒，要么受雇于王公贵族。那时，听音乐也不像今天这么容易。在当时，听音乐绝对是一件奢侈的事情，只有少数王公贵族和有钱人才可享受，一般老百姓根本不知道音乐为何物。所以凡是有些名气的音乐家多被召进皇宫或王府成为御用音乐家。

海顿供职于维也纳埃斯特哈奇公爵宫廷，在 1761 至 1791 年任职的 30 年间，海顿创作了他一生中的大部分音乐作品，体裁包括交响曲、器乐协奏曲、弦乐四重奏、钢琴奏鸣曲、歌剧等。海顿一生曾写有 100 多首交响曲，被后人称为"交响乐之父"。莫扎特和贝多芬都曾拜他为师。

虽然音乐家在当时的社会地位卑微，需要贵族的供养才能过活，但音乐家也是有个性的，尽管他们无力正面反抗权贵，却也不甘屈辱，海顿就曾用音乐做出一些巧妙回应。

在海顿出任宫廷乐长期间，他发现，每当在宴会后举行音乐会时，那些头戴假发、身着华服的贵族坐在那里听音乐，只是为了附庸风雅。乐队演奏一会儿后，这些贵族不是昏昏欲睡，就是鼾声大作。

经常听交响乐的读者朋友都知道，在古典交响曲的四个乐章中，第一乐章往往情绪激荡，而第二乐章则是一个非常柔美

的慢板乐章，不仅旋律抒情，而且也没有过大的音量与刺激的
音响。这个时候，那些酒足饭饱的贵族们在优美柔和的音乐和
酒精的作用下，开始被"催眠"，随后便鼾声四起。这事如果
发生在今天，周围的观众还可以相互提醒，在当年那可不行，
毕竟在座的都是王公贵族，不能让他们尴尬。但鼾声一片，也
确实是对音乐家创作和演奏的不尊重，可那时的音乐家只能将
不满压在心底。

　　海顿对此非常生气，在不能正面表达自己不满的情况下，

贵族沙龙

他想出了一个妙法：为何不写一部作品来戏弄一下这些达官贵人呢？

新作品首演那天，音乐厅里座无虚席，贵族们都想见识一下海顿这首新创作的交响曲。

当乐曲演奏到第二乐章时，音乐转为慢速，开始时音量非常小，力度也很轻，感觉有些平淡。听众们觉得海顿的这首新交响曲和他以往的作品并没有什么区别，于是便又开始迷迷糊糊地昏昏欲睡……谁知，就在这时，猛然响起一个震耳的和弦，将刚开始迷糊的听众吓了一跳。随后音乐继续不强不弱、不紧不慢地演奏着，听众又慢慢地迷糊起来……

突然，乐队又以最大的音量演奏起来，爆发出强烈的声响，定音鼓猛烈的敲击声如惊雷闪现，这突如其来的巨响将睡梦中的贵族们吓了一跳，令他们惊魂失魄。有人以为是雷霆万钧的暴风雨来临，有人以为是有外敌入侵，枪炮大作，以至于钻到了椅子下面躲藏，场面一片混乱……

当这些贵族们明白一切只不过是一个音乐玩笑后，尴尬万分。乐曲演奏完了，贵族们因受到惊吓出了丑。因此，人们便把这部作品称为"惊愕交响曲"。但是有一点需要说明：在海顿生活的时代，交响曲的概念才刚刚形成，当时的乐队规模还非常小，所以，即使是当年令人惊愕的"轰然巨响"，对于今天的听众来说也是司空见惯的。所以欣赏这首乐曲时，各位就只当这是一则轶事，千万别较真。

前面说的是海顿用音乐戏弄贵族们，接下来再讲一个海顿用音乐说服主人的故事。

沙龙音乐演奏

　　1772 年，海顿担任埃斯特哈齐家族的宫廷乐长，他的主人尼古拉斯公爵每年夏季都要离开维也纳到乡间别墅避暑。自然，他要带上乐队，为他的乡间生活提供享乐。避暑一般都是一两个月，但这次去，公爵因为迷恋那里的美景与悠闲生活，一住竟三个多月仍没有回维也纳的打算。这可苦了乐师们，他们思家心切，满腹牢骚，但又敢怒不敢言。身为乐长的海顿也是心怀不满，于是他想出了一个巧妙办法。

　　海顿构思了一部交响曲，在乐曲的最后，乐师们在演奏完自己的部分以后，一个个收拾乐器，吹熄谱架上的蜡烛相继退

海顿用音乐说服主人

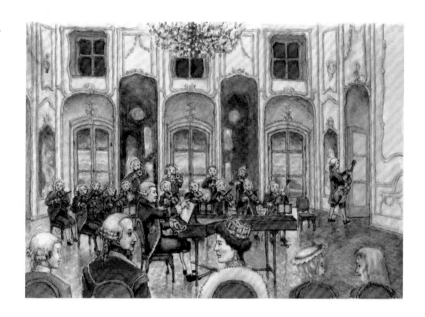

场，直到最后舞台上只剩下两个人，孤单地继续演奏，借此传达乐师们的心情。这就是《告别交响曲》。乐队在尼古拉斯公爵面前演奏了这部交响曲，公爵也领悟了其中的寓意。第二天，他便传令，让全体乐队成员放假回家了。

以上为读者讲述的这两个例子便是音乐家用音乐为自己争得权益的故事。

在维也纳的莫扎特

在前文《萨尔茨堡》一讲中，曾为读者介绍了莫扎特由于不满主教的苛政，毅然辞去宫廷乐长的职务，离开萨尔茨堡前往维也纳。来到维也纳的莫扎特，凭借过人的音乐天赋以及一首首动人的乐曲，征服了音乐之都。莫扎特一生以钢琴协奏曲体裁作有 27 首作品，其中以第 20、21、23、24、27 号尤为杰出。尽管在维也纳的事业蒸蒸日上，但他的收入状况却极为堪忧，常常处于拮据的窘境。莫扎特在创作《C 大调第二十一钢琴协奏曲》时，每天都在为生计而发愁，在这首协奏曲的乐谱手稿空白处，莫扎特写满了所欠账款的细目。然而，即便处在这样的生活窘境下，莫扎特写出的音乐依然没有半点忧伤愁苦的情绪，反而处处流露出一派自然轻松与对未来的美好期望，现实与作品所表现出的截然反差，使人们在对这位天才作曲家贫困生活感到唏嘘的同时，也对其以乐观的态度面对人生的开朗性格敬佩万分。

莫扎特

莫扎特在他短暂的一生中，以交响曲体裁创作的作品共有 41 首，其中的《第四十交响曲》是最广为人知的一首。这首交

响曲不仅是莫扎特生命晚期的杰作，更被赞誉为他交响曲体裁的巅峰之作。这首《第四十交响曲》，莫扎特仅用了两个星期的时间便创作完成，写作时间之短，艺术水平之高，在人类音乐史中堪称绝无仅有。

创作这首交响曲时，莫扎特的生活状况已处于极度的贫困，甚至连妻子病重都没钱买药，但就是这样，这首交响曲中也并没有显示出任何悲观、沮丧的情绪，相反，所有乐章都是抒情性的，展现出的依然是对未来生活的美好期望。

莫扎特《第四十交响曲》的第一乐章是一个极快的快板乐章。在古典交响曲中，通常的规范是第一乐章先由一段缓慢的引子开始，随后才进入主题。但这首交响曲并没有按照这种传统规范的模式，而是直接进入音乐主题。此外，莫扎特还罕见地使用了 g 小调。

为什么说莫扎特在《第四十交响曲》中罕见地使用了 g 小调？纵观莫扎特一生创作的 600 多首音乐作品，虽然不乏以小调写成的音乐，但 g 小调他很少使用。用 g 小调创作的音乐带有忧郁和阴沉的情感色彩，会给人一种凄凉之感。所以，莫扎特在临近生命的最后时期，挣扎在生活的艰辛中时，尽管乐曲中还是体现了一贯的乐观天性，音乐旋律也依然流畅优美，但被残酷现实折磨的莫扎特，还是非常巧妙地借用了 g 小调这个有些阴郁的调性来创作这首交响曲，无疑，莫扎特是想以此来表达他面对贫困现实时的一种无奈心情。因此，这首交响曲被喻为是莫扎特的"命运交响曲"，更被称为是莫扎特"含着泪水的微笑"。

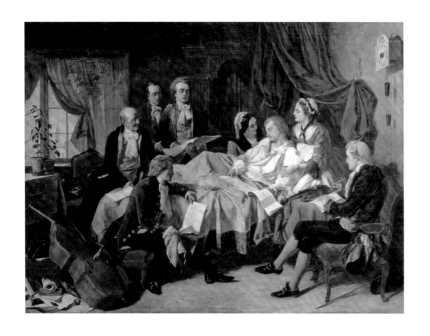

临终前的莫扎特

　　莫扎特不仅以音乐旋律优美如歌著称，其作品数量之多也令人惊叹！在莫扎特短暂的 35 年人生岁月中，他创作了 600 多首作品，这些作品几乎涉及了音乐的所有领域。有人曾测算过，不算莫扎特创作时思考的工夫，仅将莫扎特创作的这些作品重新抄写一遍，其工作量之大，恐怕全天候地工作 35 年，都很难完成。德国大文豪歌德说，莫扎特是"神的创造力在人间的化身"。

　　1791 年 12 月 5 日的夜晚，风雨交加，天才的莫扎特于极度贫困中被病魔夺走了生命，享年仅 35 岁。由于莫扎特死后在雨夜被匆忙下葬在贫民公墓，他的遗骸至今无法找到，这也成为音乐史上的一大憾事。

"乐圣"贝多芬

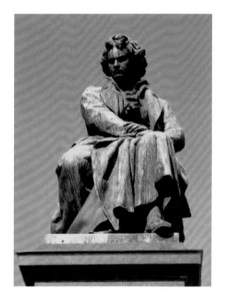

路德维希·范·贝多芬（1770—1827）纪念碑

在欧洲近代几百年的历史中，曾涌现出很多杰出的作曲家，但与贝多芬相比，却可以说都望尘莫及。贝多芬就像一座无法超越的巅峰，成为人类艺术的楷模，被人们尊为"乐圣"。

很多人都知道贝多芬伟大，却不清楚贝多芬究竟伟大在哪里。其实贝多芬的伟大，早已超越了音乐本身，他在人类发展史上，为艺术做出了不可估量的重大贡献。

在贝多芬年轻时代，音乐主要是王公贵族和有钱人才能欣赏的艺术。当时的音乐家社会地位非常卑微，其写作的音乐也以娱乐唯美的风格为主。

18世纪末，法国大革命时期，追求民主、自由、个性解放的思想对贝多芬的人生观产生了重要的影响，贝多芬决心摒弃以前纯音乐的唯美形式，要以音乐为手段，真正表达自己的内心思想。由此，他的创作风格发生了巨变。

贝多芬的伟大不仅在于他拥有超凡的音乐创作技巧，更在于他以独立的个性使音乐家不再是王公贵族的附庸，而是作为独立的艺术家，创作出能够表达自己思想和意愿的音乐。由此，贝多芬赋予音乐以更加博大深邃的精神内涵。

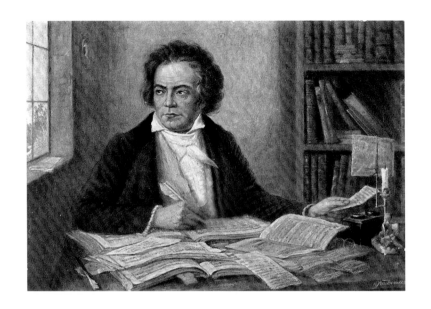

贝多芬在写作

　　在贝多芬的创作中，交响曲是最重要的一个领域，占有首要的地位。贝多芬的思想精神也正是在交响曲中得到了最完美的体现。贝多芬在 30 岁时才开始创作他的第一部交响曲，至 57 岁去世时，共创作有九部交响曲。贝多芬最高的艺术成就，是他创作的最后一首交响曲，也就是《第九交响曲》。这首交响曲不仅构思宏阔，内涵深刻，形象丰富，而且还第一次创造性地在器乐交响乐中加入了人声的合唱，这可以说是非常先锋，超越了当时的传统体裁模式和规范。

　　《第九交响曲》是贝多芬晚期的作品，作于 1823 年。《第九交响曲》也被称为"欢乐颂"，这是因为在这部交响曲的第四乐章中，贝多芬特别选用了德国诗人席勒的诗歌《欢乐颂》作为全曲的主题，由此得名。

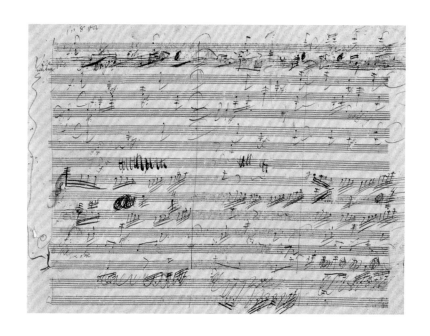

贝多芬《第九交响曲》手稿

在创作《第九交响曲》之前的一段时期里，贝多芬正承受着经济上的窘迫和完全失聪所带来的身心痛苦，他的身边也没有什么可以交流的朋友，孤独、窘迫、耳聋成为他这时最大的困扰。此外，当时的欧洲也正进入"封建复辟"的阶段，以奥地利首相梅特涅为首的旧势力在全欧洲进行"反扑"，法国大革命的成果几乎被破坏殆尽。

在这段令人窒息的日子里，日渐衰老的贝多芬已经有很长时间没有创作了，欧洲的音乐界几乎已经把他遗忘。但贝多芬毕竟是贝多芬，生活的窘困、身体的疾病与社会政治环境等因素，并没有使这位曾经创作出摧枯拉朽、扼住命运咽喉的《第五交响曲》的伟大作曲家意志衰退，相反，倒激励贝多芬又进入了另一个创作的艺术高峰、一个崭新的阶段——比他之前的

"英雄""命运"更高的层次，催生出了他不朽的杰作《第九交响曲》。

在《第九交响曲》中，贝多芬仿佛是在回顾人世间的历程：痛苦的彷徨与奋力的抗争，狂热的激情与无上的喜悦，温暖的回忆与深沉的思索，最终升华到人间的博爱与超然的欢乐。在这部规模宏大的交响曲中，第四乐章是其所表达的思想核心。贝多芬正是通过这部作品，表达了人类寻求自由的斗争意志，他坚信，斗争一定是以人类的胜利而告终，人类必将获得欢乐和团结。

德国作曲家瓦格纳曾说："《第九交响曲》是贝多芬的巅峰之作……面对贝多芬的这首'欢乐颂'，我们就像是站在全人类艺术史上一个崭新时期的里程碑前一样。我确信，贝多芬之后，任何人都无法在交响曲方面有所逾越。"

贝多芬《第九交响曲》首演盛况

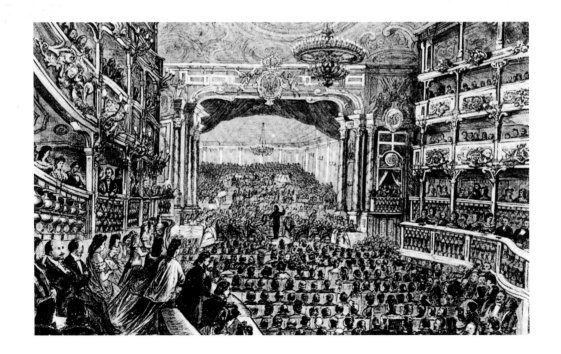

维也纳的象征：小约翰·施特劳斯

19世纪，自拿破仑战争之后，欧洲享受了一段长时间的和平，维也纳处于难得的太平状态。第二次工业革命带来了各种科学发现与发明，电灯、内燃机、汽车、电话、留声机、飞机……一切都处在蓬勃向上的生机当中。作为有着"音乐之都"美誉的维也纳也迸发了蓬勃的艺术热情。每月、每周、每天，都有极高艺术水准的话剧、舞台剧、歌剧、交响音乐会上演。

维也纳舞会

在过去，宫廷社交舞会以小步舞曲为主，后来一种被称为"华尔兹"的舞曲（即圆舞曲）出现，逐渐取代了僵硬而仪式化的小步舞曲，受到维也纳大众的欢迎。由此，维也纳涌现出许多杰出的圆舞曲作曲家。

著名的有兰纳、老约翰·施特劳斯与他的三个儿子——小约翰、约瑟夫和爱德华，其中以小约翰·施特劳斯最为著名。小约翰·施特劳斯一生作有500余首作品，其中圆舞曲多达400余首，故此，他被称为"圆舞曲之王"。

约瑟夫·兰纳
（1801—1843）

老约翰·施特劳斯
（1804—1849）

小约翰·施特劳斯
（1825—1899）

约瑟夫·施特劳斯
（1827—1870）

爱德华·施特劳斯
（1835—1916）

　　小约翰·施特劳斯的圆舞曲之所以受欢迎，不仅是因为旋律优美动听，更因为他的作品从不同侧面反映出维也纳各个阶层人民的生活情趣，表现出这个中欧文化都市人民的性格与气质。虽然他的作品不像贝多芬音乐那样蕴含深刻的哲理和丰富的思想内涵，但是，作为一种供人消遣娱乐的轻音乐，十分贴近人民的生活，因而小约翰·施特劳斯的音乐被视为维也纳这座城市的象征。为了纪念他，在维也纳中央公园中矗立了一座小约翰·施特劳斯塑像。

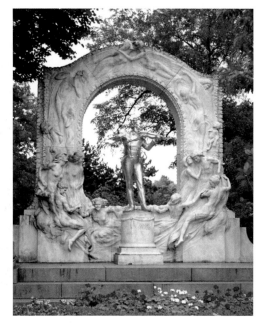

维也纳中央公园的小约翰·施特劳斯塑像

蓝色的多瑙河

小约翰·施特劳斯

在小约翰·施特劳斯众多圆舞曲作品中，最为大众所熟知的是《蓝色多瑙河圆舞曲》。《蓝色多瑙河圆舞曲》作于 1867 年，现在人们经常听到的是管弦乐演奏的乐曲。其实，这首圆舞曲最初是作为一首男声合唱曲谱写而成的。1867 年，奥地利维也纳男声合唱协会急需一首表演用的合唱圆舞曲。当时小约翰·施特劳斯已经创作了大量圆舞曲，颇有名气，于是大家提出最好请他来写。合唱协会的指挥赫尔贝克便找到小约翰·施特劳斯，说明了他们的请求。要求提出后，小约翰·施特劳斯并没有立刻答应，因为他此前从未写过合唱曲。后经赫尔贝克一再请求，施特劳斯才勉强答应一试。

多瑙河是流经中欧的一条主要河流，对作曲家来讲，这条

左页图 蓝色的多瑙河

河就如同母亲一样亲切、熟悉，小约翰·施特劳斯曾不知多少次泛舟多瑙河上，湛蓝的河水，如画的风光，沿河两岸村民朴实的舞蹈以及许多美丽动人的民间传说，都使作曲家有种犹如投身在母亲温暖怀抱之中的感觉，他经常在河上流连忘返。于是施特劳斯便想以多瑙河来作为合唱曲的创作主题。随后小约翰·施特劳斯把自己的感受讲给诗人朋友卡尔·贝克听。

卡尔·贝克与施特劳斯一样，对多瑙河也怀有深厚的情感，于是他很快写出了一首歌颂多瑙河的诗。在诗中，诗人将多瑙河比作恋人：你年轻，美丽，温柔，多愁善感，犹如金子闪闪发光，真情就在那儿苏醒，在美丽的蓝色多瑙河旁。鲜花倾吐着芬芳，驱散我心中的阴影，夜莺婉转歌唱，在美丽的蓝色多瑙河旁。

随后，施特劳斯便根据卡尔·贝克的诗创作了一首合唱曲。当时这首合唱曲在首演时的名字叫作"在美丽的蓝色多瑙河旁"。但首演时，听众的反应并不强烈。首演失败后，这首合唱曲便很少演出了。后来，奥地利另一位诗人弗朗茨·冯·格尔纳特重新为这首合唱曲填词，在维也纳男童合唱团的演唱下获得成功。

重新填词的合唱曲的歌词大意：春天来了，大地在欢笑，蜜蜂嗡嗡叫，风吹动树梢。多美妙，春天多美好，鲜花在开放，美丽的紫罗兰，焕发着芳香。春天来了，这一切多美妙，多么鲜艳，玫瑰向我们微笑。美丽的春天阳光，金色的阳光多温暖，那露水在绿色草地上像珍珠发光，小鸟在树梢歌唱。白云像

面纱在蓝天飘扬，美丽芬芳的花朵遍地争艳开放。春来了，这一切多美好，春来了，多美好。大地一片春光，鸟语花香，多么美好。那小鸟在树林里高唱，蜜蜂在花丛中嗡嗡叫，美丽的鲜花。

　　1868 年，也就是在新的合唱曲首演一年后，小约翰·施特劳斯又对这首作品做了大幅的修订，增添了许多新的内容，将其改编成管弦乐器乐曲，并正式将其命名为"蓝色多瑙河圆舞曲"。不久，在巴黎举行的万国博览会上，小约翰·施特劳斯亲自指挥演奏了这首乐曲。这次公演获得了极大的成功。几个月后，这首圆舞曲又在美国举行了公演，同样大受欢迎，由此很快传遍了世界。《蓝色多瑙河圆舞曲》是小约翰·施特劳斯最重要的代表作，也是至今仍深受世界人民喜爱的一首经典名曲。

《普拉特游乐场圆舞曲》

19 世纪末 20 世纪初，维也纳著名圆舞曲作曲家特恩斯拉提尔以维也纳著名的普拉特游乐场为题写有一首《普拉特游乐场圆舞曲》。这是一首欢快的乐曲，表现了人们在游乐场中尽情嬉戏游玩的欢乐场景。

齐格弗里德·特恩斯拉提尔（1875—1944）

为什么作曲家会以一座游乐场为题创作音乐？可别小看普拉特游乐场，中国引进游乐场概念是在 20 世纪 80 年代，但在 200 多年前，维也纳便开始兴建普拉特游乐场了。普拉特原来是皇家狩猎场，1766 年，奥地利皇帝宣布将皇家狩猎场对公众开放，由此这里成为维也纳人休闲消遣的地方。随着一些游乐设施的建立，这里成为世界最早的大众游乐场。1897 年，游乐场中架起一座高约 65 米的摩天轮。乘坐摩天轮，维也纳市区与多瑙河美丽的风景尽收眼底。一百多年过去了，摩天轮依然在运转。由此，普拉特游乐场也成为维也纳市民生活中除音乐之外的重要标志。

左页图 维也纳普拉特游乐场

维也纳中央公墓音乐家墓园

　　音乐爱好者到访维也纳，有一个地方是必须去"朝圣"的，那就是维也纳中央公墓里的音乐家墓园。这是一个令人动容的地方，在这个音乐家墓园里，安息着世界音乐史中最伟大的灵魂——贝多芬、舒伯特、勃拉姆斯、约翰·施特劳斯家族、兰纳、格鲁克、苏佩、萨列里、贝森朵夫、汉斯立克、勋伯格、博斯科夫斯基、策姆林斯基等。浏览墓碑上的一个个雕像，仿佛能听到从他们琴弦上流淌出的天籁之音。

　　墓地的内圈是贝多芬、舒伯特、勃拉姆斯、小约翰·施特劳斯墓，它们环绕着位于中央的莫扎特墓碑。前面提到莫扎特

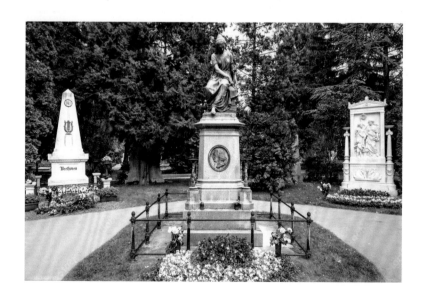

维也纳中央公墓

贝多芬墓　　　　　　舒伯特墓　　　　　　勃拉姆斯墓　　　　　　小约翰·施特劳斯墓

去世时是在一个风雨之夜，尸体被运上了一辆马车，莫扎特生前的几位朋友和学生本要为其送行，但因天气恶劣，加上马车疾奔，只能作罢。当时维也纳墓园分四个等级，一级、二级、三级和贫民墓葬。由于贫民墓葬不需要任何花费，没有钱的莫扎特妻子康斯坦策便给莫扎特安排了贫民墓葬，墓穴没有棺椁，尸体只是裹上亚麻布、撒上白石灰便匆匆下葬，埋入一个无名乱坟堆。

按维也纳约瑟夫二世颁布的法令规定，贫民墓葬几年后便要掘出遗骸集体焚化，以便继续使用。由此，莫扎特的尸骨根本无法找到。现在维也纳中央公墓的莫扎特墓，实际上只是个象征性的纪念碑。

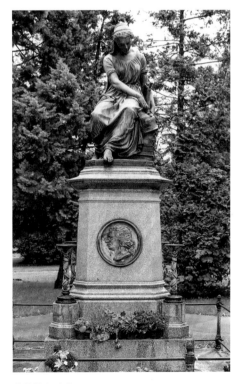

莫扎特纪念墓

打卡维也纳

不可不知的文化知识点

☑ 向贝多芬致敬：维也纳分离派代表人物 —— 克里姆特

扫描二维码阅读
有趣的维也纳故事

第 8 站

维也纳

（下）

在欧洲，几乎没有一座城市像维也纳这样热衷于
文化生活……七颗不朽的音乐明星——格鲁克、海顿、
莫扎特、贝多芬、舒伯特、勃拉姆斯、约翰·施特劳斯曾
在这里生活过，向全世界放射着光辉……这种兼容并
蓄的艺术，这种犹如音乐柔和过度的艺术，从这座城
市形成的外貌就可以看出。

——奥地利作家茨威格

维也纳有两大著名建筑——美泉宫和美景宫。美景宫比较小，主要是美术馆和一个后花园。美泉宫却大很多，是欧洲第二大宫殿花园，其规模仅次于法国的凡尔赛宫。

位于维也纳西城的美泉宫有着悠久的历史。这座宫殿的气势和豪华程度，与法国的凡尔赛宫相比有过之而无不及，足以显示出哈布斯堡家族的气派。美泉宫不仅是欧洲园林艺术的杰出代表，在这里还发生了许多重要历史事件，可以说见证了一

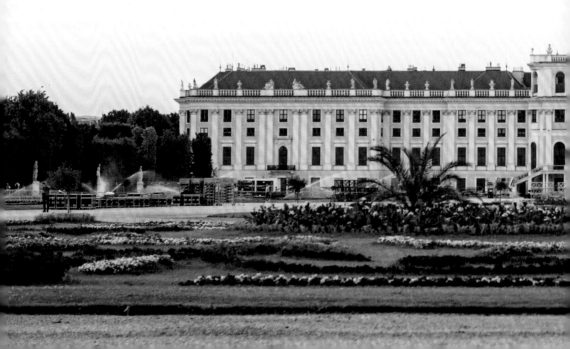

扫描二维码
聆听配套音乐

部波澜壮阔的欧洲史。1996 年，美泉宫及其花园被联合国教科文组织列为世界文化遗产。

　　美泉宫与古典音乐也有着不解之缘，莫扎特、贝多芬都曾在美泉宫留下动人的传奇经历，在这里举办的美泉宫之夜夏季音乐会，更见证了世界两大顶级乐团的"明争暗斗"。下面就先来了解一下这座见证历史的文化艺术殿堂。

维也纳美泉宫

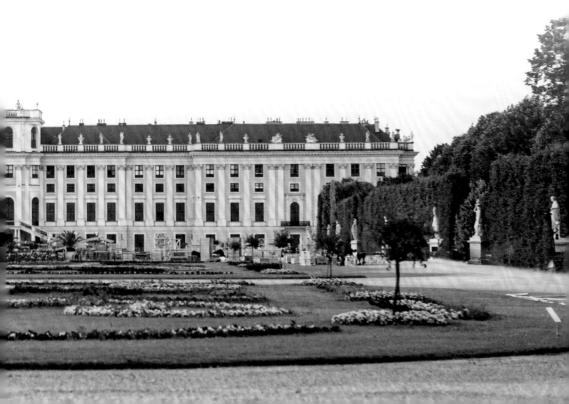

 # 美泉宫的"前世今生"

　　1282 年，德意志神圣罗马帝国皇帝鲁道夫一世，将原来属于巴本贝格家族的奥地利和施蒂里亚授给了他的儿子，从此开始了哈布斯堡家族对奥地利 600 多年的统治，直到 1918 年第一次世界大战结束，奥地利宣布成立共和国，其统治才终止。

　　美泉宫与哈布斯堡王朝的命运结下不解之缘是在 1569 年。这片土地原属维也纳邻城的一个修道院，奥皇马克西米利安二世将其买下，原本是想在这里饲养供皇室狩猎的动物和家禽。据当时的购买合同记载，除了土地还有一幢房子、一个磨坊、一座果园、一个马厩和一个花园。1576 年，马克西米利安二世去世后，这里一度萧条。后来，马克西米利安二世的弟弟马蒂亚斯继任奥皇，马蒂亚斯喜欢狩猎，经常来这里打猎。1612 年，他在此地狩猎时偶然发现了一股清泉，此泉水清爽甘甜，马蒂亚斯饮用后脱口而出"真是一股美泉"。从此，这里就有了"美泉"之称。

　　马蒂亚斯的继承人斐迪南二世和皇后埃莱奥诺拉也极其热爱打猎，他们将此地变为皇家贵族狩猎场。由于皇后埃莱奥诺拉非常喜欢社交，在狩猎的同时，这里也成为上流社会的社交场所。1637 年斐迪南二世去世后，皇后埃莱奥诺拉为了社交方便，便于 1642 年在这里建了一座宫殿，取名美泉宫，这便是"美泉宫"称谓的第一次正式出现。1683 年，美泉宫遭到入侵的土耳其人劫掠与摧毁。1686 年，时任奥皇列奥波德一世

铜版画《皇家美泉宫乐园的猎苑》，乔治·马特奥斯·维舍尔作于1672 年

埃拉赫的美泉宫设计图（1696 年基本建成）

决定重建美泉宫，想将它赏赐给自己的儿子，皇位继承人约瑟夫。在罗马接受过建筑设计教育的建筑师约翰·伯恩哈德·费舍尔·冯·埃拉赫奉召来到维也纳宫廷，出任改建美泉宫的设计师。1688 年，埃拉赫向奥皇呈献了他的第一份美泉宫设计图，奥皇阅后大喜，遂任命埃拉赫为皇太子的建筑老师。1693 年，埃拉赫设计的美泉宫开始动工。1700 年，美泉宫主殿完成并可

奥地利女皇玛丽亚·特雷莎（1717—1780）

入住，东西侧翼的工程由于 1701 年皇太子约瑟夫的突然去世，再加上西班牙战争和随之而来的财政危机等因素，便被暂时搁置了下来。

直到 1728 年，时任奥皇的卡尔六世出资将整个建筑和地产买下来送给自己的女儿玛丽亚·特雷莎。在特雷莎成为奥地利女皇后，她又重新修建了美泉宫。

美泉宫的鼎盛时期是 1740 年到 1780 年奥地利女皇玛丽亚·特雷莎当政时期。这里成了奥地利政治与上流社会生活的中心，最多时有 1000 多人生活在美泉宫。特雷莎当政前就很喜欢这片园林，1742 年冬，她开始续建尚未完成的宫殿，并请来了建筑师尼古劳斯·帕卡西。她先为自己和丈夫建造寝宫，并于 1746 年入住，接着改造宴会厅。由于特雷莎先后生育有 16 个孩子，为解决子女的住房问题，她又对宫殿进行了几次扩建，最后方使得这座洛可可风格的宫殿达到了今天的规模。

美泉宫东殿是女皇生活、工作的地方，西殿是孩子们的居室，正殿是女皇举办国宴与臣僚们议政的地方。特雷莎生前的最后一项工程是对美泉宫园林进行改造，在原有的基础上增加了喷泉、雕塑等艺术元素。1765 年，特雷莎的丈夫弗朗茨一世突然去世，为了纪念他，特雷莎决定不惜造价地将美泉宫东侧的几个大厅重新装修。此后，她又于 1770 年启动新的建造计划，命宫廷设计师冯·霍恩贝格和雕塑家威廉·拜尔为美泉宫

花园专门设计了大型海神雕像喷泉、古罗马废墟与方尖碑等，由此大大丰富了美泉宫环境景观。

　　维也纳美泉宫同西班牙埃斯库里阿尔宫和法国的凡尔赛宫一样，都是建于城市的边缘，在宫殿的选址思维上与东方国家有着很大不同。东方国家，尤其是中国，皇宫一定要建在城市的中心，既彰显皇权的威严，又表现了权力是一切的核心。而西方的皇宫，从古罗马时代起就不是建在城市的中心。美泉宫的设计理念是不求最大，但求最佳。美泉宫的建筑面积为 2.6 万平方米，仅为法国凡尔赛宫的四分之一，然而从实际来看，美泉宫有 1400 多个房间，且每个房间都具有独特的功用（歌剧厅、音乐厅、舞会厅等）与风格（洛可可风格、中国风格、日本风格等），奢华而实用，无须贪大。

美泉宫海神雕像喷泉

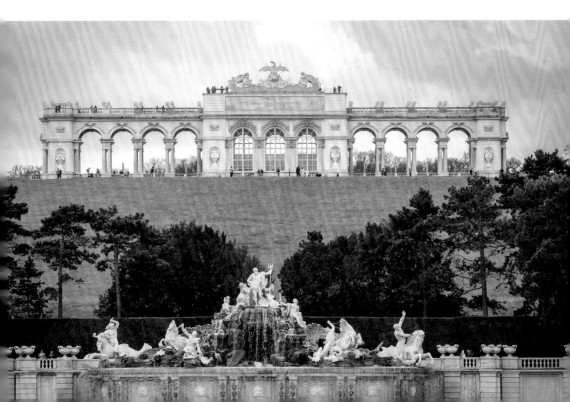

美泉宫明镜大厅

美泉宫大罗萨厅

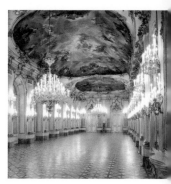
美泉宫大节日厅

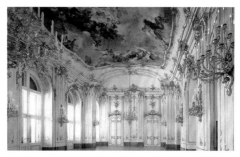
美泉宫小节日厅

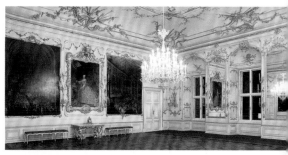
美泉宫礼仪厅

美泉宫漆画厅

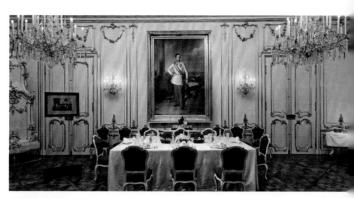
美泉宫家宴厅

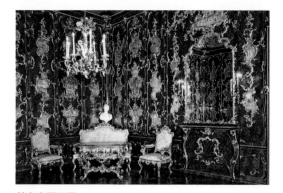
美泉宫百万厅

美泉宫特雷莎女皇夏季居室

此外，美泉宫还有一个特点，即没有围墙，完全是开放式的。这对于很多统治者来说是难以想象的，但美泉宫的统治者认为，最安全的并不是高耸的围墙，应是民心。如果你是一位受人拥戴的明君，那么老百姓就是你最好的"围墙"。在特雷莎执政期间有一句名言一直被人传颂："宁要平庸的和平，而不要辉煌的战争！"随着特雷莎 1780 年去世，美泉宫的工程再次停止。

在特雷莎女皇执政的 40 年里，约有 30 年在对美泉宫进行扩建、改造。可以毫不夸张地说，如果没有玛丽亚·特雷莎，美泉宫就没有今天的辉煌。美泉宫在玛丽亚·特雷莎去世后，很长一段时间无人居住。直到 18 世纪末，弗朗茨二世才将其启锁弃封，作为皇室夏宫重新启用。宫廷建筑师约翰·阿芒去除了美泉宫原来繁复华丽的洛可可浮雕装饰，取而代之的是简洁和明亮的黄色装饰墙面。

莫扎特、贝多芬与美泉宫的故事

小莫扎特

1762 年 10 月 13 日，年仅 6 岁的小莫扎特和姐姐在美泉宫的镜厅中为奥皇弗朗茨一世和玛丽亚·特雷莎女皇表演，小神童的超凡钢琴演奏技惊四座。就在宾客惊叹之余，奥皇提议在琴键上蒙块布，以此来测试小莫扎特能否在看不到键盘的情况下依然能弹奏得很好。没有想到小莫扎特竟然在蒙了布的键盘上即兴演奏了好几首乐曲，且一曲比一曲难度高，使现场每一位观众叹服不已！后来就此次的演奏，莫扎特的父亲写有如此描述："我们受到殿下非常亲切的召见，小莫扎特演奏完后，奥皇与皇后都非常高兴。随后小莫扎特跳上了皇后的膝盖，搂着皇后狠狠地亲了她一下。由此可见莫扎特是多么受皇室的喜爱。"

在美泉宫入口处的美泉宫 309 号，有一座叫"彻尔热"的别墅，这座别墅因历史上贝多芬与当时维也纳最著名的钢琴家约瑟夫·沃尔夫在此展开的一次"钢琴大战"而闻名。1792 年，初到维也纳的贝多芬还不是以作曲家闻名，而是以钢琴家著称。由于贝多芬的技巧被当时的人们形容成

"会用钢琴将人弹得魂飞魄散"，由此引来沃尔夫的不满。于是在好事者的怂恿下，两人决定在别墅里进行一场音乐的"决斗"。当时文件如此记录这场没有硝烟的战争："他们一个个轮流驰骋于天马行空的想象中，有时则分坐于两架钢琴前根据对方的出题交替即兴演奏，因此创作出了许多双人演奏的狂想曲。如果当时能将他们的即兴演奏以乐谱的方式记录下来，将成为音乐史中最宝贵的财富。"结果两人大战数小时难分伯仲。在这次竞技中，要将代表胜利的棕榈叶授予任何一方都是不公正的，因为两人确实难分高下，最终握手言和。

青年贝多芬

美泉宫之夜夏季音乐会

柏林爱乐乐团和维也纳爱乐乐团是当今国际乐坛上两支最著名的交响乐团，它们既是德奥音乐的两大招牌，也是旗鼓相当的竞争对手。前面讲过，每年1月1日的维也纳新年音乐会，通过全球电视转播，让维也纳爱乐乐团出尽风头。那么作为竞争对手的柏林爱乐乐团便创办了一个在新年前一晚演出的"柏林除夕音乐会"，与之抗衡。由此，每年新年到来之际，两大乐团使出浑身解数飙赛，倒使得全世界的音乐爱好者获得无尽美好的音乐享受。两大乐团的新年音乐会各有特点：维也纳新年音乐会以轻松愉悦、为大众所喜闻乐见的施特劳斯家族圆舞

柏林除夕音乐会

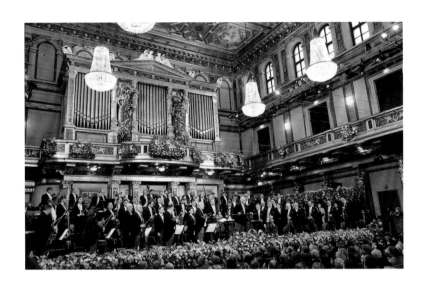

维也纳新年音乐会

曲，吸引了全世界广大民众的喜爱；而柏林除夕音乐会则以每年不同的音乐主题，为那些熟谙古典音乐的爱好者，送上精神的饕餮盛宴。

　　虽然柏林除夕音乐会在影响力方面远不如维也纳新年音乐会，在博弈中略逊一筹，但柏林爱乐乐团于每年夏季六月在柏林瓦尔德尼森林剧场举办的夏季森林露天音乐会，则又让柏林爱乐乐团扬眉吐气了一番。柏林森林音乐会自 1984 年创办以来，每年一届，已历时四十载，每年的音乐会都一票难求，吸引全世界众多音乐爱好者打"飞的"空降柏林。随着柏林爱乐乐团在夏季森林音乐会中风光无限，维也纳爱乐乐团坐卧难耐。于是从 2004 年开始，维也纳爱乐乐团也在维也纳的美泉宫，开启了夏季露天音乐会的帷幕。柏林森林音乐会的时间定在每年六月的最后一周，维也纳美泉宫音乐会则将时间定在每年的六月

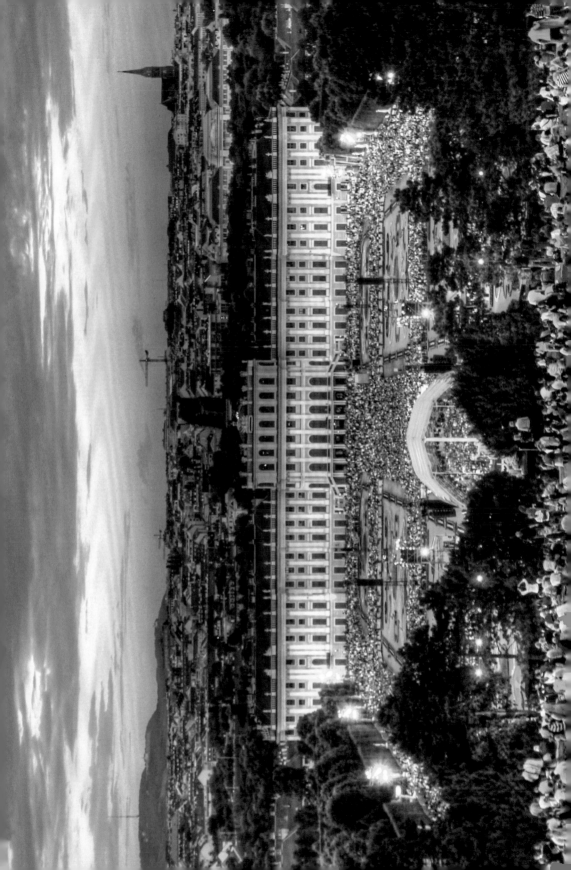

初——既然新年音乐会让柏林爱乐乐团在时间上抢先，那么在夏季音乐会的时间安排上，维也纳爱乐乐团就想占据先机。柏林森林音乐会由于是在固定的露天剧场举办，每年音乐会只售23000 张票，而维也纳美泉宫音乐会则除部分坐席售票外，其余全都免费，因此每年到这里欣赏音乐会的人数竟多达十几万之众。

维也纳美泉宫音乐会全称为"美泉宫之夜夏季音乐会"，是维也纳市政府继维也纳金色大厅新年音乐会之后，倾力打造的又一个顶级品牌音乐会。金色大厅新年音乐会主要演出施特劳斯家族的作品，而美泉宫音乐会的演出曲目则以世界各国音乐大师的经典作品为主，不仅范围广而且风格多样。恢宏的演出现场意在表达音乐之下，四海一家的永恒主题。

美泉宫之夜夏季音乐会仍由维也纳爱乐乐团演奏，世界著名指挥家执棒、世界一流艺术家参与演出，其演出场地——美泉宫后花园，更可谓天府之地，绝无仅有，精心特制的现代化舞台和灯光设计，是传统的室内音乐会无法比拟的。音乐会得到奥地利总统、总理及政要，以及来自世界各地的艺术家的鼎力支持。奥地利国家电视台通过与世界各国电视台友好合作，届时向全世界现场转播，使得全球数亿观众通过电视便可以领略到演出的盛况。

音乐是和谐的，但两大乐团在和谐乐章之下"暗战"不断。不过，这样的竞争不仅不会伤害古典音乐市场，反而会使更多大众受益。由此音乐也通过竞争而发展，从而获得更加广泛的推广与普及。

左页图　维也纳美泉宫之夜夏夜音乐会

茜茜公主与音乐剧《伊丽莎白》

　　关于美泉宫的故事中，流传最广也最为人们所津津乐道的，莫过于茜茜公主与奥皇弗朗茨·约瑟夫的浪漫故事。其实，这更多是被人们理想化、艺术化后编在电影里的故事。当你真正走进茜茜公主在美泉宫西殿的寝宫，看到这位"世界上最美丽的皇后"和奥皇曾经用过的物件，了解到更多不为大众所知、现实里的茜茜公主的故事后，你才知道，那些曾被粉饰的浪漫背后，是茜茜公主的抑郁和欲哭无泪，是其一生的无奈与不幸……

　　茜茜公主原名伊丽莎白·阿玛莉·欧根妮，家人与朋友对她的昵称是茜茜，因此世人便将她称为"茜茜公主"。

《茜茜公主》电影
海报

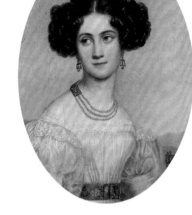

茜茜公主的父亲马克西米利安·约瑟夫　　　母亲玛丽·露多维卡·威廉明妮

　　茜茜公主 1837 年 12 月 24 日出生在巴伐利亚的慕尼黑，父亲马克西米利安·约瑟夫是巴伐利亚公爵，母亲玛丽·露多维卡·威廉明妮是巴伐利亚王国的公主，茜茜从小是在施塔恩贝格湖畔的帕萨霍森城堡中长大。由于父母在王宫里没有任何职务和义务，所以父亲常年外出巡游，母亲则是将大部分心血用来培育比茜茜大三岁的姐姐海伦，期望海伦将来能成为一位皇后。由于施塔恩贝格湖畔的帕萨霍森城堡远离都市，因此没有很多宫廷礼仪与繁文缛节，茜茜从小在这样自然优美的环境下长大，使她崇尚无拘无束、自由自在的生活形态。

　　1853 年，15 岁的茜茜随母亲一起陪伴 18 岁的姐姐海伦赴奥地利的巴德伊舍与当时 23 岁的表亲、奥地利皇帝弗朗茨·约瑟夫一世相亲。没想到见面时，年轻的国王没有相中海伦，却

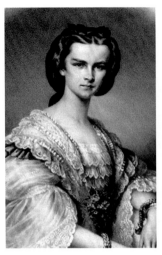

海伦

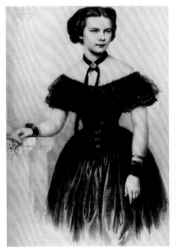

茜茜

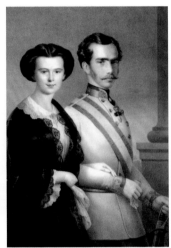

约瑟夫一世与茜茜公主

一眼便被漂亮、开朗、不拘礼节的茜茜迷住。两人一见钟情，并于一年后的 1854 年 4 月 24 日在维也纳奥古斯丁教堂结婚。

婚后，茜茜公主随丈夫约瑟夫一世入住美泉宫，茜茜一时还很难适应哈布斯堡王朝宫廷内的各种严格规定。茜茜崇尚自然，酷爱骑马，生性不受拘束，而这些又是维也纳宫廷无法容忍的。作为当时欧洲大国的皇后，茜茜的一言一行、一举一动，都必须有礼有节。然而刚到美泉宫的茜茜那带有浓重巴伐利亚口音的德语，经常成为宫里人的话柄，这对当时还不满 17 岁的茜茜来说，实在是太难了。面对皇宫里封建礼教的巨大压力，茜茜也曾试图努力去适应，然而最终还是感到难以适从，因此她在皇宫里非常孤独。从今天的角度来看，茜茜嫁到美泉宫，她的悲剧是必然的。

婚后第二年，茜茜的大女儿索菲出生。但婆婆嫌茜茜没有

教养，不允许茜茜带孩子。第二年，二女儿吉塞拉出生，婆婆
仍不允许茜茜自己带孩子。1858 年老三鲁道夫出生，因为是儿
子，是王储，茜茜自然也就没敢再提一句自己带孩子的事。

　　新婚的前几年，虽说皇宫里很多人对茜茜有偏见，但她与
丈夫的爱情还是很甜蜜的。奥皇也是她在皇宫里的唯一支柱。
约瑟夫虽爱着茜茜，但随着时间推移，他俩的矛盾也在加深。
首先是奥皇必须维护皇室的传统和体制，这与茜茜的叛逆性格
是相悖的。其次是对孩子的教育，皇帝一直主张按传统方式教
育孩子，茜茜则认为这种教育对孩子太过残酷。

　　1857 年，茜茜不顾约瑟夫的反对，毅然带着两个女儿离开
奥地利前往匈牙利度假。度假期间，两位女孩患上腹泻，二女
儿吉塞拉恢复得很快，姐姐索菲却因此而死亡。长女的死不仅
使茜茜的精神受到很大的打击，也使她与丈夫之间产生了难以
弥合的裂痕。他们的婚姻渐渐崩溃，这也给本来就不和睦的婆
媳关系又罩上了一层深深的阴影。

天折的大女儿索菲

童年时代的二女儿吉塞拉

童年时代的儿子鲁道夫

1860 年，茜茜患上了抑郁症，她离开了维也纳。她在一首《寄语未来心灵》的诗中写道："我逃离了这个世界和友人，如今他们离我好远。我不再熟悉他们的痛苦和欢乐，好像孤独地站在另一个星球。"

1867 年，哈布斯堡王朝对处于动乱中的匈牙利提出奥地利—匈牙利折中方案（简称奥匈和解方案，此方案在法律上允许匈牙利脱离奥地利帝国独立，使其与奥地利共组二元君主国，即"奥匈帝国"）。作为王后的茜茜，对匈牙利的热爱远甚于奥地利，她坚持认为她的服务人员应该要跟她一样能讲一口流利的匈牙利语。由于茜茜对匈牙利的迷恋，她支持有利于匈牙利人的政策，故匈牙利受惠于奥地利。之后，于布达佩斯，约瑟夫加冕为匈牙利国王，茜茜加冕为匈牙利王后。方案的达成使茜茜与早已疏远的丈夫又相聚在一起，这是茜茜与约瑟夫短暂和好的日子。

约瑟夫加冕为匈牙利国王，茜茜加冕为匈牙利王后

随着两人的复合，1868 年，茜茜生下她的第四个孩子——女儿玛丽·瓦莱丽，这次茜茜坚持要按自己的方式来抚养女儿。瓦莱丽是茜茜的爱女，也是父母之间的传话筒。但茜茜仍然不能对她年龄较大的几个孩子的养育有任何重大影响，因为她始终受到来自婆婆索菲的干扰，索菲将茜茜称作"愚蠢的年轻母亲"。

第四个孩子玛丽·瓦莱丽

1889 年，茜茜唯一的儿子、30 岁出头的王储鲁道夫被皇室传统和父皇的权威压垮，他在维也纳郊外与情人费切拉饮弹自尽。儿子的死使茜茜的精神彻底塌垮。自那以后，除了黑色，她再也没有穿过其他颜色的衣服。

茜茜越来越不喜欢美泉宫，不喜欢宫里的一切。只要有可能，她就尽量在外四处旅行。旅行变成了她生活的意义，帮助

王储鲁道夫

身穿黑衣的茜茜

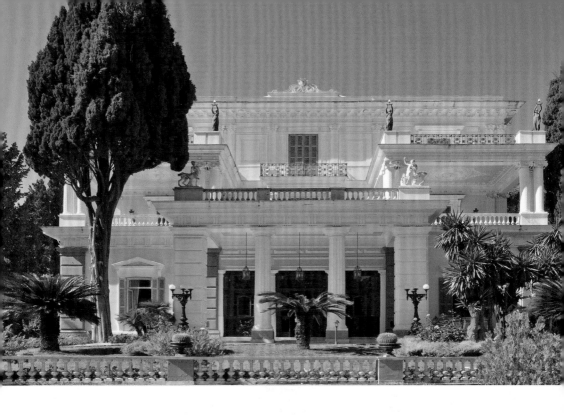

茜茜为怀念儿子鲁道夫，出资在希腊建造的阿喀琉斯宫

她逃避自己的痛苦。旅行中茜茜常将自己的所观所感写成诗篇，这些诗大多涉及旅行见闻、古典希腊文化，也有对哈布斯堡王朝具有讽刺意味的评论。

茜茜对希腊文化有着浓厚的兴趣，常沉浸在荷马史诗《伊利亚特》和《奥德赛》中。茜茜非常喜欢《伊利亚特》中的英雄阿喀琉斯，因为两人有着同样倔强的性格。1890年，茜茜为死去的儿子在希腊的科孚岛上建了一座宫殿，她称这座宫殿为阿喀琉斯宫，并在宫前塑了一座阿喀琉斯像。但后来她对这座宫殿又失去了兴趣。1907年，这座宫殿被卖给了德国皇帝威廉二世，后来又被希腊政府收购，改建为博物馆。

茜茜是当时欧洲公认的美人。波斯国王朝拜她时被她的美貌惊呆，不禁失态脱口而出"您真美丽！"据史料记载，茜茜身高1.72米，体重50公斤。鉴于其在宫里的遭遇，茜茜认为，只有美丽才是她唯一的资本。而保持美丽，几乎成为她人生的

茜茜公主骑马画像

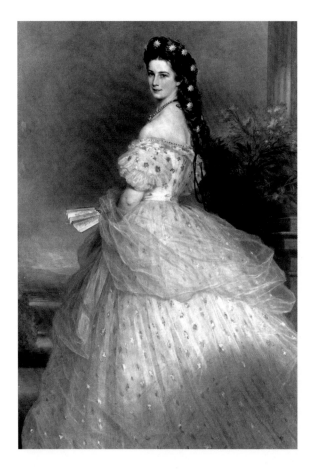

绘于 1865 年的茜茜
公主油画像

唯一要务。为了保持良好的身材，茜茜每天要骑马、运动好几个小时。

此外，她遵循着严格且苛刻的饮食和运动疗法，以维持她约 50 厘米的腰围，这让她达到近乎消瘦的程度。30 岁后，茜茜不再拍照与画像，逢生人时，她便用一把棕色扇子遮住自己的脸。有时在并不重要的场合里，都是她的替身，茜茜的知心女友弗朗希丝卡·菲发利克代为出席，因此很少有人见到过茜茜 40 岁后的真实面貌。而她这张绘于 1865 年的油画像，便成为她永远的标准像。

1898 年 9 月 10 日，茜茜公主在沿着瑞士日内瓦湖边的勃朗峰滨湖路散步时，被一名激进的意大利无政府主义者用一把磨尖的锉刀刺伤心脏，因流血过多身亡，时年 61 岁。

在得知茜茜突然遇难的噩耗时，丈夫弗朗茨·约瑟夫悲痛万分，他自言自语说："她永远不会知道我是多么爱她！"

茜茜去世后被安葬在维也纳的皇家墓园里，几个世纪以来这里一直是哈布斯堡王朝家族成员的主要安葬地。虽然茜茜在

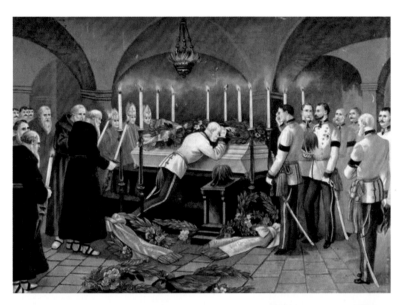

维也纳皇家墓园。左为茜茜公主棺椁，中间为弗朗茨·约瑟夫皇帝棺椁，右为他们的儿子王储鲁道夫棺椁

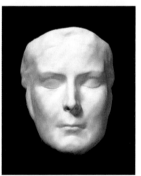

茜茜公主遗容面模

奥匈帝国的政治影响上有限，她却俨然成为一个文化偶像。就如同其在电影和戏剧里所呈现的一样，茜茜被认为是一位在自由精神和传统宫廷礼教之间徘徊的悲剧人物。

美泉宫茜茜公主房
间中的秘密旋梯

　　在美泉宫里有一间茜茜公主的写字间，茜茜曾在这里写过
不少的书信、日记和诗歌。在这间写字间里有一个直通楼下房
间的旋梯，在茜茜去世不久便被拆除了（现在只是在当年旋梯
的位置做了个标示），当年茜茜就是通过这座楼梯得以避开宫
廷卫兵和其他人的视线，随时自由地离开皇宫外出。

　　1859 年，22 岁的茜茜在经历第一次婚姻危机后曾远离维
也纳外出旅游，在外待了一年多。深爱茜茜的约瑟夫皇帝为了
挽救他们之间的感情，亲赴希腊和威尼斯劝说妻子，希望她
能回来。作为条件，茜茜提出回宫后要能获得一些属于个人的
自由空间，约瑟夫皇帝应允。茜茜回维也纳后，经常通过写字
间的旋梯外出。为了能在秘密难保的皇宫里保住秘密，茜茜特

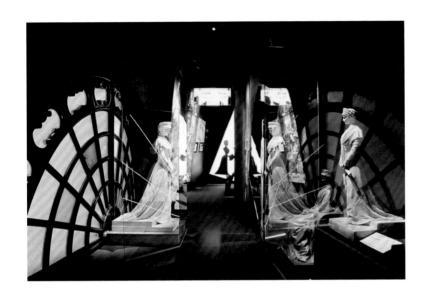

维也纳茜茜公主博
物馆

别学会了匈牙利语，并选了一位匈牙利女伴和一位专门为她打
理头发的匈牙利美发师，茜茜的秘密也只有她的密友伊达一人
知道。

茜茜后来再遇婚姻危机时，心情非常失落。在伊达的牵线
下，茜茜认识了匈牙利伯爵安德拉希，两人产生恋情。为了掩
人耳目，伯爵写给茜茜的信，收信人都是用伊达的名字。在茜
茜遇刺后，为了维护茜茜的公众形象，伊达烧掉了伯爵与茜茜
的大部分通信。茜茜写字间的这座旋梯，可以说是这位美丽的
公主追求个性解放、追寻自由的桥梁。

在了解了茜茜公主的人生故事后，不妨观赏一部由迈克
尔·昆兹作词、西尔韦斯特·莱维作曲，以茜茜公主为题材创
作的两幕德语音乐剧《伊丽莎白》。这部音乐剧与百老汇音乐剧
多由虚构故事改编不同，它是以真实历史人物茜茜公主（伊丽

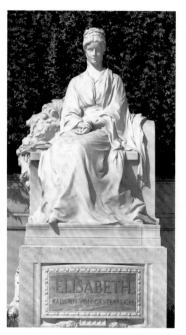

茜茜公主纪念塑像

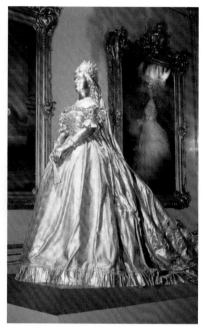

茜茜公主镀金塑像

莎白）的个人悲剧，以布里姬特·哈曼所撰写的传记《伊丽莎白：一位不情愿的皇后》为蓝本创作而成的。

　　与同样描写茜茜公主、充满浪漫色彩的电影不同，音乐剧《伊丽莎白》似乎更加接近历史真实。但作为戏剧，导演也采用了一些戏剧化的手法，甚至加入了魔幻的色彩。通过茜茜公主和死神之间的爱恋纠缠表现她对自由的追求，以及她的婚姻和奥匈帝国走向衰亡的过程。整部音乐剧从茜茜公主妙龄时期的无忧无虑开始，到最终她穿着一袭黑衣，撑着黑伞，以及被刺杀，讲述她既幸运又不幸的一生。该剧自 1992 年在维也纳首

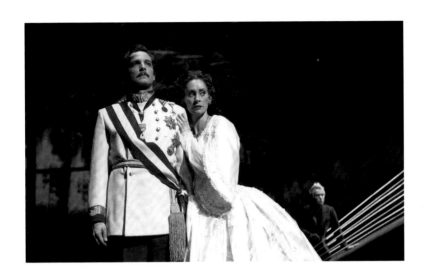

音乐剧《伊丽莎白》
剧照

演以来，已被改编成多种语言在世界各地演出，有一千多万观众观赏，成为有史以来最成功的德语音乐剧。

2022 年在这部音乐剧上演三十周年之际，在维也纳美泉宫以音乐会方式演出了音乐剧《伊丽莎白》的全剧。此次演出在茜茜公主曾经生活过，留下过许多或欢喜或忧伤记忆的美泉宫，可以说是别有一番意义。音乐剧《伊丽莎白》经典唱段有《我只属于我自己》《黑暗蔓延》和《当我想跳舞时》等。

打卡维也纳

不可不知的文化知识点

☑ 五次法奥之战与两代拿破仑

扫描二维码阅读
有趣的维也纳故事

第9站

意大利

（上）

　　潜入意大利是最迷人的自我发现之旅……回到古老的时代，陌生而又奇妙的琴弦唤醒了我们；在被遗忘了成百上千年之后，它不经意间又响了起来。

<div align="right">

——英国作家 D.H. 劳伦斯

</div>

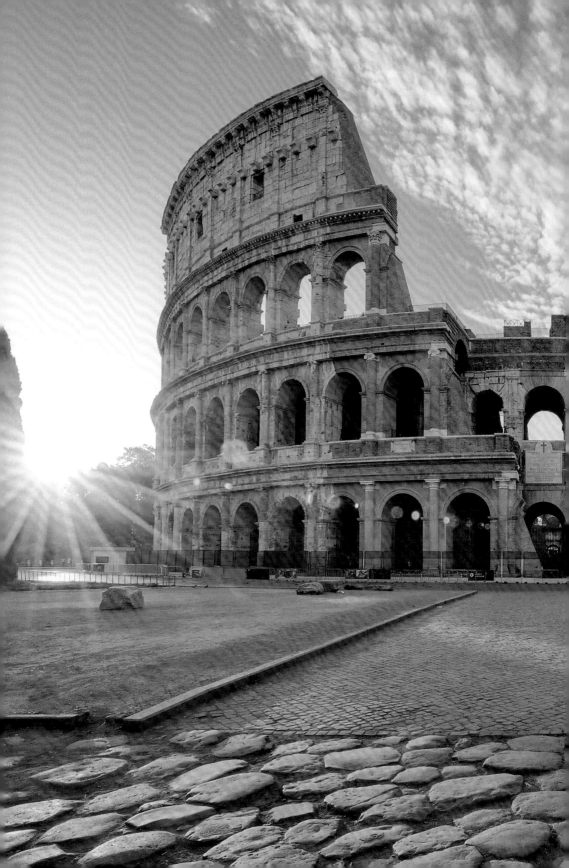

扫描二维码
聆听配套音乐

意大利位于欧洲南部，包括亚平宁半岛及西西里、撒丁等岛屿。东、南、西三面分别临地中海的属海亚得里亚海、爱奥尼亚海和第勒尼安海。大部分地区属亚热带地中海式气候。主要语言为意大利语。

意大利语是一种非常适合歌唱的语言，意大利语的间隔均匀，发大部分元音的时候口腔都是大开的。意大利语的发音自带共鸣，非常适合歌唱。在意大利，几乎人人都是歌唱家。故此，意大利又称美声之国，是歌剧的故乡。

左页图　意大利罗马

意大利 —— 歌剧的发源地

歌剧是将声乐、器乐、戏剧、诗歌、舞蹈、美术等融为一体的综合性艺术。意大利歌剧魅力十足，它用意大利语演唱。虽然除意大利人之外，世界上懂意大利语的人并不多，却有许多人喜爱意大利歌剧、痴迷意大利歌剧。这是什么原因呢？其中奥妙 —— 意大利歌剧不是用语言，而是以美妙动听的旋律和鲜活的人物形象，来唤起人们内心深处的情感，将其点燃，迸发火花、炽热地燃烧……

16 世纪末，佛罗伦萨一群人文主义人士组成了一个团体，力图创造出一种诗歌与音乐相结合的生动艺术形式，以复兴古希腊的舞台表演艺术

歌剧于 16 世纪末起源于意大利的佛罗伦萨。当时一群热衷恢复古希腊戏剧的人文主义人士组成一个名叫"卡梅拉塔同好社"的团体，力图创造出一种诗歌与音乐相结合的生动艺术形式。他们在实践中发现：盛行于当时的复调音乐会破坏歌词的意义表达，因此主张采用单声部旋律，因为在和声伴奏下自由吟唱的音调不但可以用在同一首诗中，还可以用于整部戏剧中。

随后就诞生了由

1580 年，里努奇尼为美第奇家族婚礼创作的《阿波罗击败提洛岛的怪物》场景。后里努奇尼在歌剧《达芙妮》中，又重复使用了其中的一些素材

奥塔维奥·里努奇尼撰写剧本、雅各布·佩里作曲的《达芙妮》。该剧于 1598 年在佛罗伦萨的贵族高尔西的宫中上演，获得了极大成功。由于该作品的乐谱只剩下残片，所以现在歌剧史便通常将 1600 年上演，由里努奇尼撰写剧本、佩里和卡契尼作曲，保留完整的《优丽狄茜》作为最早的一部歌剧。

雅各布·佩里（1561—1633）

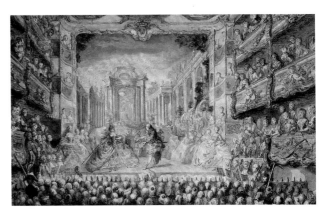

佩里和卡契尼合作的《优丽狄茜》

早期歌剧

　　1600—1635 年属于歌剧发展的第一阶段：此时的歌剧属于
人文主义者的宫廷歌剧，与意大利文艺复兴时期宫廷中盛行的
娱乐传统密切相关。这一时期的特点：注重优美的歌唱，以歌
唱叙述故事。1631—1680 年是早期歌剧发展的第二阶段：随
着各地歌剧院的相继建立，歌剧这种形式逐渐成为面向大众
的艺术，这一时期的歌剧也被称为"音乐的戏剧"。第三阶段
是 1650—1690 年（时间上与第二阶段有较多交叠），这一时期
随着歌剧在整个欧洲的传播，各国也根据本国的政治、社会条
件，对意大利歌剧作了本土化的改变。由此歌剧艺术在欧洲
盛行。

　　歌剧演唱使用的是"美声唱法"，这是产生于 17 世纪意大
利的一种演唱风格。美声唱法的特点是音色优美、富于变化，
声部区分严格，音区和谐统一，发声方法科学。因此，所谓的
"美声唱法"，其真正的含义是"完美的歌唱"。

　　歌剧中，歌手所扮演的角色依照他们各自不同的音域敏捷
度、力量和音色来分类。女性歌手由音域低至高分为：女低音、
次女高音和女高音。在此基础上还按音色、音区等不同特点分
为：声音最高、能唱出相当高颤音的花腔女高音，声音较高、
连贯流畅的抒情女高音和声音较低但有力度的戏剧女高音等。
男性歌手由音域低至高分为：男低音、低男中音、男中音、男
高音、假声男高音。假声男高音过去多见于早期专为阉伶歌手
谱写的角色，后因不人道，便逐渐杜绝了。

意大利浪漫主义歌剧三杰

　　歌剧艺术进入到 19 世纪，其最大的特点是 —— 文学与音乐紧密结合。浪漫主义的影响渗入音乐领域，歌剧作为音乐领域里与文学结合最紧密的体裁，又成为浪漫主义文学的最快反映者和最大受益者。在这样的背景下，意大利浪漫主义歌剧崛起。其代表人物为罗西尼、贝里尼和多尼采蒂，他们被誉为 19 世纪意大利"美声歌剧三杰"。

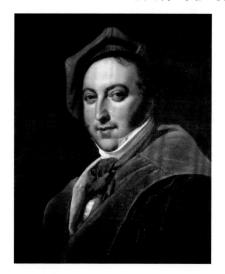

焦阿基诺·安东尼奥·罗西尼（1792—1868）

　　焦阿基诺·安东尼奥·罗西尼 1792 年出生于意大利东部的港口城市佩萨罗，1868 年逝于法国巴黎。其作品有《塞维利亚的理发师》《贼鹊》《意大利女郎在阿尔及尔》《威廉·退尔》等 30 余部歌剧以及一些宗教音乐和室内乐。

　　歌剧《塞维利亚的理发师》是罗西尼最受大众欢迎的经典作品，也是现今演出最多的一部罗西尼歌剧。《塞维利亚的理发师》是罗西尼根据法国作家博马舍以费加罗为主人公创作的喜剧三部曲 [《塞维利亚的理发师》（1775）、《费加罗的婚姻》（1781）、《有罪的母亲》（1792）] 中的第一部创作而成的。主要剧情为：阿尔玛维瓦伯爵是一个热情洋溢的青年，他深爱着美丽活泼的姑娘罗西娜。但罗西娜却受到严格看管，

罗西尼歌剧《塞维利亚的理发师》剧照

没有自由。她的监护人老医生巴尔托洛企图和她结婚，从而得到财产。费加罗在剧中虽然只是一个平民理发师，但他可是全塞维利亚城最忙碌的人，全城的男女老少都离不开他。费加罗足智多谋、聪明能干，又非常热心助人。在费加罗的精心设计和帮助下，伯爵和他心爱的姑娘罗西娜有情人终成眷属。

　　在歌剧《塞维利亚的理发师》中，有一首名叫"我是城里的大忙人"的著名唱段，这是理发师费加罗第一幕一出场介绍自己时演唱的一首咏叹调。在歌声中，费加罗讲述了人们是如何需要他的帮助，这段演唱非常生动且带有强烈的动感。由于在最后有快速的饶舌，不仅要求演唱者声音通透，还要口齿伶俐，吐字清晰，具有很高的技巧难度，因此被誉为男中音的"试金石"。《我是城里的大忙人》歌词大意：啦啦啦，啦啦啦，我来了，你们大家都让开！一大早我就去给人理发，赶快！我活得真开心，因为我这个理发师实在是高明！好家伙费加罗，

是个运气最好的人。我每天每夜东奔西忙，干个不停，人人都对我很尊敬。我是塞维利亚城里的大忙人，人人都离不开我费加罗。"给我剃胡子！""给我捶捶背！""替我送封信！""给我跑趟腿！"——别忙，别乱，一个个来，请你原谅！"费加罗！"——就来！"费加罗！"——是您呐！"费加罗来！""费加罗去！""费加罗上！""费加罗下！"我这人手脚勤快，脑瓜聪明，谁办事都少不了我费加罗！费加罗可真是个好家伙！

温琴佐·贝里尼出生于意大利的西西里岛，3岁开始学习音乐，18岁时入那不勒斯音乐学院。贝里尼并没有像其同时代人那样热心于喜歌剧的创作，贝里尼的作品所显露出来的是一种浪漫主义式的忧郁。主要作品包括《梦游女》《诺尔玛》《清教徒》等10部歌剧。贝里尼的作品有两大特点：一是旋律美妙，二是有高难度的美声唱段，这两者的完美融合是他歌剧的魅力所在。贝里尼歌剧中的许多咏叹调，至今仍被奉为"美声唱法"的经典教材。

温琴佐·贝里尼
（1801—1835）

歌剧《诺尔玛》是贝里尼歌剧创作中的经典剧作。《诺尔玛》的故事以公元前50年古罗马占领下的高卢为背景：罗马灭高卢后，德鲁伊教大祭司奥罗维索号召民众奋起抗敌，其女诺尔玛虽为祭司长，却与罗马总督波里翁相爱，并生下两个孩子。谁知波里翁后来又爱上了比诺尔玛年轻的女祭司阿达尔吉萨。怀着负罪感的阿达尔吉萨后来向诺尔玛忏悔，诺尔玛愤怒至极。她想把自

描绘贝里尼歌剧
《诺尔玛》场景的画
作

己与那个背叛自己的男人所生的两个孩子杀死，却又于心不忍，
于是她让阿达尔吉萨把孩子送给波里翁。阿达尔吉萨被诺尔玛
感动，表示一定拒绝波里翁，不再和他来往。但波里翁却一心
爱着阿达尔吉萨，诺尔玛再次被激怒，宣布奋起战斗。在战斗
中，波里翁为救阿达尔吉萨被诺尔玛俘获，诺尔玛向波里翁表
示，只要他放弃阿达尔吉萨，她宁死也会救他。波里翁却宁愿
自己一死，也要求诺尔玛宽恕阿达尔吉萨。诺尔玛愤怒地发誓，
一定要将阿达尔吉萨祭神。最终诺尔玛宣判要以神的名义把一
个背叛祖国的女人处以极刑，但令人意想不到的是，这个女人
竟是诺尔玛自己。随后诺尔玛勇敢地走向火刑台，波里翁被诺
尔玛的爱感动，他随诺尔玛一起走向死亡。

　　由于《诺尔玛》这部歌剧属于美声时代晚期，作曲家在其
中运用了更多更重的管弦乐以衬托悲壮的历史背景，因此对饰

演诺尔玛这一角色的歌唱家演唱能力便具有极高要求：既要有戏剧女高音的力度，又要有灵巧的花腔技巧，这对绝大多数以力量见长的戏剧女高音来说都颇感吃力。其中，诺尔玛在对女神虔诚地表述自己内心痛苦时唱出的咏叹调《圣洁的女神》，至今仍被西方美声歌唱界奉为教科书。这段《圣洁的女神》以高难度的声乐技巧著称，而且，对诺尔玛人物形象的塑造，以及内心情感的诠释，也是对一位歌唱家艺术修养水准的全面考验。《圣洁的女神》歌词大意：圣洁的女神啊，你耀眼的光辉照耀着这古老的圣林，闪烁着宠爱的微光，啊，沐浴在我们身上。啊，宠爱的微光，沐浴在我们身上。没有乌云遮蔽，吉祥的光华！打倒罗马人的喊声虽然高昂，但我们的神，终会消灭他们，以天上的烈焰，把他们歼灭，死亡的火焰即将降到他们身上。亲爱的人啊，请回到我身旁，和我在一起，就没有恐惧。亲爱的人啊，请回到我身旁，和我一起祈求心灵的和平。啊，亲爱的人啊，回来，回到孤寂地等待你的，我的身旁！

葛塔诺·多尼采蒂（1797—1848）

葛塔诺·多尼采蒂虽然在"三杰"中出道最晚，但在歌剧数量上却后来者居上。多尼采蒂创作歌剧的速度，前无古人，一生作有歌剧75部。多尼采蒂的歌剧不仅华丽流畅，极富歌唱性，带有一种明朗、抒情的旋律色彩，同时又颇富戏剧性。多尼采蒂善于通过音乐来塑造人物形象，发展戏剧冲突，

细腻地刻画人物的内心世界。精心编织的旋律线条，使其委婉曲折，富于表现力和歌唱性，同时在伴奏音乐的配器上追求丰富的效果。多尼采蒂出色的才华，让悲剧感天动地，喜剧睿智幽默。多尼采蒂在歌剧创作手法上的许多特点，为后来的威尔第所吸收，并发展得更为完美。其代表作有《安娜·博林娜》《爱之甘醇》《玛丽·斯图亚特》《拉美莫尔的露琪亚》《军中女郎》《宠姬》《唐·帕斯夸勒》等。

正是由于多尼采蒂对 19 世纪浪漫主义歌剧杰出的贡献，在他的故乡贝加莫建有一座多尼采蒂歌剧院，而这座城市的中轴线便是以歌剧院的舞台中心为基点。这里每年都举办多尼采蒂歌剧节，可见贝加莫人对多尼采蒂的崇敬之意。

《军中女郎》是多尼采蒂创作的两幕喜歌剧，故事梗概是这

贝加莫多尼采蒂歌剧院

多尼采蒂喜歌剧
《军中女郎》

样的：拿破仑第二十一军团从战场上拾得一个小女孩，名叫玛丽，后军团委派老军士叙尔皮斯专门负责抚育她。数年后，玛丽出落成一位美丽少女，她爱上了当地的一位青年农民托尼奥，但是根据当时军团的一条不成文规定，玛丽长大后必须嫁给军中的士兵，因此托尼奥便入伍做了一名掷弹兵，不惜任何代价也要娶玛丽为妻……从此发生了一连串曲折离奇的故事。

多尼采蒂的这部喜歌剧《军中女郎》并非音乐史上的杰作，但它却非常出名，原因是剧中有一段被称为男高音禁区的咏叹调《多么快乐的一天》。这首咏叹调中有 9 个高音 C，可以说是将男高音美声歌唱发挥到了极致。所以这首咏叹调让几乎所有的男高音歌唱家望而却步。

那么什么是高音 C 呢？高音 C 对于男高音歌唱家来说又

是什么概念呢？首先来解释一下什么是高音 C。如果我们在钢琴上来寻找这个音，就是从中央 C 开始，向上升高两个八度的 C 音，这个音就是"高音 C"了。高音 C，是男高音歌唱技巧表现的一个标志性高度，能够完美地唱出一个高音 C，对于男高音歌唱家来说将具有非同寻常的意义，因为在男高音歌唱的音域中，高音 C 早已超过了男高音正常发声的极限。尽管人类早已经用科学的歌唱方法征服了这个禁区，但男高音歌唱家在演唱高音 C 时，由头腔所发出的声音其实并不自然，它不像通常歌唱状态中所发出的声音那样通透圆润，而有些像是一种超自然的动物鸣叫的声音。因此男高音歌唱家们便总是对演唱高音 C 有一种如履薄冰的感觉，并戏称男高音为"难高音"。

但这样一种违反人类生理现象的声音，在歌剧的演出中却能给观众带来亢奋与激情。因此，一部歌剧中要是没有几个高音 C，那么观众肯定会觉得不过瘾。为了迎合观众的口味，作曲家们便常在自己的作品中写上几个高音 C，以使咏叹调在具有戏剧性的同时还充满了刺激性。因而人们在欣赏一些经典歌剧咏叹调时，都会翘首以盼，希望能聆听到歌唱者最后唱出完美的高音 C。

由于高音 C 确实具有很强烈的刺激性，因而歌剧作曲家们在写作咏叹调时常常"不遗余力"。有些作曲家在创作时还能多少照顾到男高音的生理特点，合理适度地在咏叹调中使用高音 C，但也有些作曲家全然不顾及这些，为了迎合观众的趣味而写出"哗众取宠"的篇章。

意大利男高音歌唱家卢奇亚诺·帕瓦罗蒂（1935—2007）

谈到演唱高音 C 时的感觉，被称为"高音 C 之王"的帕瓦罗蒂说，达到那些吓人的高音是件令人生畏的事情，尤其是当歌唱中要在咏叹调的高音中结束某个小节时，常会感到自己好像是暂时失去了知觉，完全是一种本能的和无法控制的感觉，只有等过了好几秒钟后才能恢复对自己的控制。

然而，在多尼采蒂的歌剧中，竟然将让男高音歌唱家颇为"恐怖"的高音 C，写作至极其夸张的高度。多尼采蒂在歌剧《军中女郎》里，竟然在《多么快乐的一天》这首咏叹调中，要男高音在最后的一分半钟之内连续喷射出九个强劲有力的高音 C。这对于歌唱家来说是多么惊悚的一件事情啊！

《军中女郎》这部歌剧自 1840 年诞生以后，几乎还没有一个男高音能用原调完整地演唱过。对于男高音来说，这九个高音 C 就好比是九道鬼门关，没有高超的声乐技巧，无人敢对此问津。即便偶尔演唱，不是降低音调，就是挤压而出。

直到 20 世纪 60 年代末，意大利男高音歌唱家帕瓦罗蒂在

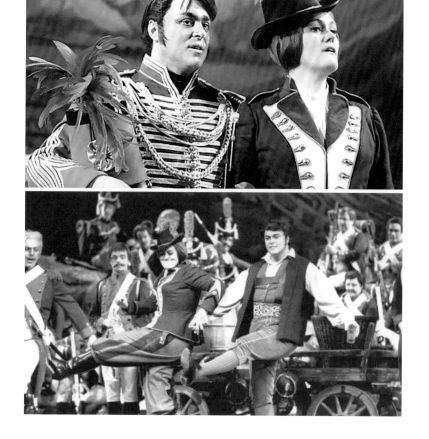

20 世纪 60 年代末
帕瓦罗蒂与琼·萨
瑟兰（1926—2010）
演唱多尼采蒂歌剧
《军中女郎》

著名女高音歌唱家萨瑟兰的指导下，改进了自己歌唱时的呼吸
方法，于 1968 年第一次利用头腔共鸣和胸腔共鸣唱出了九个漂
亮的高音 C，至此，算是真正圆了 100 多年前作曲家多尼采蒂
创作这部歌剧时的梦。

　　《军中女郎》在世界上较少演出，原因不在于剧本本身，实
在是少有歌唱家敢碰它，就连帕瓦罗蒂本人也在 40 岁之后不再
轻易演唱此剧了。

意大利"第二国歌"

意大利的歌剧不仅为人们的生活增添乐趣和光彩，在祖国面临生死存亡的时刻，也成为鼓舞意大利人民反抗异族侵略的战斗武器。读者朋友一定都非常熟悉一首名叫"拉德茨基进行曲"的乐曲，每年的维也纳新年音乐会最后都是以这首热烈、欢快的乐曲来作为结束曲。每当演奏这首乐曲时，观众都会和着音乐的节拍热情地鼓掌，指挥也会一边指挥着乐队演奏，一边侧过身去指挥观众有节奏、有强弱地鼓掌，使全场的气氛达到热烈的顶点。

这首《拉德茨基进行曲》是维也纳圆舞曲之王小约翰·施特劳斯的父亲老约翰·施特劳斯创作的。这首乐曲人们都非常熟悉，但曲名中的拉德茨基是谁呢？拉德茨基是 19 世纪奥地利的陆军元帅，他曾带兵参加过很多著名的战争，也曾率军大败拿破仑。1831 年拉德茨基出任驻意大利的奥军总司令，在奥地利与意大利的战争中，率部队击败意大利军队。拉德茨基军事生涯长达 70 年，由于积极维护奥地利帝国的殖民统治，他被称为拯救奥地利帝国的元勋，奥地利人将其视为民族英雄。1858 年当他去世时，奥地利皇帝约瑟夫一世亲自为拉德茨基主持葬

约翰·约瑟夫·文策尔·拉德茨基·冯·拉德茨（1766—1858）

礼，并下令全国哀悼 14 天。老约翰·施特劳斯的这首进行曲，便是为颂扬拉德茨基元帅的功绩而作。拉德茨基元帅在奥地利被尊为英雄，但在意大利，他却被视为侵略者和刽子手。因为拉德茨基作为奥地利的代表，曾多次率军队入侵意大利，并残酷地镇压了 1848 年的意大利革命。尽管如此，意大利人民并没有屈服于奥地利的强权统治，而是为争取民族独立和国家统一，进行了长期不懈的武装斗争。

作为艺术家，作曲家朱塞佩·威尔第虽然没有投笔从戎上战场，却以音乐为武器投入这场民族解放的洪流中，用自己的创作鼓舞意大利人民反抗外族侵略的斗争意志。尽管当时审查非常严格，但威尔第还是非常巧妙地借用《圣经》中关于公元前 600 年左右，巴比伦侵占耶路撒冷、奴役犹太人的历史典故，以其为背景，创作出了一部动人心魄的歌剧《纳布科》。这部歌剧虽然是以犹太人被奴役的历史作为背景，但其中的许多情节，却直接寄寓了当时意大利人民反抗奥地利统治的强烈爱国主义思想。

朱塞佩·威尔第
（1813—1901）

这部歌剧中有一首合唱曲《让思想乘上金色的翅膀，自由飞翔》，表现了这样的场景：被巴比伦奴役的犹太人，在铁政下失去了国土、被迫做着苦工和奴隶时，他们并没有屈服，虽然统治者囚禁了他们的身体，使他们失去人身的自由，但统治者无法禁锢他们的思想，于是奴隶们唱起了这首思念祖国的合

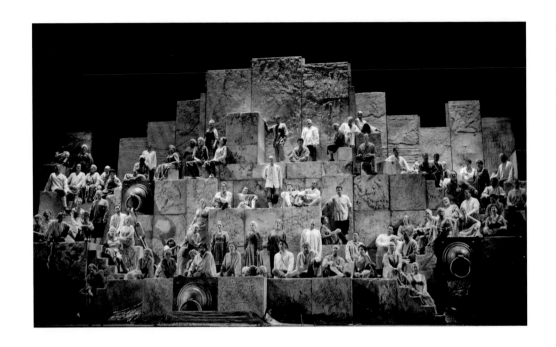

威尔第歌剧《纳布科》中合唱《让思想乘上金色的翅膀，自由飞翔》的场景

唱曲。

　　这首合唱曲，虽然意在表现被奴役的人民不屈服压迫的反抗，但作曲家威尔第并没有采用高亢而充满激情的写法，而是将其呈现得轻柔低婉，尽管没有高声的呼喊，却蕴藏了巨大的力量。歌剧首演之夜，当舞台上被奴役的犹太人唱起这首合唱曲时，歌曲的意境顿时唤起了观众们的切身感受，激起全场的喝彩，引起强烈的共鸣，当晚这首合唱曲竟在观众的强烈要求下重唱了三遍。

　　演出结束后，人们举着火把，高唱歌剧中的这首合唱曲游走街头并高喊着"威尔第万岁"，而这句看上去像是对作曲家威尔第的赞颂之词，实际上却蕴含了非常丰富的内容。因为

"威尔第万岁"几个字母，恰好就是一句战斗口号"意大利——维托里奥·埃马努埃莱万岁"的缩写。埃马努埃莱是意大利统一后的第一位国王，

人们在街头涂写
"威尔第万岁"

他曾带领意大利人民奋起反抗奥地利的殖民统治。

　　这首合唱曲在首演之后很快便传遍了整个意大利。正是由于威尔第在民族危亡的时刻，用自己的音乐鼓舞了意大利人民反抗奥地利殖民统治的决心，意大利人把威尔第视为民族英雄。1901年1月威尔第去世时，米兰街头自发地聚集了近20万民众，他们高唱着歌剧《纳布科》中的这首合唱曲《让思想乘上金色的翅膀，自由飞翔》为威尔第送葬，场面蔚为壮观。由此可见，这首合唱曲在意大利人民心中的地位与分量。今天，这首合唱曲已被公认为意大利的"第二国歌"。

歌剧《图兰朵》中的"茉莉花"

在几百年前交通、通信并不发达的年代，东方的中国对于西方世界来说，是一个既遥远又充满了神秘色彩的国家。尽管当时中国瓷器和茶叶已名满世界，但中国的音乐对于西方人来说却还全然陌生。正是因为不了解，就更增添了神秘感，于是在当时的欧洲，便掀起了一股"东方神秘色彩"的艺术风潮。

在这种风潮的推动下，意大利有一位名叫贾科莫·普契尼的作曲家想创作一部以东方为题材的作品。他想起一个在欧洲非常有名又有趣的关于中国的故事 —— 意大利作家戈奇写的童话《图兰朵公主》。故事情节非常荒诞，内容讲述的是不知在什么年代的中国，北京有一位名叫图兰朵的公主宣布以猜谜的方式招婚。谁猜对了她的三个谜语，谁就能成为她的丈夫并继承老国王的王位，如果猜错了则就地斩首。长久以来，前来参选的各国王子络绎不绝，却没有一个人猜出公主所出谜语，因此很多人都成了公主的刀下鬼。图兰朵为什么要以如此残忍的方式招婚？因为多年前她的祖母曾被外族侵略者侮辱，她想以此来报复男人。后来一位鞑靼王子凭借自己的智慧猜出了公主的三个谜语，并使公主最终悔悟，结束了血腥的游戏，二人喜结连理。

贾科莫·普契尼
（1858—1924）

　　然而，在普契尼欲意创作之前，就曾有许多艺术家以此题材创作过戏剧。尽管如此，普契尼却仍然想以此为题材创作，因为作曲家觉得故事中充满了戏剧矛盾，是创作歌剧的极好题材。

　　戏剧故事有了，但棘手问题又出现了，因为剧情讲述的是发生在中国的故事，作为以音乐为主体的歌剧，中国的音乐曲调绝不能缺少。但普契尼从没有到过中国，中国是一个什么样的国度？中国的风土人情是什么样？中国的音乐又是什么样？这些他可是全然不知。如果一个讲述中国故事的歌剧，里面没有一丁点中国的音乐元素，即便创作完成，想必也不会获得成功。而此前那些作曲家名为"图兰朵"的剧作，都因仅凭艺术家的想象来创作，缺少真正的中国元素，便存在着很大的缺憾。但是又到哪里去找中国音乐的素材呢？在当时，西方人要想听到中国的音乐就必须亲自长途跋涉、不远万里去到中国，即便有乐谱，那个时代西方和中国的记谱方式也是不互通的。当时西方已经使用了非常科学的五线谱，而中国使用的则是以汉字写成的"工尺谱"，也即文字谱，西方人根本看不懂。

　　就在普契尼一筹莫展的时候，有朋友向普契尼推荐了英国人约翰·贝罗写的一本关于中国的游记。约翰·贝罗曾在 18 世纪末出任英国驻中国大使馆秘书，1804 年，他出版了自己的著作《中国游记》。在这本游记中，他不仅记录了自己在中国的所见所闻，还特别在书后以五线谱的方式记录了一些流传久远的中国民歌。这让普契尼如获至宝。普契尼在认真研究了书中

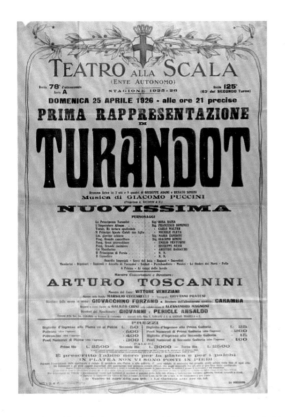

米兰斯卡拉歌剧院
普契尼歌剧《图兰
朵》首演海报

的几首民歌后，决定采用其中一首名叫"鲜花调"的歌曲的旋律作为自己歌剧《图兰朵》的音乐素材，这首《鲜花调》，也叫《茉莉花》。普契尼在歌剧《图兰朵》中，将《茉莉花》的旋律用作表现公主图兰朵的主题音乐。《茉莉花》不仅旋律优美，而且具有一种圣洁、高雅的气质。

在歌剧《图兰朵》中，作曲家一反自己以往阴柔委婉的风格，而采取了气势磅礴、富于张力的创作手法，使剧情充满了暴力与荒诞的气氛效果，并用悲喜剧的手法，以大团圆结局，这可以说是作曲家一生音乐创作曲风的一个重大转折，也是他艺术表现的最高体现。

普契尼的歌剧《图兰朵》于 1926 年 4 月 25 日在米兰斯卡拉歌剧院首演，首演大获成功。歌剧《图兰朵》的音乐成就不仅超越了普契尼本人的其他所有作品，也超越了歌剧史上所有以图兰朵为题材写作的歌剧，成为图兰朵故事题材唯一流传后世、广为演出的经典之作。

随着歌剧《图兰朵》的传播，其中的《茉莉花》旋律也开始传遍世界。从此，《茉莉花》不仅深受各国人民的喜爱，还成为中国形象美的音乐代言。

世界第一歌剧院：米兰斯卡拉歌剧院

　　歌剧是意大利的传统，在意大利，几乎每座城市都有多座歌剧院。在全世界排名第一的当数意大利米兰斯卡拉歌剧院。米兰斯卡拉歌剧院是世界最著名的四大歌剧院之一（另外三座为维也纳国家歌剧院、伦敦科文特花园皇家歌剧院、纽约大都会歌剧院），作为一位歌唱演员，能登上斯卡拉歌剧院的舞台演唱，是他们终生的梦想。因为只有获得在斯卡拉歌剧院演唱的机会并取得成功，才证明歌唱演员的水平得到世界的认可，由此也才会被世界歌剧界所承认。因此，斯卡拉歌剧院是世界上所有致力于声乐艺术的歌唱家们心中的神圣殿堂。

　　外观设计朴素大方、内部装饰精美豪华的斯卡拉歌剧院始建于1717年，前身为基渥公爵歌剧院。1776年2月的一场大火烧毁了该剧院，于是人们考虑重建一个更为坚实的剧院。由于重建剧院的地址选在了一个名叫圣玛利亚·拉·斯卡拉教堂的遗址上（该教堂以14世纪米兰的统治者贝尔纳博·维斯孔蒂的妻子斯卡拉命名），因此便起名为拉·斯卡拉歌剧院。重

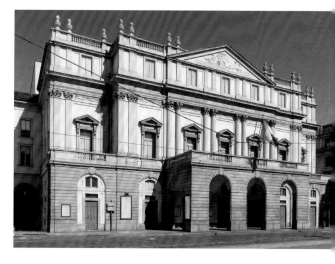

米兰斯卡拉歌剧院
外景

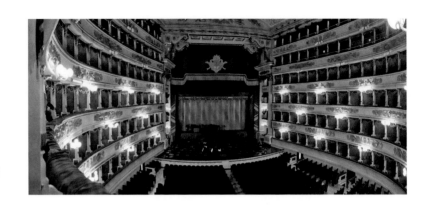

米兰斯卡拉歌剧院
内景

建的斯卡拉歌剧院于 1778 年 8 月 3 日正式开幕，歌剧院共有
6 层 260 个包厢，观众厅的平面是马蹄形的，共计有 3000 个座
位，是 18 世纪欧洲规模最大，也是各种设施最为完备的一座歌
剧院。由于新建的剧院技术装备非常先进，因此意大利许多著
名的作曲家都在这里演出自己的作品，许多著名的指挥家也都
在此执棒。歌剧院开幕后不久，便成为全意大利歌剧演艺的中
心，甚至有时国家的庆典也在此举行。这样一来，歌剧院的名

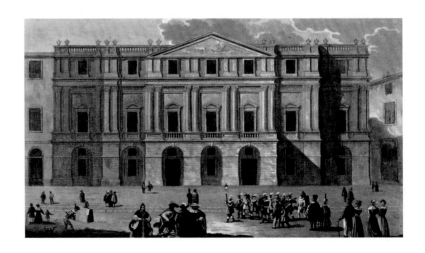

18 世纪的斯卡拉歌
剧院

声也越来越响亮。

　　斯卡拉歌剧院在第二次世界大战中有部分观众席、录音室、化妆间和其他的设备与四分之一的屋顶被炮火炸毁，但表演舞台及后台的一些区域幸存。在战后百废待兴时期，米兰市政府通告，要全体市民投票表决，在有限的资金下，最急需恢复城市中的哪些建筑。令人意想不到的是，全民公投表决的结果竟是首先要恢复歌剧院，因为米兰人可以没有面包忍饥挨饿，但他们却一天都不能没有歌剧。于是在当时极其困苦的情况下，在一片废墟中，首先被恢复的建筑便是斯卡拉歌剧院。重建歌剧院的工程于 1945 年 4 月开始，修建所需的经费约 30 亿里拉，这在当时可是一笔相当可观的款项。

第二次世界大战中被炸毁的斯卡拉歌剧院

　　经过一年的修复，歌剧院完好如初。斯卡拉歌剧院重新开放的日期被定在了 1946 年 5 月 11 日，因为这一天是米兰城解放一周年纪念日。首场演出的指挥是特别从美国赶回来的 20 世纪世界最伟大的意大利指挥家托斯卡尼尼，这一天不仅成为米兰人的节日，也成为全世界关注的焦点。

1946 年 5 月 11 日
斯卡拉歌剧院重张
音乐会

在米兰斯卡拉歌剧院的二层大厅，曾摆有三位意大利著名作曲家的塑像：普契尼、焦尔达诺和马斯卡尼。普契尼与马斯卡尼的歌剧，音乐爱好者都非常熟悉。普契尼的代表作有《艺术家的生涯》《托斯卡》《蝴蝶夫人》《图兰朵》等，马斯卡尼的代表作有《乡村骑士》；相比之下，焦尔达诺对人们来说就不那么熟悉，焦尔达诺的代表作是《安德烈·谢尼埃》。

斯卡拉歌剧院二楼
大厅

翁贝托·焦尔达诺 1867 年出生于意大利东南部城市福贾，他的父亲是一名药剂师，父亲希望自己的儿子成为击剑运动员，但焦尔达诺身上显示出的却是音乐天赋。不顾家庭的反对，焦尔达诺于 1882 年进入那不勒斯音乐学院，并在那里学习了七年。在校期间，他创作了第一部歌剧《马琳娜》，并在出版商松卓尼奥举办的歌剧比赛中获得了第六名。在这次比赛中，同样参赛的马斯卡尼以《乡村骑士》夺得第一名，而普契尼的参赛作品《群妖围舞》却名落孙山。

翁贝托·焦尔达诺（1867—1948）

1894 年，焦尔达诺开始谱写他最著名的一部歌剧《安德烈·谢尼埃》。1896 年 3 月 28 日歌剧《安德烈·谢尼埃》在米兰斯卡拉歌剧院首演大获成功，之后便在世界各地盛演不衰。

《安德烈·谢尼埃》是焦尔达诺创作的一部四幕歌剧，歌剧根据发生在法国大革命时期的一个真实事件创作，讲述了一个凄美动人的爱情故事：生活在巴黎的贵族小姐马达莱娜热恋着青年诗人安德烈·谢尼埃，而马达莱娜的家仆热拉尔则暗恋着年轻美貌的女主人，由于社会地位的悬殊，热拉尔只得把爱深藏在心底。不久爆发了革命，一切都被颠倒了过来。贵族小姐马达莱娜的家被抄毁，昔日的仆人热拉尔则摇身变成革命党的魁首。

焦尔达诺歌剧《安德烈·谢尼埃》

谢尼埃因在一篇诗文中有中伤时政的言行而被热拉尔抓捕，由于是情敌，热拉尔一直想将谢尼埃置于死地。流落街头的马达莱娜为了救出谢尼埃遂向热拉尔求情，并表示只要能够挽救谢尼埃的生命，她情愿下嫁热拉尔。

热拉尔被马达莱娜对谢尼埃的真情所打动，遂答应帮助她解救谢尼埃。但不想，为时已晚，革命法庭已经宣布判处谢尼埃死刑，并将在翌日凌晨执行。为了能和自己心爱的人生死与共，马达莱娜通过热拉尔的帮助买通了狱卒，顶替另一女囚死刑犯的身份，在黎明时分和谢尼埃毅然共赴刑场，携手走上断头台……

安德烈·谢尼埃
（1762—1794）

安德烈·谢尼埃是历史上的一位真实人物，是法国著名的诗人。谢尼埃热爱希腊文化，前半生足迹遍及欧洲。1789 年法国大革命的爆发令许多怀抱自由理想的青年振奋不已，也包括安德烈·谢尼埃，于是他返回法国投身于政治斗争之中。但法国革命形势的变化超出很多人的预料，派系斗争愈演愈烈，安德烈·谢尼埃反对血腥暴力、反对处死法王路易十六，这使他遭到激进的雅各宾派的记恨，终于在 1794 年 3 月被捕，于 7 月 25 日被送上断头台。而短短几天之后的热月政变使雅各宾派倒台，处死谢尼埃的罗伯斯庇尔同样被送上了断头台。安德烈·谢尼埃的诗作直到 1819 年结集出版，影响了浪漫派诗人，他被后人认为是法国 18 世纪最杰出的抒情诗人。

佛罗伦萨五月音乐节

　　绘画、雕塑、建筑，是佛罗伦萨艺术气质的有形见证，而音乐则从另一个维度，诉说着这座城市不曾消退的对美的痴迷。创立于 1933 年的佛罗伦萨五月音乐节是欧洲著名的音乐节之一，于每年的四月到六月举办。

　　如前所述，歌剧就诞生于 16 世纪末的佛罗伦萨。这一时期，利奥·卡契尼与雅各布·佩里是当时佛罗伦萨最具代表性的作曲家。最早的歌剧实践，由里努奇尼编剧、佩里作曲的《达芙妮》，也于 1598 年在佛罗伦萨上演。

　　除此之外，对于爱好艺术的美第奇家族来说，美第奇宫廷也成为佛罗伦萨音乐的中心。美第奇家族对音乐非常关心，除将美第奇宫、庄园、室外广场、庭院用于平时对公众开放的演出场地外，1586 年还特别在乌菲齐宫内部建造了一个可容纳近 4000 人的剧院。17 世纪下半叶，佛罗伦萨组创了戏剧学会，同时又建造了两座剧院，以此来推广歌剧艺术。伟大的歌剧作曲家、歌剧改革家路易吉·凯鲁比尼便出生在佛罗伦萨。

　　进入 18 世纪，在佛罗伦萨，歌剧成为重要的音乐表现形式。除平时的演出，每年 9 月 1 日的主显节，都会在佛罗伦萨的几个剧场隆重地开启年度歌剧演出季。

　　进入 20 世纪，佛罗伦萨创办了蜚声世界的五月音乐节。佛罗伦萨五月音乐节是国际上非常重要的音乐歌剧戏剧舞蹈

节，它传承了美第奇家族的传统，将有着几百年历史的佩尔戈拉剧院作为每届音乐节的主会场。佛罗伦萨五月音乐节秉承的宗旨是，不论古典还是现代的音乐，都是对人类心灵振幅的扩大，音乐节致力于将音乐引入日常生活，力图使每位听众都能从中领略到音符触及内心之时所产生的难以用语言描述的愉悦。

佛罗伦萨五月音乐节自创办以来，尤其在歌剧领域，凭借新的演出经验日渐成熟，重新发掘意大利歌剧，恢复被遗忘的杰作，发展一种新的导演理念。在很短时间内，五月音乐节便获得了很高的国际声誉，成为著名歌唱家、导演和舞美竞相献艺的场所。

佛罗伦萨

演出之外，音乐节还创立了佛罗伦萨五
月音乐节歌剧学院。这是一个高等教育机
构，接纳来自全球的学生，向在歌剧领域中
拥有杰出艺术才华的年轻人提供高质量的进
修课。它是意大利歌剧学院的一个亮点，欧
洲歌剧界有很多伟大的歌唱家都是从这里起
步，开始他们辉煌的舞台艺术生涯。

佛罗伦萨五月音乐节拥有自己专职的管
弦乐团，乐团早于音乐节，由意大利指挥家
维托里奥·古伊创立于 1928 年。1933 年维
托里奥·古伊受邀前往奥地利萨尔茨堡音乐
节指挥音乐会，受这次经历的启发，回到意

维托里奥·古伊（1885—1975）

大利后，古伊便着手创办佛罗伦萨五月音乐节。音乐节植根于意大利和全世界的音乐历史，演出涵括歌剧、交响乐、室内乐等多种体裁形式，成为意大利最悠久最著名的音乐节。

继指挥家维托里奥·古伊之后，20世纪60至80年代，佛罗伦萨五月音乐节管弦乐团由意大利另一位杰出的指挥大师里卡尔多·穆蒂执棒担任首席指挥。1985年后由印度指挥大师祖宾·梅塔接任。现任指挥为意大利著名指挥家加蒂。几十年间，国际乐坛鼎鼎大名的指挥家基本都曾在音乐节的演出中闪亮登场。

佛罗伦萨五月音乐节在北京太庙演出普契尼歌剧《图兰朵》

佛罗伦萨五月音乐节被中国音乐爱好者所津津乐道的，是1998年音乐节与中国导演张艺谋合作，在指挥大师祖宾·梅塔的指挥下，于北京上演的普契尼大型实景歌剧《图兰朵》。《图兰朵》在北京太庙大殿前上演，是歌剧《图兰朵》自1926年首演以来，第一次来到它的故事发生地。辉煌的历史建筑与传说中的中国公主在紫禁城美妙重逢，这次演出效果超过以往任何版本的大制作，成为歌剧艺术史上的一个佳话。

"爱之城" 维罗纳与维罗纳歌剧节

　　意大利是一个歌唱的国度，在意大利，歌剧院数不胜数，在众多的歌剧院中，维罗纳歌剧院是非常有特点的一座。维罗纳是意大利最古老、最美丽和最荣耀的城市之一，这里拥有无数自然美景和著名的纪念性建筑物。又因为她是莎士比亚笔下罗密欧与朱丽叶爱情发生的地方，故而此地也被人们称为"爱之城"。维罗纳有一座古老的斗兽场，每年夏天，都将在这里举行维罗纳歌剧节，届时全世界的很多歌剧迷都不远万里从世界各地赶来参加。

　　维罗纳歌剧节始于 1913 年，当时是为了纪念歌剧大师威尔第 100 周年诞辰，意大利男高音吉纳泰罗与维罗纳古斗兽场经理罗瓦托商定，在这里举办一个音乐节，上演威尔第的歌剧《阿依达》。剧场虽然是露天开放型，且场地面积非常大，可

意大利维罗纳歌剧院

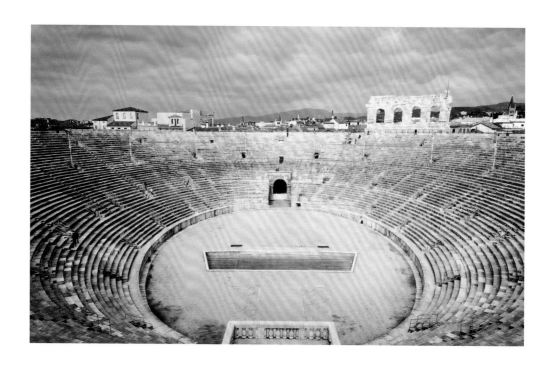

维罗纳歌剧院剧场

容纳近三万名观众，但剧场的自然声音效果却非常好，歌唱家在这么大的场地中演唱，无需麦克扩音，声音便能自然完美地传送至剧场的每个角落。身在其中，不能不感叹古人的聪明才智。

维罗纳歌剧节受欢迎之处，不单是拥有浩大壮观的剧场舞台，几乎所有伟大的歌唱家都曾在此献唱过。如果说当年米兰斯卡拉歌剧院更多是以社会中上层与名流为主的社交平台，那么维罗纳歌剧院便成为平民百姓享受歌剧艺术的重要场地。维罗纳的观众欣赏歌剧，不注重你演什么，注重的是你怎么唱。由于观众大都是歌剧的行家里手，深谙每个唱段的精妙之处，因此歌唱家在此演唱往往都非常紧张。若在演出时，歌唱家因紧张高音唱不上去而出现纰漏，这时就会听到全场观众帮其唱出高音 C，这场景让歌唱家情何以堪……当然，维罗纳歌剧院作为意大利歌剧的风向标，一个初到意大利的青年歌手，若能在这里被观众认可，那么他的歌唱前景便海阔天空。

"阳光与快乐之城" 那不勒斯的民歌

　　除了歌剧，拿波里民歌在意大利声乐发展史中也是不可或缺的组成部分。在众多歌唱大师的演唱中，拿波里民歌一直都是必选作品。拿波里，又译那不勒斯，位于意大利那不勒斯湾的北部，是一座历史悠久的古城，也是世界上最美的海港之一。因此意大利有一句名言：见到拿波里，才死而无憾。

　　拿波里不仅有着悠久历史与美丽的自然风光，还有独具魅力的民歌。这些民歌充满了浪漫的气息，随性自由，饱满热情，同时还带有那么一点点淡淡的忧愁。可以说，这些民歌真实地再现了生活在这里的人民的情感。

1. 拿波里歌曲《桑塔露琪亚》

　　《桑塔露琪亚》是众多拿波里民歌中最著名的一首。这首歌曲流传久远，词曲作者早已无从查考。但也有人说，这首歌出自一位名叫特奥多罗·科特劳的人之手。原因是 1849 年，是科特劳把这首民歌从那不勒斯语翻译成意大利语出版的，这才使得这首民歌流传深远。但无论作者是谁，一直以来，意大利人都把《桑塔露琪亚》这首民歌看作是一首源于生活、歌唱大自然美丽景色和赞颂人生的歌曲。《桑塔露琪亚》曲调非常优美，常被以各种风格演唱，各家各派在嗓音的运用上各展其妙，有

强调其洒脱的，有强调其豪放的，还有强调其柔美的。此外，它还被改编成各种器乐曲演奏，广为流传。

露琪亚历史上确有其人，她是一位出生于拿波里的女教徒，不仅年轻美貌，而且非常富有。露琪亚虔诚信奉天主，她把自己的财富都送给了穷人。罗马皇帝戴克里先统治时期，欲毁灭天主教，露琪亚在去西西里岛传教时遭到迫害。当卫兵们试图将露琪亚拖往刑场以火刑处死时，却奇迹似的怎样也不能得逞，于是气急败坏的士兵便用刀钳挖出露琪亚的双眼。露琪亚殉教后被尊为"圣女"。"桑塔"即圣的意思，因此露琪亚被称为"桑塔露琪亚"，也即"圣露琪亚"。

桑塔露琪亚（283—304）

左页图　意大利那不勒斯

罗马皇帝戴克里先命士兵挖去露琪亚的双眼

意大利画家彼得
罗·安东尼奥尼
《桑塔露琪亚港湾》

　　为了纪念圣女露琪亚，人们便将拿波里郊区的一个港口命名为桑塔露琪亚港。每年 12 月 13 日是露琪亚的殉难日，每到这一天，拿波里的民众便会举行各种纪念活动。拿波里歌曲《桑塔露琪亚》歌词大意：看晚星多明亮，闪耀着银光。海面上微风吹，碧波在荡漾。在银河下面，暮色苍茫。甜蜜的歌声，飘荡在远方。在这黑夜之前，请来我小船上，桑塔露琪亚，桑塔露琪亚。看小船多美丽，漂浮在海上。随微波起伏，随清风荡漾。万籁静寂，大地入梦乡。幽静的深夜里，明月照四方。在这黑夜之前，请来我小船上，桑塔露琪亚，桑塔露琪亚。

　　通过以上的介绍，读者朋友们知道《桑塔露琪亚》是一首赞颂圣女露琪亚的歌曲。但有趣的是，在北欧的瑞典，每年 12 月 13 日这一天，人们也会高举着蜡烛唱起《桑塔露琪亚》，走

街串巷，互相问候，平静祥和地安度这一天。为什么一首意大利歌曲会成为瑞典节日的主旋律呢？原来 12 月 13 日不仅是意大利拿波里纪念圣露琪亚的日子，也是瑞典的传统节日"桑塔露琪亚节"。

　　桑塔露琪亚在意大利是这位圣女的名字，但在瑞典，其蕴意是"光明"。北欧由于所在位置纬度高，长年处于黑夜长、白昼短的环境，因此人们对光明的渴望便非常强烈。12 月 13 日是桑塔露琪亚的殉难日，又恰逢古历法中的冬至，瑞典人为了纪念这位圣女，也为了迎接光明，就把这一天定为"桑塔露琪亚节"。

　　根据传说，露琪亚生前经常将食物分给贫穷的人，因此在瑞典，桑塔露琪亚节这一天，女孩子们会在头上戴上插有 7 根蜡烛的花冠，挨家挨户分送食物，以示纪念！

瑞典桑塔露琪亚节传统

2. 拿波里歌曲《我的太阳》

　　《我的太阳》是意大利作曲家卡普阿创作的一首世界闻名的歌曲。卡普阿出生在意大利拿波里的一个音乐家庭里。父亲是当地颇有名望的小提琴家和歌曲作家。在父亲的影响和熏陶下，卡普阿自幼便热爱音乐，青少年时期进入音乐学院学习作曲。

　　关于《我的太阳》这首歌曲的创作有许多传闻。有一说，歌中赞美太阳是作曲家在借太阳来表达他对爱情的理解：爱情是阳光，温暖了心房；爱情是空气，维系着生命。作曲家心中的太阳，是他深爱着的情侣；爱人那美丽的笑容，是他心中的太阳。

　　另有一说，《我的太阳》的创作源于世间流传的一则爱情故事。有两兄弟同时钟情于一位美丽的姑娘，哥哥不忍心与弟弟争夺，便毅然离开了他心中的"太阳"，远走他乡。弟弟为哥哥的所为所感动，在含泪为哥哥送行时，把这首歌献给了哥哥，将哥哥与情人一起比喻为心中的太阳。

　　还有一说，有一年，父亲带着卡普阿来到乌克兰的敖德萨举行小提琴巡回演出。一天清晨，当明媚的阳光透过旅馆的窗户，照射到卡普阿的房间里来，那一瞬间，他被那束金色的阳光给迷住了。这缕阳光一下子就把卡普阿带回到了他思念着的故乡。他仿佛看到了照耀在家乡拿波里海湾无与伦比的灿烂阳光和那清澈碧蓝的海水，还有那温馨而美丽的金色沙滩。顿时，他激动万分，一气呵成写下了这首传世的乐曲。事后他又让他的朋友，拿波里诗人乔凡尼·卡普诺把三段描写爱情的歌词放进这首歌里，这就是现在人们所听到的《我的太阳》。

《我的太阳》歌词大意：多么辉煌，那灿烂的阳光，暴风雨过去后天空多晴朗。清新的空气令人心旷神怡，多么辉煌，那灿烂的阳光。啊，你的眼睛闪烁着光芒，仿佛那太阳灿烂辉煌！眼睛闪烁着光芒，仿佛太阳灿烂辉煌！当黑夜来临太阳不再发光，我心中凄凉独自在彷徨，向你的窗口不断地张望。啊，你的眼睛闪烁着光芒，仿佛那太阳灿烂辉煌！眼睛闪烁着光芒，仿佛太阳灿烂辉煌！她的眼睛永远是我心中最辉煌的太阳！

关于《我的太阳》中的"太阳"究竟所指何人，每个人都有各自的理解。但有一点是共同的，那就是，每个人心中最美好的偶像，即是那光辉灿烂的"我的太阳"。

3. 拿波里歌曲《重归苏莲托》

《重归苏莲托》也是一首非常经典的拿波里民歌。苏莲托又称索伦托，是拿波里海湾中的一个小城，风光秀丽旖旎，一边是曲折的海湾，一边是蔚蓝的大海，远眺即是维苏威火山和美丽的卡普里岛。镇内街道整洁，花木茂盛，四周是一片片的柑橘林。苏莲托是欧洲重要的旅游度假胜地之一，有着"拿波里海湾的明珠"美誉。

苏莲托不仅景色怡人，而且还富有深厚的文化传统，意大利文艺复兴时期的著名诗人塔索就出生在这里。而一曲《重归苏莲托》更是让这里闻名遐迩。《重归苏莲托》自它诞生的 100多年以来，深受世界人民的喜爱，被广为传唱。《重归苏莲托》

歌词大意是这样的：看这海洋多么美丽！多么激动的心情！看这大自然的风景，多么令人陶醉！看这山坡旁的果园，长满黄金般的蜜柑，到处散发着芳香，到处充满温暖，可是你却对我说"再见"，永远抛弃你的爱人，永远离开你的家乡，你可忍心不回来？请别抛弃我，别使我再受痛苦！你回来吧，重归苏莲托……

《重归苏莲托》这首歌曲一直被许多人误以为是一首爱情歌曲，是一位失恋的小伙子在向弃他远去的姑娘倾诉衷肠。然而，事实并非这样，这首歌是两个年轻人，库尔蒂斯兄弟，采用歌曲的形式巧妙地向当时的意大利总理游说投资建设自己家乡苏莲托的进谏之言。

事情经过是这样的：1902 年 9 月 15 日，意大利总理朱塞佩·扎纳尔代利前往苏莲托视察，当时的苏莲托还不是现今这般模样，街道脏乱，基础设施较差，商业网络不很发达，政府工作也效率低下，诸多的弊端令总理备感心烦意乱。为了不让总理对苏莲托失望，同时也为了敦促他投资建设与改造苏莲托，苏莲托的库尔蒂斯兄弟便想出了一个巧妙的办法：何不以歌曲的形式来含蓄地表达他们的愿望？于是哥哥詹巴蒂斯塔·迪·库尔蒂斯作词，弟弟埃尔内斯托·迪·库尔蒂斯作曲，二人共同创作完成了这首歌曲。众所周知，意大

左页图　拿波里苏莲托

詹巴蒂斯塔·迪·库尔蒂斯（1860—1926）

埃尔内斯托·迪·库尔蒂斯（1875—1937）

贝尼亚米诺·吉利
（1890—1957）

利是歌唱的国度，这首歌曲一经演唱便很快地传播开去。当然，总理扎纳尔代利也是"心有灵犀一点通"，他听出了歌曲的"弦外之音"。有感于两位年轻人对自己家乡的热爱之情，他决定拨款建设和改造苏莲托，从而使苏莲托变成了如今这样一个美丽的海湾城市。

最早演唱《重归苏莲托》的歌唱家是意大利著名男高音歌唱家贝尼亚米诺·吉利，当时，歌曲的作曲者库尔蒂斯亲自为吉利的演唱担任钢琴伴奏。从那以后，苏莲托便乘上歌声的翅膀，被越来越多的人所认知所向往，成为著名的旅游胜地。

4. 海妖塞壬的传说

金色的阳光、碧蓝的海水，风光秀丽，景色怡人。拿波里人乐观、热情、活泼、潇洒，崇尚浪漫与自由，音乐是他们的精神寄托。拿波里人天生爱歌唱，在当地还流传着一个跟歌唱有关的古老神话：有一种名叫塞壬的海妖，有着非常美妙的歌喉，她们常以婉转曼妙的歌声引诱路过此地的航海者，航海者因迷恋其动人的歌唱，而使航船触礁沉没。因此每当有船要经过拿波里沿岸时，水手们都会被告知一定不要被塞壬的歌声所诱惑，否则将会迷失方向，触礁沉入海底。

尽管过路航船都被预警，却无人能抵御塞壬的歌喉。一次，英雄奥德修斯（希腊神话中的英雄，罗马神话中称为尤

利西斯）恰要航船渡过这段海峡，女神喀尔告诫他一定要小心塞壬的歌声，千万不要被海妖的歌唱诱惑。于是奥德修斯就用蜂蜡堵住其他同伴的耳朵，并将自己绑在桅杆上，以抵御塞壬歌声的诱惑。一行人最终平安渡过了危险海域。英国画家约翰·威廉姆·沃特豪斯根据这个神话传说创作了著名油画《尤利西斯与塞壬》。

对海妖塞壬的描绘大致有两种：一种是沃特豪斯画中所描绘的半人半鸟形象，另一种则是同为英国画家的赫伯特·詹姆斯·德雷珀所画油画《尤利西斯与塞壬》中的美人鱼形象。

塞壬以双尾长发的美人鱼形象出现，远比半人半鸟和单尾

约翰·威廉姆·沃特豪斯《尤利西斯与塞壬》

赫伯特·詹姆斯·德雷珀《尤利西斯与塞壬》

美人鱼形象更为古老。在意大利佩萨罗的奥特朗托大教堂的地面上，便有一幅创作于公元 7 世纪的马赛克镶嵌画，画中的塞壬便是双尾长发的美人鱼形象。此外考古发掘还发现了古代的塞壬雕塑形象。现有一说，颇受大众喜爱的星巴克咖啡，其商标上的图案便是塞壬。

意大利佩萨罗奥特朗托大教堂地面上的
马赛克镶嵌画

美国纽约大都会博物馆藏 16 世纪双尾
长发塞壬雕塑

打卡意大利

不可不知的文化知识点

☑ 意大利美食

扫描二维码阅读
有趣的意大利故事

第 **10** 站

意大利

（下）

我到威尼斯时，发觉我的梦已经变成我的地址了。

——法国作家普鲁斯特

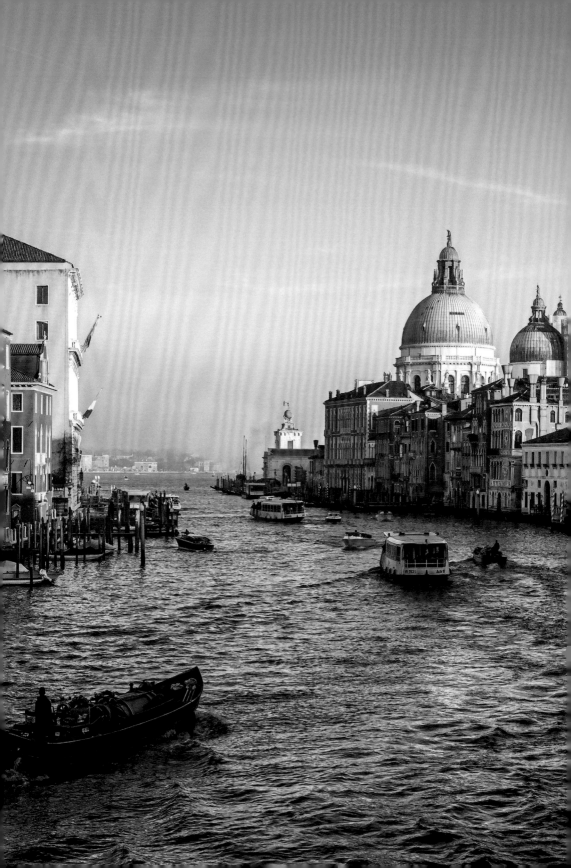

扫描二维码
聆听配套音乐

威尼斯是意大利东北部一座美丽的水上城市，由 400 多座桥梁将 118 个小岛连缀而成。威尼斯不仅建筑格局独特，而且充满了文艺复兴之后浪漫主义的艺术气息。

　　威尼斯有 40 多座宫殿、120 多座教堂和 60 多座修道院，这些建筑既有拜占庭、哥特、阿拉伯式风格，也有文艺复兴、巴洛克与古典主义等多种风格。房屋的门窗、走廊上大都雕刻有精美的图案，显得十分别致。威尼斯的魅力不仅在于建筑的样式本身，更在于它独特的建筑方式：整座城市不是建筑在土地上，而是建在了最不可能建造城市的地方——水之上。

左页图　威尼斯大运河

建在水上的威尼斯

　　众所周知，在水中盖房子是极其困难的，首先要面对的问题是如何在水中打下地基，如果没有坚实的地基作基础，什么建筑样式都将无从谈起。生活带给人智慧，经过长期的摸索，威尼斯人终于找到了一套行之有效的打地基方法。他们先在水下的泥沙上打下大木桩，让木桩一个紧挨一个构成牢固的地基，然后再在上面用石材建造房屋。这些木桩基本都是选用相当粗壮的赤杨树干，赤杨木天然具有防潮与防腐蚀的特性。一千多年来，威尼斯人坚持不懈地到山上去伐木，待树木运回后，再由人力把它们一根一根地牢牢嵌入水中，就这样，威尼斯的水中先后被打入了数百万根硬木桩。

威尼斯人在水中打入木桩

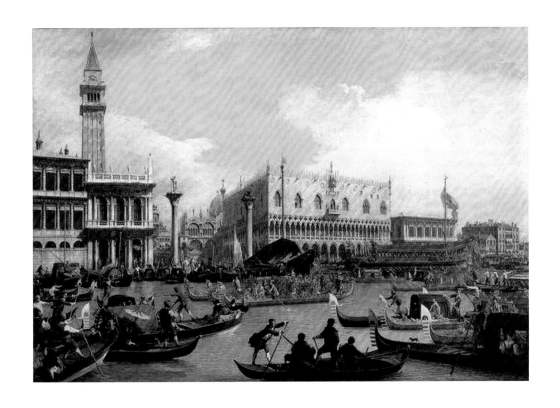

为建造威尼斯城，意大利北部的森林几乎被伐光了。因此有人这样形容说："威尼斯城水面上是石头，水面下是森林。"对于这种建筑模式，有人曾担心：水下的木头会不会因长期浸泡海水而腐烂？事实上，这些被深埋于水下的木桩不仅不会因长年的浸泡而腐烂，相反越变越硬，愈久弥坚。这也是源于威尼斯人在生活中找到的诀窍，方法是先将砍伐后的原木过火烧过，使其外表形成木炭层，这样的木桩打入水中便会长期不腐。此前，考古学家挖掘马可·波罗的故居时，挖出的木头坚硬如铁，出水后遇到了空气发生氧化才逐渐损毁。

卡纳莱托《威尼斯大运河》

威尼斯独特的交通工具 —— 贡多拉

　　由于威尼斯是建于水上的城市，它既没有马路，也没有马车，更没有汽车，交通出行主要是靠一种名叫贡多拉的小船。贡多拉小船是威尼斯一道独特的风景。这种造型纤巧、船底扁平、轻盈别致的小船，十分适合在狭窄又浅平的水道中行驶，因此作为威尼斯人代步的工具，已有一千多年的历史了。据1094年的文献记载，7世纪威尼斯的第一任总督将这种样式独特的船命名为"贡多拉"。

威尼斯独特的交通
工具 —— 贡多拉

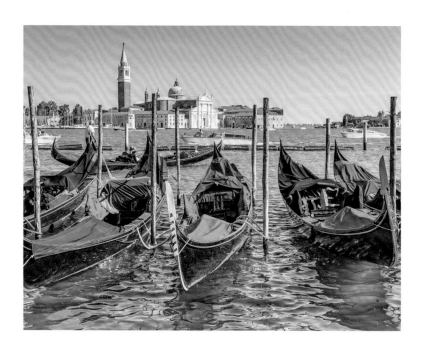

贡多拉船夫

　　贡多拉制作严格又讲究：以栎木板为材料，用黑漆涂抹七遍始成。贡多拉有大有小，小的是双人情侣座，大的则可同乘六人。一般贡多拉的长度约为 11 米、宽度约为 1.6 米。贡多拉的船身采用不对称设计，在小船的尾部右侧，装有一个船桨支架，船夫驶船时站立在左侧摇动桨板。航行中，船会向一边倾斜，这样利于站立在船尾的船夫摇桨调整方向。要使小船随时保持平衡、摇得稳当，船夫需要具有相当高超的技术，因此在威尼斯要想成为一名贡多拉船夫并非易事，一般都是家族世袭，世代相传，没有家族背景，在威尼斯要想成为一名贡多拉船夫比登天还难。过去贡多拉船夫们的制服是很奇特和考究的，现在多统一为上身一件带横条的海魂衫，下身黑色宽松裤，头戴一顶系有红色或蓝色飘带的平顶圆草帽，既神气又英武。

贡多拉船首　　　　　　威尼斯总督帽　　　　　　威尼斯总督

　　贡多拉构造原始而简单，除了座位几乎没有多余的装饰，船首铜刻的图形代表着总督的帽子与威尼斯的六个行政区域。每个区内有步道和桥梁相连，方便居民的出行，而更长距离的行程只能通过坐船才能完成。因此，贡多拉不仅是威尼斯便利的交通工具，更成为威尼斯的象征。然而，早期的贡多拉并非现在所见的统一样式与通体黑色，早年的贡多拉可以说样式五花八门，颜色五彩缤纷。有的中间船舱部位带一个可以遮阳挡雨的活动船篷，也有的在船篷上面开扇天窗，甚至还有些贡多拉镶金包银、雕梁画栋，装饰着绫罗绸缎，华美富丽，在当时成为贵族们争风斗富的一件炫耀工具。

　　1562 年，威尼斯元老院颁布禁令：不准在贡多拉上施以任何炫耀门第的装饰，已经安装的必须拆除，所有的贡多拉都必

装饰华美的贡多拉

须漆成黑色。从此，华丽多彩的贡多拉船篷消失了，留下来的
仅是供装饰用的船头嵌板。如今的贡多拉也是统一的黑色，只
有在少数的特殊场合才会被装饰成花船。

威尼斯船歌

　　说到贡多拉小船与船夫，就必然提起"船歌"（Barcarolle）。"船歌"是船夫们摇船时唱的一种歌曲，最早起源于威尼斯。船歌由于是船夫在摇船时唱的，因此需要配合船夫摇船时荡漾起伏的节奏，由此船歌便形成了它独有的特色。船歌多是采用6/8 或 12/8 的节拍，这是因为，使用这样的节拍，强拍和弱拍有规则地交替，可以给人一种飘忽摇曳、起伏荡漾的感觉。

　　18 世纪起，随着威尼斯逐渐成为欧洲著名的观光胜地，世界各地的游客慕名而来，其中也包括了许多音乐家。他们对这里美妙的船歌产生了浓厚的兴趣，于是便搜集了当地的一些民间音乐素材进行加工整理及创作，渐渐地，船歌便成为欧洲音乐的一种体裁。很多作曲家都用船歌体裁创作过名曲，如法国作曲家奥芬巴赫、福雷，波兰作曲家肖邦，匈牙利作曲家李斯特，德国作曲家门德尔松等。

门德尔松

　　门德尔松是 19 世纪德国浪漫主义乐派最具代表性的人物之一，被称为浪漫主义杰出的"抒情风景画大师"，作品以精美、优雅、华丽著称。门德尔松曾写有三首名为"威尼斯船歌"的钢琴曲，以其中的第二首最为著名。这首船歌采用 6/8 的节拍。乐曲一开始，钢琴先由左手弹奏出六小节由分解和弦构成的、缓慢而又流畅的音型，它模

仿了威尼斯贡多拉小船的划动节奏。

随后，在起伏流动的音型衬托下，钢琴奏出了悠长抒情又略带伤感的威尼斯船歌风格的旋律。听到这优美的曲调，人们仿佛置身于这风景如画的水上名城。

在优美的旋律过后，乐曲的尾声出现了连续的切分音节奏，钢琴的伴奏音型在重音上有稍许的变化。这一强化，生动地表现出威尼斯水乡微波荡漾、碧水长流的景观。最后音量越来越小，仿佛小船飘然远去，留下的，只有悠长的歌声还在水面上回荡……

同门德尔松一样，匈牙利作曲家弗朗茨·李斯特也创作过威尼斯船歌。李斯特是 19 世纪匈牙利著名钢琴家、作曲家，浪漫主义最杰出的代表人物之一。因其在钢琴音乐创作及演奏上的巨大成就而获得了"钢琴之王"的美誉。李斯特的这首船歌出自他的钢琴曲集《旅行的年代》。《旅行的年代》是李斯特游历欧洲各国，用音符"写作"的一部音乐游记。这首船歌，是李斯特游历威尼斯时根据一首名叫"威尼斯小船上的美丽姑娘"

弗朗茨·李斯特
（1811—1886）

的歌曲旋律改编而成，它同门德尔松那首船歌一样，也采用了6/8 的节拍。

在这首民歌风格的钢琴曲里，李斯特以非常简洁的手法，发挥了钢琴的艺术表现力。乐曲一开始，旋律反复出现了三次而保持不变，仅是以伴奏的变化来发展和丰富音乐的形象。当这个主题旋律第三次出现时，钢琴用清亮的琶音和连续的颤音

来衬托旋律，营造出一幅生动的画面：轻舟漫游，太阳的光辉在水面上闪烁发亮，性格开朗的威尼斯姑娘在舒展歌喉，唱着赞颂甜美爱情的歌曲。人们从水面上飘荡的歌声中，似乎已经看到了景色迷人的威尼斯风光……

当乐曲快要结束时，钢琴弹奏出了一系列清脆明亮的和弦，这是李斯特为了表现在威尼斯运河上，远处传来的圣马可大教堂的钟声在水面上飘荡的情景。

雅克·奥芬巴赫
（1819—1880）

法国作曲家雅克·奥芬巴赫也写过一首著名的船歌，这首船歌出自作曲家的轻歌剧《霍夫曼的故事》。奥芬巴赫一生共写作了90多部轻歌剧，其中以《霍夫曼的故事》最为著名。受家庭的熏陶，奥芬巴赫自幼便对音乐产生了极大的兴趣，他14岁时进入巴黎音乐学院学习，毕业后任法兰西剧院乐队指挥。奥芬巴赫感到欧洲正歌剧太严肃太庞大，缺少通俗性，于是他便开始了轻歌剧的创作。轻歌剧的特点是，曲调轻快优美，音乐风格通俗，结构比较短小，因而很容易让人接受。由于奥芬巴赫在歌剧上的贡献，他被人们尊称为"法国轻歌剧之父"。三幕浪漫歌剧《霍夫曼的故事》是奥芬巴赫的遗作，他生前没有能够完成便去世了，后由他的学生吉罗整理并完成。

《霍夫曼的故事》讲述的是18世纪末，德国一个名叫霍夫曼的音乐家、作家的幻想恋爱故事。在这部歌剧中，有一首曲调非常优美的船歌（又被称作《美丽的夜，爱情的夜》）。

　　这首歌颂美好爱情的歌曲是以威尼斯船歌的风格写成的，它赞美了水上之都威尼斯美丽的夜色与爱情的欢乐。这首船歌以女声二重唱加合唱伴唱的形式写成，歌曲开始是以女高音在前、女中音在后的次序展开，而在结束时又正好相反，女中音在先、女高音随后，最后与合唱一起渐弱至结束，好似小船划向了远方，歌声仍飘扬在深蓝色的夜空之中……这首船歌意境优美，歌词大意：美丽的夜，爱情的夜，天空中星光闪烁。用柔和的声音歌唱爱情的夜，让歌声随风飞去带走愁思万千。飘逸微风轻轻吹，给我们温柔爱抚。告别幸福时刻，时光不再返回。美丽的夜，爱情的夜，天空中的星光永远、永远在闪烁……

"协奏曲之王"维瓦尔第与威尼斯狂欢节

在欧洲音乐史中，虽有许多作曲家以威尼斯为题材创作音乐，不过这些作曲家的作品大都是从一个旅游者的角度去赞美威尼斯的瑰丽，只有出生在威尼斯本地的维瓦尔第的作品，才可称得上是真正发自内心对威尼斯的感叹。

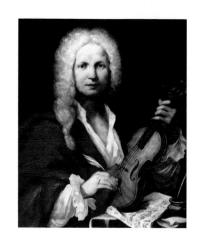

安东尼奥·卢奇
奥·维瓦尔第
（1678—1741）

安东尼奥·卢奇奥·维瓦尔第是巴洛克末期重要的作曲家、杰出的小提琴家，对巴洛克音乐走向古典主义时期起到了重要作用。他的作品数量很多，以歌剧、神剧、奏鸣曲和协奏曲闻名。维瓦尔第出生于 1678 年，威尼斯的浪漫气质造就了维瓦尔第的音乐天赋，使他创作了大量的作品。维瓦尔第一生作有数百首小提琴作品，其中以协奏曲体裁创作的乐曲便有 450 余首之多，堪称产量惊人，因此维瓦尔第被誉为"协奏曲之王"。

维瓦尔第最著名的一部作品是他写的小提琴协奏套曲《四季》。用音乐来描摹自然界的四季景观，是很多作曲家都非常热衷的写作题材，虽然音乐史几百年中作品不少，但至今仍深受人们喜爱的，唯有维瓦尔第的《四季》。《四季》作于 1725 年，是由一组小提琴协奏曲组成的协奏套曲，分为春、夏、秋、冬四部，其中每一首协奏曲都采用三乐章形式。为了便于人们理

维瓦尔第小提琴协
奏套曲《四季》

解，维瓦尔第还特意在每一首的乐谱上附有十四行诗。维瓦尔
第一生大部分时间是在威尼斯度过的。除了享有作曲家、小提
琴家美誉之外，他还是一位神职人员，曾在威尼斯专门收养被
遗弃的私生女孩的皮耶塔圣母院慈善机构任职。

　　维瓦尔第 1713 年起担任教会慈幼院的音乐指导，专职教授
这些孤儿学习音乐。在这个机构中，维瓦尔第不仅训练出一支
优秀的女子乐队和合唱队，还写作了大量的小提琴曲供她们演
奏。人们一定会非常好奇，为什么威尼斯会有这么多被遗弃的
女孩？这就要从威尼斯特有的一种文化现象——狂欢节（嘉年
华）说起。

　　威尼斯狂欢节是当今世界上历史最久、规模最大的狂欢节
之一，起源于公元 12 世纪。1162 年初春，威尼斯战胜附近的阿

俄罗斯画家米哈伊尔·伊万诺维奇·斯科蒂《在威尼斯狂欢节上》

奎莱亚封建城邦国，称霸一方。为庆祝这一胜利，威尼斯人走上街头高歌欢舞，从此每年延续这一传统，但时间并不固定。直到 1296 年，这个尊崇天主教的城邦国根据宗教节日的安排，正式把一年一度的狂欢节活动时间固定下来，即从二月初到三月初之间的四旬斋的前一天开始，持续时间大约两周。

提起威尼斯狂欢节，读者朋友们可能立刻会想到身着古代服装、头戴各式艳丽面具的场景。很多人只知道面具是威尼斯狂欢节一道独特的风景，却不知在这些多彩的面具之下，还隐含着很深一层的历史政治寓意。

威尼斯的面具文化在欧洲文明史中可说是别具一格。威尼斯人把面具作为日常生活的一部分有着悠久的历史，威尼斯是极少数将面具融入日常生活的城市，这一传统可追溯到 800 多年前。由于威尼斯的阶级等级制度相当森严，为了能让那些处于社会底层、卑微劳苦工作的人得以喘息、肆意狂欢，避免阶级、身份不同所带来的尴尬，在参加狂欢节时，每个人都要戴上面具。戴着面具的人在街上相遇时彼此问候，无论贵族还是平民，都互称"假面先生"或"假面女士"。

权贵和穷人都可以通过面具来回避自己的真实身份，很好

威尼斯狂欢节

地融合在一起；即使是乞丐，也能借助面具获得暂时的尊严。小人物借助面具把自己装扮成大人物，富人变成了穷人，而穷人成了富人。威尼斯元老院将狂欢节作为有效宣泄社会不安情绪的机会，他们宣布，所有戴着面具的人一律平等，绝无贵贱之分。

　　面具在掩盖人们真实身份的同时，也毫不费力地完成了其他国家需要通过革命才能实现的社会大融合，由此，佩戴面具成为人们实现社会平等这一美好愿望的一种表达手段，也成为当时社会活动中一种非常流行的社交方式。随着每年狂欢节的举行，面具除去隐匿社会身份的功用之外，还平添了许多浪漫的色彩。由此可见，威尼斯人不同于其他的意大利人，他们不仅追求世俗的享乐、内心的安逸，更追寻个体存在的价值与社会平等的理念。

　　然而，在纵情声色、追求享乐的狂欢节之后，负面的作用

也随之而来。在每年狂欢节之后的岁末，便会有很多私生子，一般男孩会被收养，女孩便遭遗弃，由此许多教会慈善机构便专门收养被遗弃的女婴。教会除了为她们提供必需的生活资助，还要承担教育的职能，因此，教会便聘请了许多专职人员指导孤儿们的学习，维瓦尔第便是于1713年起应聘担任教会慈幼院的音乐指导，教授这些孤儿学习音乐。正是因为有维瓦尔第这样的音乐大师教导并专门为其创作音乐，威尼斯皮耶塔圣母院女孩的音乐演奏与合唱，在当时非常著名。任职期间，维瓦尔第每月都要创作两部或两部以上的协奏曲供孩子们组成的乐队演奏。小提琴协奏套曲《四季》便是维瓦尔第1725年专门为这些女孤儿所作。维瓦尔第写给孩子们的这些作品，即便以今天的眼光来看，其难度都表明这些女孩堪称杰出的音乐家，因此观赏女孤儿们演奏的音乐会也成为当年威尼斯著名的一景。威尼斯画家弗朗西斯科·瓜尔迪于1782年绘制的《女孤儿音乐

弗朗西斯科·瓜尔迪
《女孤儿音乐会》

会》表现的便是这一情景，图左上方便是女孩们在演奏音乐。

随着时间推移，威尼斯人逐渐对维瓦尔第的音乐失去兴趣，于是他于 63 岁时移居维也纳。但不久，便身患重病，于 1741 年客死他乡，死时一贫如洗。去世后，维瓦尔第被当成贫穷的教士草草葬于维也纳一处贫民墓地，以致他的尸骨在何处至今无从查考。

在拿破仑征服威尼斯时期，戴面具被禁止。作为一名统治者，拿破仑害怕面具下潜藏的颠覆性力量。从此面具便成为艺术装饰品而失去了它原有的内在意义。直至 1979 年威尼

精美的威尼斯手工面具

斯狂欢节的再度"复活",面具才又重新回到威尼斯现实生活中来。

如今,在每年为时约两周的狂欢节中,威尼斯人不仅载歌载舞,更是以一副副精巧多彩的面具争奇斗艳,假面具成为威尼斯狂欢节的重要象征。也许从表面上来看,维瓦尔第与威尼斯假面具有些风马牛不相及,但了解了上述潜藏在其背后的历史渊源,如果再出行威尼斯,不论是观景、赏乐,还是收藏作为旅游纪念品的面具,就会别有一番意趣了吧。

话剧的前身：即兴喜剧

　　威尼斯有一种盛行于 16 世纪至 18 世纪的戏剧形式 —— 即兴喜剧。即兴喜剧，即以即兴表演见长，没有固定的台词，只有固定的角色，完全凭演员临场借题发挥。这便是现今话剧的早期前身。

威尼斯即兴喜剧

　　即兴喜剧虽然在表演时没有剧本，但剧中的主要人物及其姓名、性格都是固定的，而且都各有标识性的假面具与服装。因此，无论演出什么故事情节，这些固定人物实际上是代表了当时社会不同阶层、不同等级和身份的人在发出声音。即兴喜剧的人物有十一二位，但主要人物为六位。

即兴喜剧中的主要
人物

潘塔隆内是即兴喜剧中最具代表性的一位。他是一个敏锐、狡猾、好色、爱管闲事的老男人，一旦看见自己的"猎物"（如钱财、年轻的女性等），便会心跳加速。在即兴喜剧中，潘塔隆内代表的是吝啬贪财的威尼斯商人形象。

潘塔隆内

阿莱基诺是一位仆人，他出身底层，没有受过教育，生活贫穷，却非常聪明、善良。阿莱基诺是生活在社会底层的平民阶层代表，时常对上流社会以及有钱人进行无情的嘲讽与戏弄。

博士是一位喜欢吹牛的学者，身穿礼服、大腹便

阿莱基诺

博士

便、举止傲慢，为了显示自己有学问，总喜欢随身携带一本厚厚的书，逢人便引经据典、口若悬河、滔滔不绝。而这只能哄骗一下那些没有受过教育的底层人，稍有学识的人一听就知道他又是在吹牛。

皮耶罗是一个聪慧却很懒惰的仆人。他戴着白色面具，每次登场，便在舞台上不停折腾，跌倒、爬起、再跌倒，引人发笑。不过，这个看似可笑的人物，实际却带有一种令人怜悯的凄凉感。

普尔钦奈拉是个多面角色。在拿波里地区，他既可以是个面包师，也可以是个商人、农民等。虽然他总是想尽办法去赚钱，甚至有时还会使用些欺骗的小手段，但也常聪明反被聪明

皮耶罗

普尔钦奈拉

伊莎贝拉

在街巷表演的即兴喜剧

误，经常上当。

伊莎贝拉是潘塔隆内的女儿，伶牙俐齿，喜欢感官享受，有些轻浮，是一位人人争相追求的漂亮姑娘。她那位富有的老爸经常给女儿安排一些富有的男人作为约会对象，以获取钱财。

以上介绍的仅为即兴喜剧中最具代表性的几位人物。尽管每次演出出场的都是这些人物，但由于所表演的故事情节不同，观众可以在这些喜剧中一下分辨出哪些说的就是他们生活中的自己。每当一个似曾相识的幽默情节出现，人们都捧腹大笑，鼓掌喝彩。即兴喜剧具有生动活泼的艺术形式和一定的讽刺社会时事的作用，表现了威尼斯的社会生活，像一面镜子反映出威尼斯人的天性，因此成为当时很受大众欢迎的娱乐形式。

威尼斯人对戏剧的喜爱闻名全欧洲，下到船夫上至贵族，这种热情可以说贯穿威尼斯社会的各个阶层。

18 世纪下半叶，威尼斯一位名叫卡洛·哥尔多尼的戏剧家对即兴喜剧进行了改革。他

卡洛·哥尔多尼（1707—1793）

哥尔多尼《一仆二主》剧照

改变了演员只是根据提纲即兴表演的传统，以写有固定台词的脚本，开创了新的喜剧模式，由此奠定了之后意大利现实主义喜剧的基调。哥尔多尼的代表作为《一仆二主》，主人公的原型便是即兴喜剧中聪明智慧的社会底层代表阿莱基诺。

威尼斯的名片：凤凰歌剧院

凤凰歌剧院标识

　　去威尼斯旅游，最好能在凤凰歌剧院欣赏一场歌剧或音乐会演出。在欧洲，歌剧院往往是一个城市的地标，而凤凰歌剧院不仅是威尼斯的名片，还是意大利歌剧演出最重要的剧院之一，因为很多世界经典歌剧名作，都是作曲家专为这座剧院创作的。威尼斯凤凰歌剧院，又名不死鸟大剧院。在神话中，凤凰又称不死鸟，是人世间幸福的使者。但每逢 500 年大限到来时，它就要集梧桐枝而生大火，跳入烈火中自焚，以生命和美丽的终结换取人世间的祥和与幸福。这就

凤凰歌剧院内景

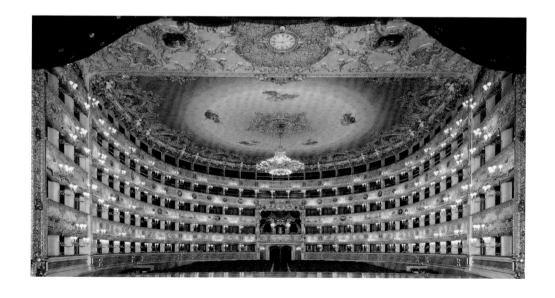

是人们常说的"凤凰涅槃"。威尼斯的凤凰歌剧院恰应了这则古老的神话传说，也许就是因为凤凰这个名字，这座歌剧院与火结下不解之缘。

威尼斯凤凰歌剧院于 1790 年开始兴建，不幸在建造工程尚未完成时就遭遇火灾。歌剧院经重建于 1792 年落成开幕。

1836 年，歌剧院第二次失火，被彻底烧毁。不过，人们马上就着手在原址上按原样对其进行了重建。一年后，它又如浴火重生的凤凰一般在原址拔地而起。

威尼斯凤凰歌剧院在欧洲歌剧史中具有很重要的地位，许多著名作曲家的歌剧都曾在此首演，其中有威尔第的《茶花女》《弄臣》《厄尔南尼》《西蒙·波卡涅拉》，罗西尼的《布鲁斯基诺先生》《塞米拉米德》《坦克雷迪》，贝里尼的《卡普莱蒂与蒙泰基家族》（罗密欧与朱丽叶）、斯特拉文斯基的《浪子历

描绘 18 世纪凤凰歌剧院的版画

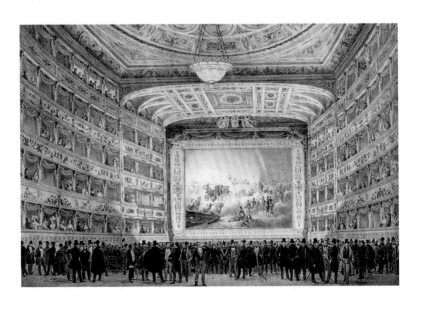

威尔第

罗西尼

贝里尼

伊戈尔·斯特拉文斯基
（1882—1971）

本杰明·布里顿
（1913—1976）

程》、布里顿的《旋螺丝》和诺诺的《偏狭的 1960 年》等。此外，几乎所有重要的作曲家和指挥大师都在凤凰歌剧院指挥过重要的歌剧演出，包括作曲家瓦格纳、理查·施特劳斯，指挥大师卡拉扬、伯恩斯坦、西诺波利、阿巴多、穆蒂、马泽尔、小泽征尔等。

意大利歌剧大师威尔第的经典歌剧《茶花女》和《弄臣》当年都是在威尼斯凤凰歌剧院首演，却遭遇了完全不同的境遇。

威尔第在巴黎无意中看到了根据小仲马小说改编的话剧

《茶花女》，被深深吸引，于是将其改编成歌剧。1853 年 3 月 6 日，《茶花女》在威尼斯凤凰歌剧院首演。大幕拉开后，这部歌剧的题材令观众目瞪口呆，他们无法接受一部歌剧居然讲述了一个风尘女子的爱情故事。于是现场一片混乱，嘲笑、挖苦、吹口哨、高声叫骂不绝于耳，人们交头接耳，说什么"这个戏有伤风化"，等等，然而就是这样初次登台便遭受"厄运"的《茶花女》后来竟成为世界歌剧史上不朽的名作。正如小仲马所说："50 年以后，也许谁都不记得我的小说《茶花女》了，可是威尔第却使它不朽。"威尔第以其娴熟的创作技巧，细致入微的人物刻画，让小仲马笔下的烟花女子闪烁出圣洁的光辉，获得世人的悲悯和共鸣，成就经典。

威尔第在威尼斯凤凰歌剧院首演的另一部歌剧《弄臣》的

歌剧《茶花女》海报

歌剧《弄臣》海报

命运则与《茶花女》不同，大获成功。《弄臣》剧本是根据雨果的讽刺戏剧《国王寻欢作乐》改编而成的。由于当时意大利正处在奥匈帝国统治之下，对戏剧的审查制度非常严苛，为了通过审查，威尔第不得不将剧本改头换面，并取名"弄臣"。

为了在首演中给观众一个惊喜，威尔第直到演出前一天，才把歌剧里那首最著名的咏叹调《女人善变》的乐谱交给演员。这首咏叹调节奏轻松活泼，音调花俏，是对公爵这位情场能手的绝妙写照。1851 年 3 月 11 日，《弄臣》在凤凰歌剧院首演，果然演出一再被观众热烈的掌声与欢呼声所打断，随后这首《女人善变》不胫而走，传遍了意大利各地。《弄臣》在几个月里，迅速演遍了整个欧洲，成为历史上最受欢迎的剧目之一。

1996 年 1 月 29 日，歌剧院再遭大火，这是歌剧院遭遇的第三次火灾。这次的失火极为严重，消防员经过一夜的奋战仍然没有使凤凰歌剧院脱离火海，最后只能无助地看着它被大火吞没。原本富丽堂皇的歌剧院被烧得只剩下一副残破的骨架。尽管火灾后威尼斯政府决定在原址上重建歌剧院，但由于凤凰歌剧院坐落在只有一座桥连接的两条运河之间，施工难度极大，因此很多威尼斯人绝望地以为，"凤凰"再也不会回来了。

经过八年的重建，凤凰涅槃，崭新的歌剧院在原址上复建而成，并于 2003 年 12 月 14 日重新开放。重建的歌剧院华美至极，四层包厢都饰有镶金雕刻，座椅全是由红色丝绒包装，剧院内的枝形水晶吊灯耀眼生辉，典雅优美，举世无双，都是采用威尼斯最精美的穆拉诺手工玻璃制成。重建后的凤凰歌剧院

重建后的凤凰歌剧
院内景

不仅恢复了昔日的风采，还比以前规模更大，更豪华。

凤凰歌剧院在创建至今的两百多年时光里，三次毁于火灾，又历经三次重建。"凤凰涅槃"般的传奇色彩，让它焕发出了无限的艺术生命力。

打卡意大利

不可不知的文化知识点

- ☑ 威尼斯玻璃工艺
- ☑ 威尼斯画派
- ☑ 威尼斯"守护神"圣马可

扫描二维码阅读
有趣的意大利故事

致　谢

　　在本书策划出版过程中，国家大剧院及北京大学出版社各位领导给予了大力的支持与鼓励，出版社的工作人员做了大量辛勤的工作；美食鉴赏家李和利老师还为本书有关美食的内容提供了丰富详实的资料与图片。值此付梓之际，一并表示衷心的感谢！

陈ℓ

2024 年 2 月新春